**DESIGN FINLAND
IN MY PERSPECTIVE**

일러두기

외래어 표기는 외래어 표기법을 따랐으나, 일부 인명과 지명, 상표명 등은
원어 발음에 가까운 표기와 통용되는 방식으로 표시했다.

핀란드
디자인
산책

DESIGN FINLAND
IN MY PERSPECTIVE

안애경 지음

BOOKERS

DESIGN FINLAND
IN MY PERSPECTIVE

3 핀란드 사람, 그리고 디자인 철학
The Finns and Their Design Philosophy

산책길에서
On a stroll

《핀란드 디자인 산책》은 2009년 처음 출간했다. 출간한 지 13년이 지난 지금 개정판 요청을 받은 난 설레는 마음으로 디자인 이야기를 풀어내기 위해 산책을 나선다. 마음 가는 대로 본능을 따라 접어든 산책길에서 정적에 휘말려 헤어나지 못하던 때와는 사뭇 다른 길이다.

디자인은 요즘 한국에서 중요한 화두다.

핀란드 디자인은 모두에게 평등하고 지속 가능한 생각과 친밀한 공동체 의식을 담은 일상의 디자인이다. 핀란드 사람들의 라이프스타일, 문화와 가치는 핀란드 디자인 배경을 이해하는 핵심 요소라 할 수 있다. 핀란드에 살면서 경험한 핀란드 디자인 철학과 다음 세대를 위해 열정을 보이는 핀란드 사람들 이야기를 나의 자유로운 시선으로 풀어 갈 예정이다. 이 책을 쓴 주된 이유다.

《Design Finland in My Perspective》 was first published in 2009. I wrote the book to share my experiences with people who are curious about and interested in Finnish design. Now, 13 years later, a revised edition is published at the request of another publisher. In order to talk about Finnish design, I find it important to consider the strong relationships that I have formed with my Finnish friends. I learned humility and generosity in relationships from friends who acknowledge and trust me. By immersing myself in these relationships, I was able to learn about the Finnish design process on a deeper level.

From my point of view, Finnish design is not simply a product on the counter. I would say that practical everyday design is a key element of Finnish lifestyle, culture, and values. There is a deep appreciation for the Finnish nature and

cultural heritage, and a desire for take good care of it for the future generation. Finnish design considers everyday use, equality, and the human being. What makes this philosophy unique is the high esteem for traditional values, pure nature, and a sense of close community.

Design is an important topic in Korea these days. The main reason why I wrote this book is to show how design can be equal, timeless, sustainable, and belong to anyone.

핀란드 디자인 이야기를 풀어내기 위해 난 그동안 함께했던 핀란드 친구들과 어떤 관계를 이어왔는지 돌아보는 시간을 갖는다. 유난히 예민한 내 자신을 그 자체로 인정하고 신뢰해 주던 친구들과 생활하면서 난 겸손함과 너그러움을 배웠다. 따뜻한 눈빛으로 격려하며 대화했던 친구들은 핀란드를 대표하는 예술가, 디자이너, 건축가 그리고 사회적 지위와 책임을 갖고 일하는 사람들이었지만 늘 일관된 태도와 배려하는 모습이었다. 이름 뒤에 덧붙여진 호칭보다는 서로의 이름을 부르며 존중의 태도로 마주하는 사람들에게서 유연한 인간 사회를 감지한다.

나의 시선에서 핀란드 디자인은 단순히 진열대 위에 놓인 상품과는 다르다. 핀란드 디자인은 일상에서 누구나 기분 좋게 사용하며 즐긴다. 디자인에 문화와 전통을 담고 자연을 배려한 지속 가능한 생각엔 다음 세대를 향한 미래 지향적인 고민이 담겨 있다. 인간의 내면을 통찰하고, 욕심 없이 단순화하는 과정은 나무가 숲을 이루는 기운과 닮아 있다. 핀란드 친구들과 작업하는 동안 왜 핀란드 디자인이 지속 가능한 환경에서 인간을 배려한 디자인으로 자연스럽게 생활에 투영되고 있는지 알게 되었다. 핀란드 사람들에게서 보는 디자인 정신에는 분명 사회를 직시하는 민주주의 생각이 근간을 이룬다.

핀란드 디자인 철학을 독특하게 만드는 것은 전통적인 가치, 순수한 자연, 친밀한 공동체 의식에 대한 높은 존중이 있기에 가능하다고 생각한다.

핀란드 디자인에서 무엇보다 강조하는 것은 인간과 자연환경을 고려한 디자인이라는 점이다. 디자인은 사고 파는 상업적인 물건이라기보다 인간 중심과 자연 생태계를 파괴하지 않는 삶 속에서 유익해야 한다. 핀란드 디자인은 이미 잘 알려져 있듯이 단순하고 기능적이며 미적 요소가 조화를 이루고 있다. 온 대지가 숲으로 둘러싸인 아름다운 자연환경에 영향을 받은 핀란드 디자이너의 디자인 철학에는 인류 사회를 위한 정신적 의지와 자연을 향한 마음이 자연스럽게 반영되어 있다.

원형의 자연에는 인간이 감히 손댈 수 없는 질서와 평화가 존재한다. 옛 어른들의 지혜로운 삶을 돌아보면서, 디자인의 근원과 본질이 이미 그 안에 존재함을 발견한다. 디자인 프로젝트를 진행하면서 함께하는 핀란드 친구들이 전통을 존중하고 원형의 자연을 대하는 태도를 지켜보며 난 그 어떤 학교 공부보다 큰 배움을 얻곤 한다.

난 두 개의 서로 다른 문화권을 오가며 두 문화 사이에 자유로운 영혼의 다리를 놓기 시작했다. 그 두 개의 문화는 내게 자유로운 명상의 길을 열어 놓았다. 다른 문화적 환경을 오가는 내 정신적 고향은 늘 변함없이 마음 안에 있다.

긴 어둠 속 시간에서 난 작은 빛의 소중함을 알게 되었다. 어둠 속에 빛나는 작은 촛불 하나에 감사하는 사람들을 보며 왜 사람들이 행복해하는지 깨닫게 되었다. 두터운 얼음 무게만큼 암울한 시간 속에서 다시는 열리지 않을 것만 같던 하늘이 열리고 태양 빛이 쏟아지는 황홀한 시간을 맞는다. 극한의 계절 변화에도, 온 세상 떠들썩한 변화에도 인간과 자연의 본질적 가치를 혼동하거나 무너뜨리지 않고 덤덤하게 세상을 맞는 사람들. 그들의 소리 없는 침묵 속엔 세계 평화와 자연 질서를 지키려는 보이지 않는 실천 에너지가 존재한다.

행복은 돈과 권력이 아니라 작은 순간의 감동을 느낄 줄 아는 예민함을 잃지 않는 자신이 아닐까 생각한다. 그렇게 스스로 위안하고 행복해한다.

나의 디자인 생각이다.

안애경

1

In Finland, Design is Everywhere

핀란드는
일상이
디자인이다

겨울 산책길에서
All winter long

어둠 속 작은 빛이 주는 감동

The impression of a ray of light in the dark

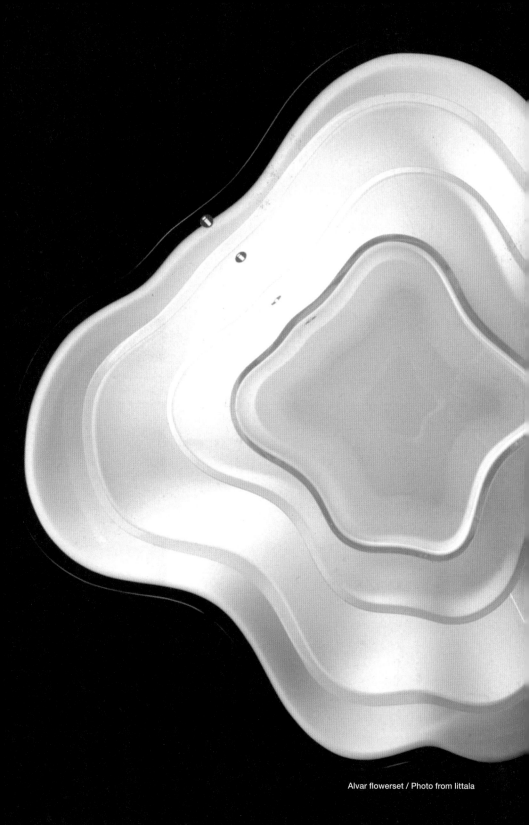

Alvar flowerset / Photo from Iittala

온통 회색빛으로 막혀 버린 하늘이 우울하게 다가올 때 난 산책을 나선다.

어둠 속 빛 에너지를 즐기기 위해 산책한다.

코끝이 찡하게 시린 날, 온통 세상이 얼어붙은 날의 산책은 또 다른 희열이다.

겨울은 날씨에 따라 어둠의 깊이가 달라 보인다.

어둠이 깊을수록 빛은 인간의 힘으로 다스릴 수 없는 감정을 쏟아낸다.

어둠 속에서 적당한 추위를 맛보는 동안 스스로를 비워낸다.

별 혼돈 없이 어둠 속에서 빛을 쫓는 아이가 된다.

나의 산책길은 집 앞 공유지를 지나

구불거리는 돌층계를 오르면 공원 숲길로 이어진다.

공원 숲길에 다다르면, 순식간에 허공에 안착한 것 같은

거대한 얼음 조각 덩이를 마주하게 된다.

산책길 곳곳에서 만나는 얼음 조각들은

어둠이 진할수록 더욱 선명하다.

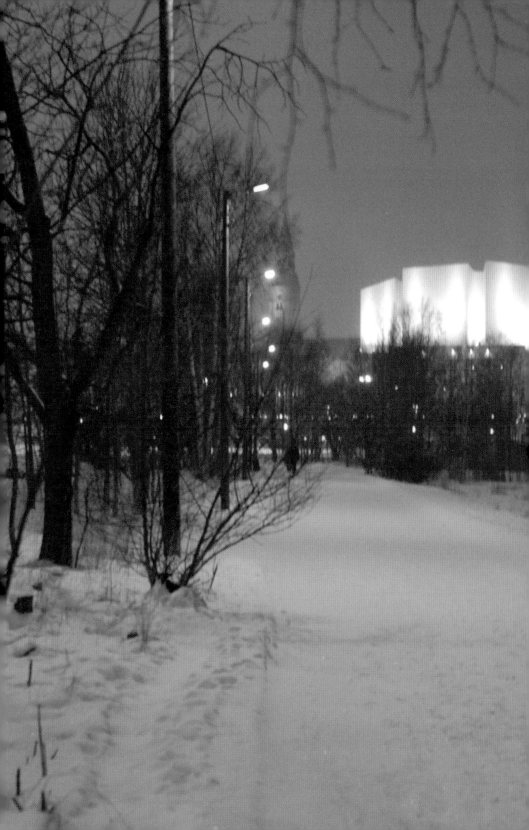

겨울 산책길에서 첫 번째로 마주하는 거대한 얼음덩이는 헬싱키 시립극장이다. 극장 앞 공원을 지나 완만하게 경사진 곳에 이르면 개를 데리고 산책 나온 사람들을 만나게 된다. 개들이 뛰어놀 수 있는 공간은 공원의 언덕 위에 마련되어 있다. 강아지를 닮은 모양의 벤치들도 놓여 있다. 개들이 뛰어노는 공간의 철망 너머로는 헬싱키 시내로 진입하는 기차들이 끊임없이 오가는 모습이 보인다. 헬싱키 중앙역을 출발하는 기차와 역으로 들어오는 기차가 오가는 선로들이 무수하게 얽혀 있다. 기차가 오가는 모습을 지켜볼 때마다 늘 어린아이같이 마음이 설렌다.

겨울로 접어들면서 헬싱키 시에 위치한 주요한 공공 건축물들은 절제된 빛의 옷을 입는다. 헬싱키 시 도시계획의 일환으로, 공공 건축물에 빛을 입히는 디자인이 효력을 발휘하는 시간이다. 예술가의 감성에 힘입어 건축물들이 새로운 얼굴로 다시 태어나는 과정을 볼 수 있다. 대중을 위한 퍼블릭 아트Public Art는 헬싱키 시나 지자체가 추구하는 공공디자인의 연장선상에 있다. 어둡고 긴 겨울로 접어든 도시에서 빛을 어떻게 사용하는가에 따라 도시에 사는 사람들은 큰 위안을 받는다. 디자이너의 예술적 감성을 빌어 시민을 위로하는 차원이다. 도시 안에서 건축물을 비추는 빛들은 주변 환경을 고려하여 최대한 절제된 감성으로 대중에게 다가선다. 길고 지루한 어둠을 맞이하는 사람들에게 빛으로 희망을 전하는 것보다 더 큰 위안은 없을 것이다.

짙은 어둠 속에서 찬 공기를 통해 전해지는 빛 덩이들은 섬세하게 사람 마음을 움직인다. 시리게 파고드는 그 차갑고 냉정한 빛 덩이들을 마주하면 가슴 치는 어떤 감정에 휩싸이게 된다. 그 빛은 결코 따뜻하지 않다. 그 빛은 찬 기운을 있는 그대로, 냉정하게 바라보는 힘을 갖게 한다. 냉랭한 어둠 속 빛은 현실을 직시하는 사람들의 태도와 맞닿아 있다. 어두운 나락으로 떨어질 듯 요동치는 본능적 고독 속에서 사물의 본질은 더욱 뚜렷이 보인다. 겨울철 산책을 나서는 일은 그래서 색다른 감흥을 불러일으킨다.

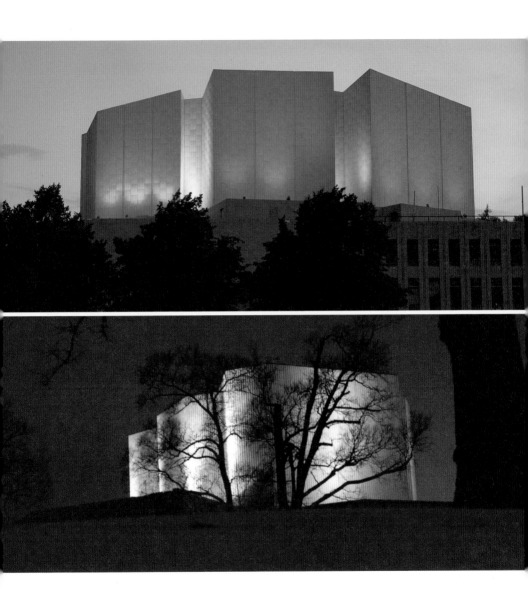

Blue moment!
한겨울 코끝이 시리도록 차가운 날,
인간이 흉내 내지 못할 파란 빛이
세상을 물들일 때가 있다.
디자이너는 심장이 멎을 것 같은 그 파란 순간을
일상 속 디자인으로 옮기는 작업에 몰두한다.

나의 발길은 그 파란 감성을 품고 앙상한 가지만 남아 있는 자작나무 숲길로 향한다. 가로등 불빛 아래 안개비처럼 작은 눈꽃들이 흩날린다. 앙상한 자작나무 숲길 저편에 낯익은 조각품 하나가 여지없이 나를 반긴다. 파란 공기에 휩싸여 희미했던 얼음덩이는 가까이 다가갈수록 나무 그림자 사이에서 빛나는 거대한 조각품으로 나타난다.

핀란디아 홀Finlandia Hall 건물을 따라 걸으며 보는 장면이다. 핀란디아 홀에서 비치는 빛들은 시간의 흐름에 따라 또 다른 감흥을 불러일으킨다. 건물 중간에서 떠오르는 빛들은 마치 대형 오케스트라의 연주에서 뿜어내는 소리같이 느껴진다. 멀리 반대편에는 오페라 하우스가 어둠 속에서 백조 깃털같이 부드럽고 하얀 빛을 내며 빛나고 있다.

난 아무 계획 없이 본능적으로 길을 걷고 있다. 생각 없이 핀란디아 홀 앞마당을 통과하고 있다. 핀란디아 홀은 건축가 알바르 알또Alvar Aalto에 의해 1962년 디자인된 후 1975년에 완성된 대표적인 건축물이다. 핀란디아 홀은 크고 작은 모임에서부터 국제 컨퍼런스, 콘서트가 열리는 곳이다. 헬싱키 시에서 지리적으로 중요한 위치에 놓인 핀란디아 홀은 도시 계획에 의해 알바르 알또가 심혈을 기울여 설계한 공공 건축물 중 하나다.

오늘날 알바르 알또의 건축이 사람들에게 얼마나 값지고 자랑스럽게 평가되는가의 기준은 바로 현대인들이 어떻게 그의 디자인을 사용하고 있는가를 보면 알 수 있다. 사람들은 그의 건축 철학을 존경하며 문화 공간으로 실용화하기 위해 노력한다.

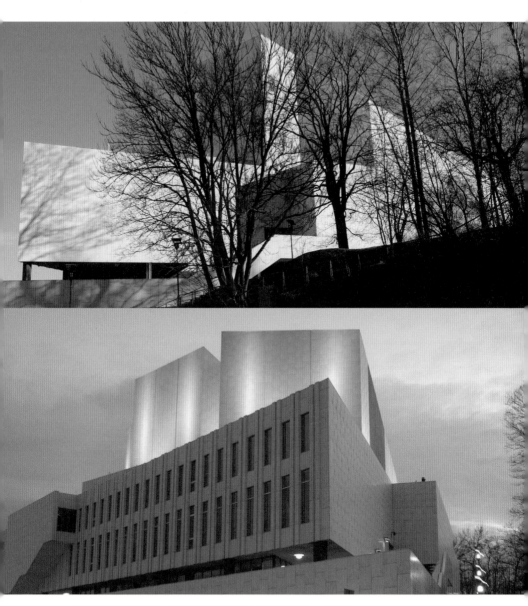

핀란디아 홀에서 비치는 빛은 마치 대형 오케스트라가 뿜어내는 소리 같다.

퍼블릭 아트Public art에 큰 관심이 있다는 산업디자이너 삐아 살미Pia Salmi에게 겨울철에 변화하는 도시 풍경에 대한 이야기를 들은 적이 있다. 그는 헬싱키 시가 진행하는 도시 환경 디자인 계획에 참여하고 있다. 그중에서 가장 흥미로운 일 중 하나는 헬싱키 시가 지정한 건축물에 빛을 디자인하는 일이다.

디자이너로서 그가 생각하는 빛의 철학은 핀란드 사람들이 자연환경을 대하는 정신 속에 있다고 했다. 그래서 삐아는 어둠과 빛은 자연스러운 상호작용에 의한 현상이며 이를 결코 환경에서 분리시키지 않는 것이 그의 디자인이 지향하는 본질적 가치라고 했다. 퍼블릭 아트는 조형물을 새로 제작해서 설치하기도 하지만, 디자이너는 기존 건축물과 지형 조건을 해석하고 빛의 특성을 활용한 창의성을 발휘한다. 도시 디자인은 도시 디자인에서 무언가 새로 제작하고 바꾸는 일보다 주변 환경을 고려하여 기존 건축물에 최소한의 변화를 주고 활용한다. 도시 디자인 철학에는 환경을 생각하는 미래 지향적인 계획과 실천이 담겨 있기 때문이다. 도시계획을 담당하는 사람들이나 디자이너, 아티스트 모두가 같은 시각으로 환경을 바라보고 있다. 현실을 있는 그대로 직시하고 실용적 디자인을 일상에서 실천하는 사람들에게서 보이는 태도다.

겨울철에 즐길 수 있는 빛의 절제된 내면 풍경이다.

이른 저녁, 벌써 하늘은 회색빛으로 막혀 있다.
국립박물관(National Museum of Finland) 앞을 지나는 사람들이
흩날리는 눈보라에 빠른 걸음을 재촉하고 있다.

나는 어느새 인적이 드문 숲길을 빠져나와 도심 한가운데 있다.

아직 초저녁이지만 도시에는 이미 인적 없는 침묵만 감돈다.

빛에 홀려 걷다 보니 찬 기운도 느끼지 못한다.

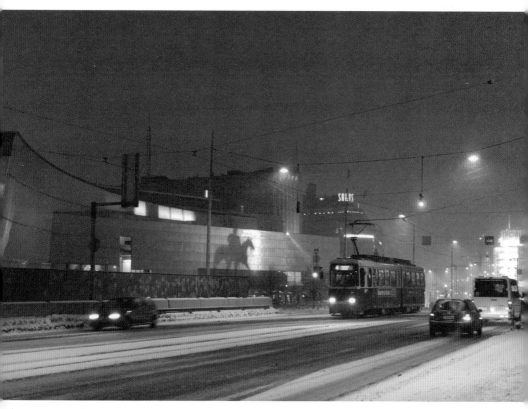

온종일 안개비같이 가는 눈송이들이 흐린 하늘 아래 흩날리고 있다. 키아스마(Kiasma) 현대미술관
한쪽 벽면에 핀란드 만넬헤임(Carl Gustaf Emil Mannerheim) 장군의 동상 그림자가 무대처럼 펼쳐져 있다.

도심 한가운데 이르면 음양의 빛으로 조화를 이룬 건축물들에 의해 난 발길을 멈춘다. 마치 거대한 야외 조각 전시회에 와 있는 기분이다. 아주 천천히 지난 몇년간 헬싱키 도심에선 모던 건축물들이 완성되어 선보이기 시작했다. 매력적인 빛을 품은 거대한 형상의 헬싱키 중앙도서관 앞에 이르면 에너지 넘치는 젊은이들과 만난다. 한밤중에도 도서관 앞은 늘 다양한 사람들이 오간다.

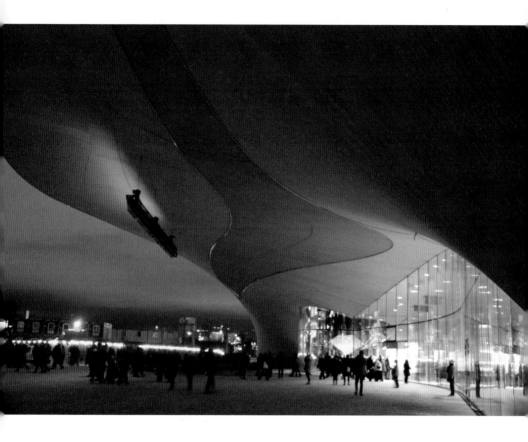

키아스마 현대미술관 주변 가로등 빛은 도시의 낭만에 휩싸여 있다. 미술관 앞에 자전거 하나가 홀로 주인을 기다린다.

키아스마 현대미술관을 돌아 중앙우체국 건물 하나를 지나면 바로 중앙역이다. 헬싱키 시 중심에 위치한 중앙역 건물 앞은 온종일 수없이 많은 사람들이 오가지만 오늘따라 더없이 한가하다. 역 앞을 지나는 길에 잠시 추위를 피하기 위해 안으로 들어갔다. 바깥 풍경과는 대조적으로 건물 안은 사람들로 붐빈다. 중앙역 안 높은 천장에 달린 조명이 오늘따라 따뜻한 기운을 전하는 것 같다. 건물 안에 바삐 오가는 사람들과는 상관없이 오래된 옛날 집에 들어온 것 같은 아늑함이 높은 천장과 창문 곡선들을 따라 전해진다. 날씨 변화에 따라 내부 공간에서도 빛과 함께 사람들의 감정이 움직이는 것을 느낀다.

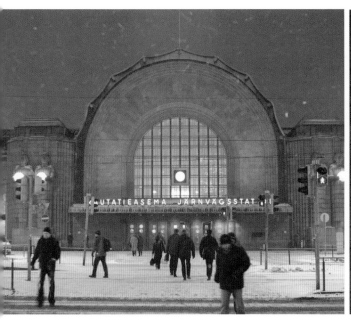

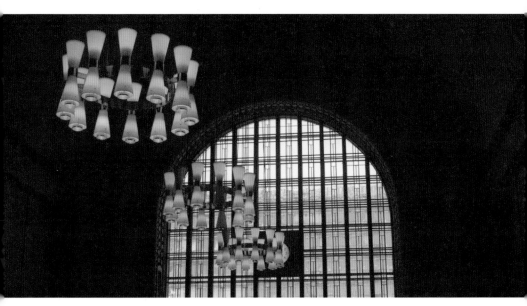

헬싱키 중앙역. 건물 내부 창을 통해 들어오는 빛과 높은 천장에 달린 클래식한 샹들리에가 내부를 비추고 있다.
사람들이 바쁘게 오가는 길목에서 낭만적인 무드를 연출한다.

사람들은 모두 어디로 간 걸까? 한밤중에 헬싱키 시내를 더 방황해도 될 만큼 에너지가 남아 있을 때에는 헬싱키 시내의 중심을 가로지르는 에스플라나데Esplanade를 걷는다. 길 양옆으로 늘어선 쇼윈도에는 핀란드의 대표적인 디자인 제품들이 맛나게 차려져 있다. 유리 진열장에 놓인 유희적인 색채의 디자인 제품은 어둠 속에서 우울한 사람들의 눈길을 잡아끈다.

한 쇼윈도 안으로 정장 차림을 한 사람들이 파티를 즐기는 모습이 보인다. 다른 건물 유리창 너머에는 전시 오픈에 참석한 사람들로 북적거린다. 사람들 모습은 마치 죽은 도시 그림자 속 유리관에 갇혀 있는 장식품처럼 텅 빈 거리 풍경과 대조를 이룬다. 그래도 그 안은 빛으로 가득한 훈훈함이 살아 있다. 바깥 어둠과 건물 안에서 뿜어져 나오는 훈훈한 빛의 대조가 만들어 내는 장면을 잠시 감상한다. 사람과 공간 사이에 일어나는 현상들을 이리저리 상상하며 걷다 보니 시내의 가장 중심가 공원에 혼자 서 있다.

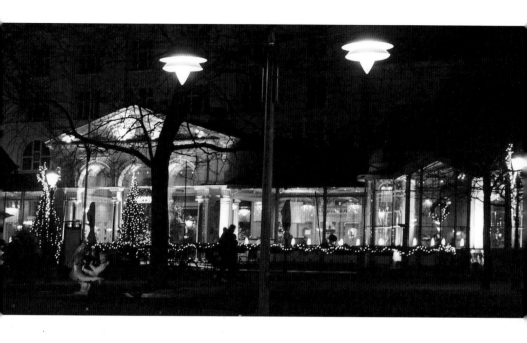

한산하고 시린 공원 끝자락에 자리한 카페 까뻴리(Kaapeli)에서 차 한 잔으로 몸을 녹인다.
유리 벽으로 둘러싸인 카페의 높은 천장에는 로맨틱한 샹들리에가 달려 있다.

어둠 속에서 만난 시리고 찬 얼음 조각 한 덩어리는
절제된 고독과도 같은 예술적 감흥을 불러일으킨다.
폭발할 것 같은 감정의 무게를 지탱하는 힘이 있다.
알바르 알또(Alvar Aalto)의 유리 작업에는
찬 얼음 조각 덩이 같은 정제된 모습이 담겨 있다.

Aalto bowl / Photo from Iittala

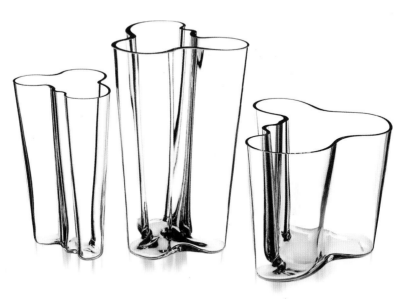

세대가 바뀌어도 변함없는 알바르 알또의 디자인에는
자연의 곡선이 담겨 있다. 그 곡선들은
물의 흐름과 투명한 얼음을 연상시킨다.

Photo from Iittala

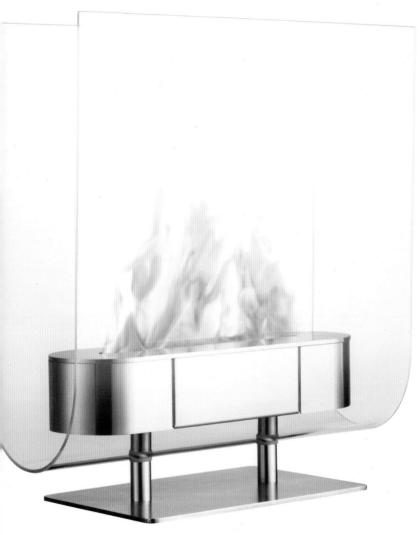

훈훈한 벽난로가 그리운 시간이다.
얼어붙은 몸을 녹여야 할 것만 같다.

Design by Ilkka Suppanen / Photo by Timo Junttila

34

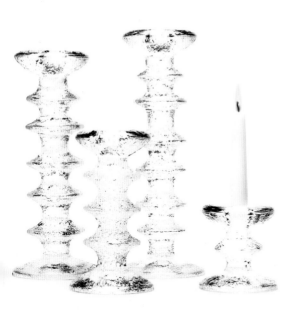

투명한 얼음덩이를 조각해 놓은 것 같다.
아주 작은 결정체까지도 살아 있다.
Festivo candle holder / Design by Tapio Wirkkala / Photo from Iittala

Design by Tapio Wirkkala / Photo from Iittala

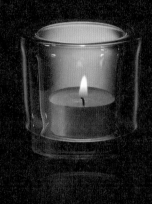

빛은 감정이다.

빛에 감정이 있다.
그래서 빛은 사람을 움직인다.
사람들은 어둠 속에서
가물거리는 촛불을 밝히고 식탁에 둘러앉는다.

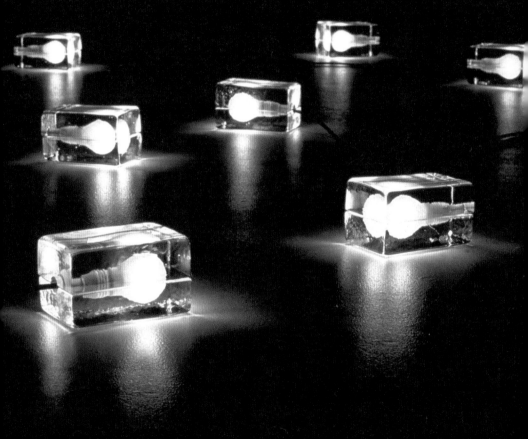

디자이너 하리 꼬스끼넨(Harri Koskinen)의 램프 디자인.
하리 꼬스끼넨은 아주 작은 시골에서 태어났다.
그의 디자인 '아이스 블럭'은 어릴 적 눈과 얼음으로 뒤덮인 고향에서
성장한 기억을 되살려 그 인상들을 디자인으로 담아냈다고 했다.
얼음 속의 빛은 분명 어렸을 때 꿈에 그리던 일이었을 것이다.
Ice block / Design by Harri Koskinen / Photo from Iittala

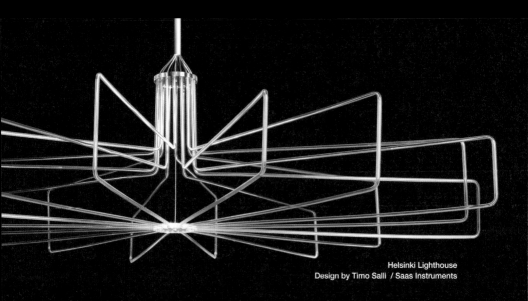

Helsinki Lighthouse
Design by Timo Salli / Saas Instruments

　　어둠 속 작은 불빛이 남기는 것과 같은 감정을 조명에 담아 연구하고 생산하는 회사가 있다. 핀란드에서 LED 조명을 제작하는 회사 사스 인스트루먼츠Saas Instruments. 온 세계는 지금 하이테크놀로지 경쟁에 불꽃을 피우고 있다. 너도나도 경쟁에 참여하고 있을 때 오히려 한 박자 뒤로 물러서 또 다른 디자인 생각을 현실화한다. 빛의 단순한 기능뿐 아니라 예술적이고 감성을 자극하는 조각품 같은 조명들이 공간에 설치된다. 그 조명들은 개발 자체가 시간도 걸리고 쉽지 않은 과정을 거치지만 사스 인스트루먼츠 회사의 사장 호깐Håkan Långstedt은 그 과정을 즐기며 디자이너와 프로듀서 간에 호흡을 맞추어 간다. 단순히 하루아침에 상업적으로 성공을 이루기보다는 핀란드인으로서 아이덴티티와 문화를 배경으로 한 혁신적인 생각이 그의 사업 철학에 자리하고 있다.

　　그는 자신이 개발한 조명들이 어떤 공간에서 사람들에게 서로 다른 감정을 전달하면서 선택되기를 바란다. 그가 만든 조명들이 사람들에게 기쁘고, 슬프고, 사랑스럽고 혹은 에너지가 넘치는 등의 온갖 감정으로 다가가기를 바라는 것이다. 그는 전시 공간에서 다른 제품들과 어떤 조화를 이루고 반응하는지 주목하며 직접 효과적인 설치 작업을 하기도 한다. 그의 경영 철학은 모두가 경쟁하고 있는 무리에서 벗어나 독자적인 자신만의 방법으로 세상을 즐기며 사업을 이끌어 나가고 있다.

　　Light is emotion. 빛은 감정이다. 그의 경영 철학에 실리는 마음의 언어다.

으리요 꾸까뿌로(Yrjö Kukkapuro)는
헬싱키 올림픽 스타디움에서
비치는 빛에서 영감을 얻어 디자인했다.
340Y / Design by Yrjö Kukkapuro / Saas Instruments

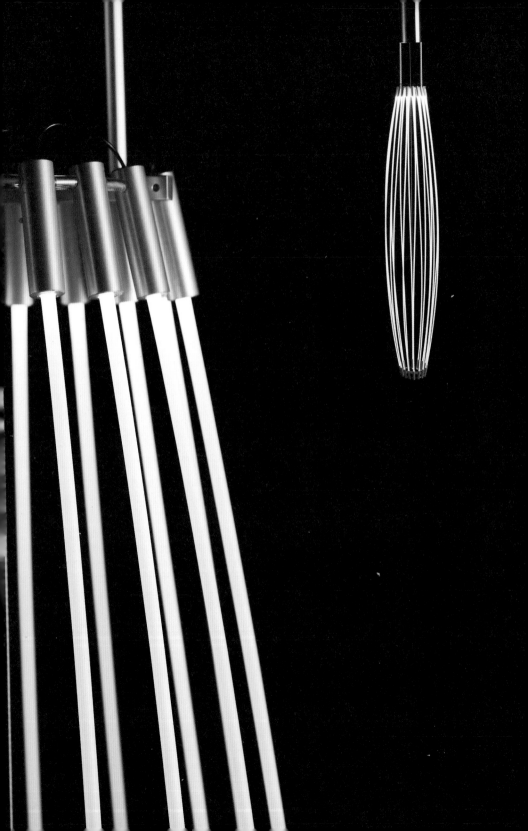

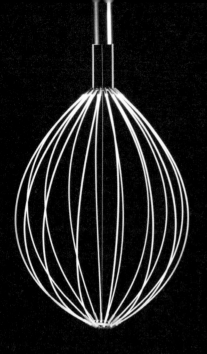
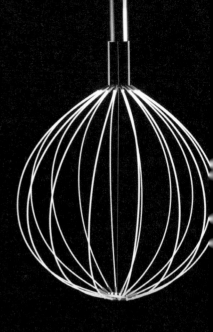

메두사 조명은 위아래로 늘었다 줄었다 하며 움직인다.
디자이너 미꼬 빠까넨(Mikko Paakkanen)은 바다에 사는 해파리가
수축과 팽창하는 모습을 보고 아이디어를 생각해 냈다.
파티장에서 사람들은 유희적인 빛의 움직임을 즐긴다.
Medusa / Design by Mikko Paakkanen / Saas Instruments

커피 한 잔의 여유
A break brought by a cup of coffee

디자이너와 사용자 간의 소통을 생각하다

Design is a solution to the problems of its users

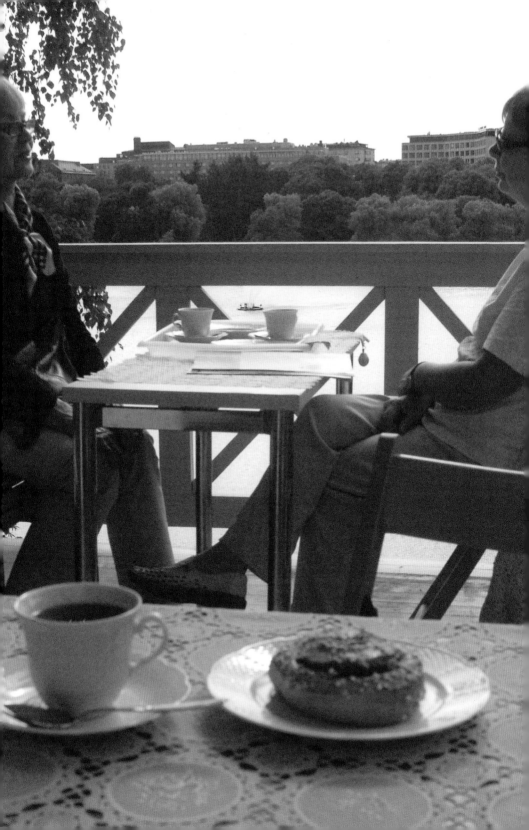

산책길에서 만나는 작은 카페 하나가 있다. 여름에만 문을 여는 이 작은 카페는 산책 중에 오가는 사람들을 기다림 속으로 유혹하는 곳이다. 긴 겨울 동안 언덕 위 작은 카페는 문을 닫는다. 겨울 산책을 마치고 돌아오는 길에 난 언제나 텅 빈 카페의 앞마당에서 멀리 내다보이는 핀란디아 홀과 오페라 하우스를 바라보며 숨 고르기를 한다.

한겨울, 하늘과 땅을 구분할 수 없을 만큼 눈안개로 가리워진 언덕 아래 풍경은 늘 회색빛이다. 겨울 내내 굳게 닫혔던 언덕 위 작은 카페는 햇빛 좋은 날이 오는 여름에만 문을 연다. 이 작은 카페에 들러 한 잔의 커피를 주문하고 기다리는 일은 다시 만나고 싶은 파란 하늘빛에 대한 그리움과도 같은 것이다. 막힌 하늘이 과연 다시 열릴 수 있을까 의심스러울 만큼 적막했던 풍경은 어느 순간 불쑥 변화가 찾아온다. 누구도 거역할 수 없는 자연의 이치를 실감하게 된다.

산책길에서 숨 고르기를 하는 곳이다. 겨울 동안 문 닫힌 작은 카페 앞마당에서. 멀리 핀란디아 홀이 보인다.

텅 비었던 카페 앞마당에는 어느새 테이블과 의자가 놓여 있다. 여름을 상징하는 태양 빛 주전자 하나가 간판 대신 걸려 있다. 눈안개에 갇혀 불분명했던 크고 작은 건물들이 한눈에 들어온다. 온 세상이 꽁꽁 얼어 하얀 들판처럼 이어졌던 주위 풍경은 어느새 물과 육지로 구분된 윤곽이 뚜렷해졌다.

나뭇가지만 앙상했던 자작나무 숲은 울창한 푸르름으로 가득하다. 변함없이 같은 위치에 자리한 핀란디아 홀과 오페라 하우스가 이제는 더 이상 추워 보이지 않는다. 야외에 자리 잡기에는 아직 이른 여름 날씨지만 코끝을 자극하는 짙은 커피 향에 취해 오랜만에 홀로 '여백'의 시간을 즐긴다.

여름에만 문을 여는 카페 창가에 태양 빛 주전자가 간판을 대신한다.

한여름 태양 빛은 사람들을 미치게 한다. 코발트 빛 하늘에서 쏟아지는 열기는 사람들을 바깥으로 끊임없이 유혹한다. 작은 카페에는 이제 앉을 자리를 찾기가 어려울 만큼 많은 사람들로 붐빈다. 빈자리가 없어 몇 번을 지나치기만 했는데 오늘은 운 좋게 자리 하나를 발견했다. 카페 창구에는 커피를 주문하려는 사람들이 긴 줄로 늘어서 있다. 앞마당을 메운 사람들은 하나같이 눈부신 태양빛과 마주하고 있다.

눈앞에 놓인 커피 잔이 오늘따라 유난히 파란 하늘색과 닮았다. 커피 잔 하나에도 한가함이 담겨 있다. 이 '한가함'을 마시며 문득 얼마 전 노르딕Nordic 디자인 전시를 위해 방문했던 서울에서의 시간들을 떠올려 본다. 난 늘 전시를 기획하면서 환경에 대한 생각을 기본 주제로 한다. 적어도 나의 주변만이라도 일회용 용기 사용을 자제하고 실천하기를 바라는 마음이다.

한국을 방문하면, 어디를 가든 사용하게 되는 일회용 컵들이 언제부터인가 불편하게 느껴졌다. 하루에도 수없이 쓰고 버리는 일회용 컵들이 쌓여가는 모습을 보고, 누구도 진지하게 생각하지 않는 듯했다. 바쁜 일상이지만 커피를 마시는 순간만큼은 여유를 갖는다. 꼭 환경을 생각하지 않더라도 자신을 스스로 대접하기 위해 일회용 컵은 자제한다.

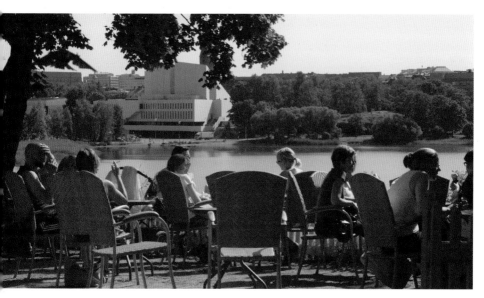

태양을 마주하고 있는 사람들은 코발트 빛 잔 하나에 한가함을 담는다.

산책길에 오가는 사람들을 유혹하는
작은 카페가 북적거릴 때쯤이면 어김없이
나타나는 불청객이 있다. 잠시 한눈 파는
사이, 남아 있던 나의 작은 파이 조각이
순식간에 꼬마 새들의 먹잇감이 되어
버렸다. 새를 조심하라는 작은 표지판이
카페 입구에 세워져 있을 정도이다.

핀란드 사람들은 일상 속에서 일회용 용기 사용을 자제한다. 복잡하고 바쁜 도심의 카페나 외지고 한적한 카페에서도 대부분 도자기 컵을 사용한다. 그러고 보니 핀란드에서는 커피 자판기를 본 적이 없다. 공항을 제외하고는 테이크아웃Take-Out용 종이컵을 든 사람도 보기 드물다. 커피나 차를 마시는 사람들은 짧은 순간이라도 여유롭게 한자리에서 시간을 갖는다.

핀란드는 전 세계에서 커피를 가장 많이 소비하는 나라로 알려져 있다. 핀란드에는 매일 오후 2시 '커피 타임'이 있다. 이 커피 타임에는 직장이든 관공서든 공사 현장이든 모두 일손을 멈추고 단 몇 분이라도 휴식을 취하며 차와 커피 그리고 달콤한 케이크 한 조각을 함께 나눈다.

Pulla ja Kahvi (뿔라 야 가하비)

'작은 케이크 한 조각과 커피'라는 핀란드 말이다. 이 짧은 문단 안에는 하루 종일 일에 집중하다가 잠시 긴장을 푸는 시간, 하루 중 짧은 휴식의 의미를 담고 있다. 핀란드 사람들은 한번 일을 시작하면 자신의 일에만 몰두한다. 일하는 장소에 선약을 하지 않고 불쑥 방문하는 일도 없고, 근무 중에 사적인 전화를 주고받는 일도 드물다. 하지만 커피 타임에는 모두 한자리에 모여 눈을 맞추고 이야기하며 여유를 갖는다.

이때 모든 사람들이 도자기 컵을 사용한다. 특별한 경우가 아닌 이상 종이컵은 사용하지 않는다. 자신이 사용하는 컵은 직장에 하나씩 구비해 둔다. 꼭 가정 집이 아니더라도 사무실이나 공공기관 등 사람들이 생활하는 실내에는 싱크대를 갖춘 부엌과 테이블이 함께 비치되어 있다. 편한 시간대에 점심을 해결하기 위해 지참한 샌드위치를 나누는 장소로 이용하기도 하고, 모두 한자리에 모여 커피 타임을 즐기는 장소로도 활용된다. 남녀노소, 직위 구분 없이 각자 사용한 컵은 각자 정리한다. 여분으로 마련된 도자기 컵과 접시들도 따로 구비되어 있어, 손님이 방문하면 여분의 컵으로 사용한다.

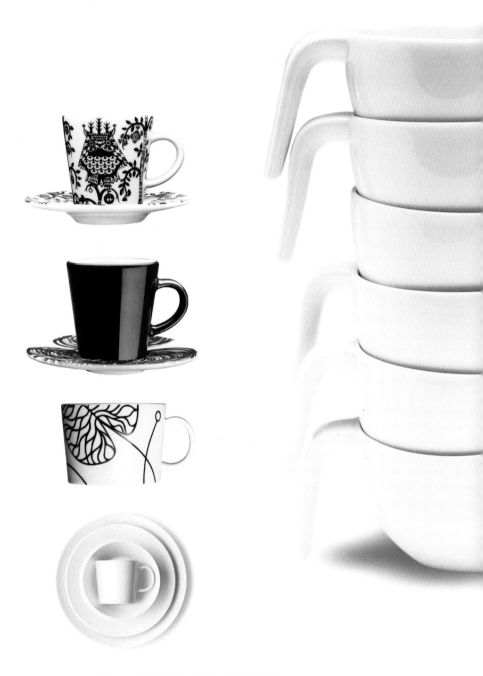

디자인 브랜드 이딸라(Iittala)에서 생산하는 다양한 종류의 컵들이다.
디자이너들은 단순함과 기능성을 우선으로 두고 디자인한다.
Photo from Iittala

언젠가 한국 주재 핀란드 대사였던 루오또넨Luotonen을 만나기 위해 대사관을 방문한 적이 있다. 대사는 비서가 잠시 다른 일 때문에 자리를 비웠다며 커피 한 잔을 할 것인지 내게 물어보았다. 감사하다는 대답에 대사는 손수 머그컵에 커피 한 잔을 가져다 주었다. 그리고 자신이 쓰는 커피 잔은 따로 있다며 또 다른 머그컵 하나를 들어 보였다. 난 이미 대사관의 다른 부서 직원과 점심 약속이 되어 있어 대사관을 나서려는데, 부엌으로 향하는 대사 손에 들린 작은 상자 하나가 눈에 띄었다. 대사는 오늘은 특별한 점심 약속이 없어 샐러드를 점심으로 싸 왔다며 자신은 혼자 해결할 테니 점심 맛나게 하라는 인사를 했다. 난 그의 모습을 보며 핀란드 사람들은 어디를 가든 같은 원칙을 가지고 생활한다는 생각이 들었다. 핀란드 사람들은 직위를 막론하고 공과 사 구별에 분명한 원칙을 두고 생활한다는 점은 의심할 여지가 없다.

핀란드에서는 많은 도예가들이 독특한 디자인으로 주목받기도 하지만 일반적으로 누구나 사용하기 편리한 다양한 생활 도자기들을 지속적으로 생산한다. 사람들이 일회용 컵이 아닌 디자이너들이 직접 디자인한 커피 잔을 사용함으로써, 생산과 소비의 균형이 자연스럽게 이루어진다. 일회용 컵 대신 좀 더 정중하고 우아한 마음으로 도자기 컵에 스스로를 대접해 보는 게 어떨지 권하고 싶다. 차 한 잔의 여유는 오늘을 시작하며 혹은 오늘을 마감하며 하루의 깊이를 일깨워주는 순간이기도 하다. 물론 소비하려는 컵은 각자의 취향대로 고르면 된다. 모양과 가격은 중요하지 않다. 일회용 종이컵보다는 잠시 잠깐의 여유 속에서 내 손 안에 들린 커피 잔 하나가 디자이너와 사용자의 생각과 태도 그리고 디자인의 일상적 가치를 생각하는 데 도움이 될 것이다. 디자이너는 사용자의 평가에 귀 기울이는 자세도 필요하다. 사용자가 선택해서 사용하는 데 불편이 없고 즐거움까지 누릴 수 있다면 그것이 바로 일상의 디자인이며, 디자이너와의 소통이 아니겠는가.

종이컵보다는 도자기 잔에 담긴
커피에 더 깊은 맛이 담겨 있다.
커피 잔은 가격이나 상표를 기준으로
고르는 것보다는 소비자의 취향과
일상적으로 사용하는 데 불편함이
없는 기능성을 고려해서 선택하는
것이 좋을 것이다.
Photo from Amfora

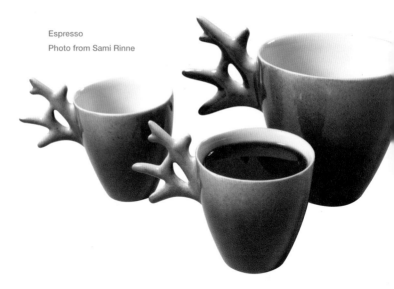

Espresso
Photo from Sami Rinne

디자이너 사미 린네(Sami Rinne)의 디자인 콘셉트가 잘 드러난 커피 잔이다.
그는 자작나무나 사슴 뿔에서 영감을 얻고, 천사를 상상하며 디자인 생각을 발전시켰다.
그가 디자인을 하며 즐기는 순간들이 그의 작품 속에 담기게 된다.
소비자는 작은 커피 잔에 담긴 그 즐거운 디자이너의 생각을 읽고 선택하게 된다.
사미 린네는 자신이 디자인을 해서 만들고 굽고 라벨을 붙이고 포장하는 일까지
모두 스스로 해결한다. 그는 자신의 작품 수준을 일정하게 유지하기 위해서
자신이 관리할 수 있을 만큼만 생산한다는 원칙과 철학을 갖고 있다.
지나가는 길에 사미가 운영하는 작은 스튜디오를 들르면, 그는 일손을 멈추고
늘 자신이 만든 잔에 향이 좋은 에스프레소를 담아낸다. 그는 디자인하는 일뿐 아니라
자신이 만든 잔이 어떻게 사용되는지에 대해서도 끊임없이 관찰하고
사용자의 목소리에 귀 기울인다. 그의 작은 스튜디오는 도자기 가마에서 쏟아지는 열기와
그의 냉정한 프로 정신이 늘 조화를 이룬다.

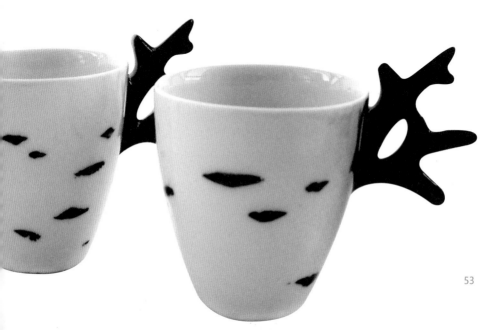

봄의 문턱에서
On the threshold of spring

새소리에 귀 기울이다
Spring with birds songs

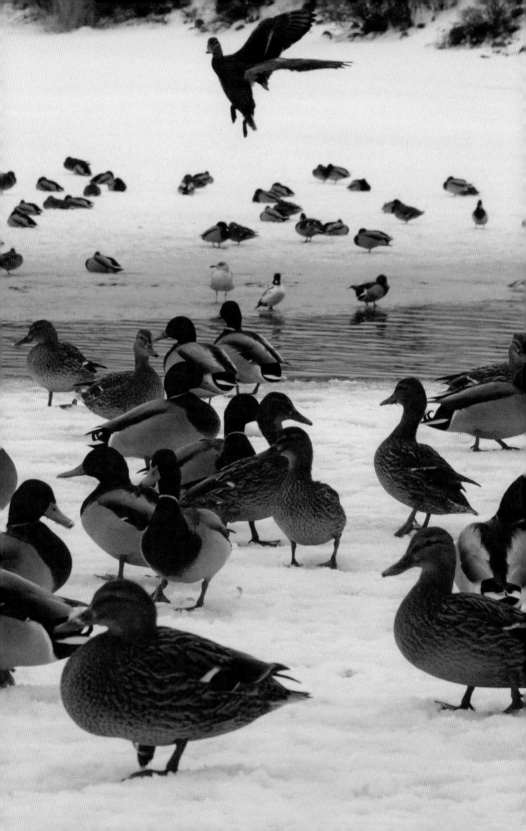

한겨울 겨울 철새들의 서식지. 봄이 오는 소리와 함께 새들은 다른 목적지를 향해 자리 이동을 한다.
겨울 철새의 서식지였던 자리는 한여름에 선착장으로 변한다. 겨울이 오면 같은 자리로 날아드는
철새들을 위해 사람들은 다시 자리를 비운다.

3월의 마지막 주가 되자 겨울 철새의 움직임이 달라 보인다. 한겨울에 한가했던 모습과는 다르게
땅과 물 사이를 오가며 활발한 날갯짓을 한다. 사람 다니는 길 위로 뒤뚱거리며 자리 이동을 하고 있는
오리 떼들의 걸음걸이도 빨라졌다. 범상치 않은 날갯짓은 얼음이 녹아내리는 소리와 함께
바로 봄이 오고 있다는 것을 의미하는 듯하다.

3월의 끝자락. 아직 한창 겨울이 진행 중이다. 여전히 암울한 회색빛 하늘 아래 산책길에서, 문득 땅속 어딘가에서 봄이 오는 소리를 직감한다. 산책길에서 만난 물오리와 거위들의 움직임도 활발해졌다. 늘 있던 자리를 탈출해서 사람 다니는 길목까지 뒤뚱거리며 나타난 것이다. 새들이 활기를 띠며 날갯짓하는 모습을 보고, 난 얼음 깊숙한 곳에서부터 얼음 사이를 뚫고 꿈틀대는 봄 기운을 알아차릴 수 있었다. 2주 전만 해도 얼음 위에서 웅크려 있거나 느릿한 걸음을 걷던 물오리들이 오늘은 잰걸음으로 물 안팎을 드나든다. 순식간에 하늘을 날아 물살을 가르며 가볍게 착지한다. 물살을 가르는 모습이 시적이기까지 하다.

지나가던 사람들도 활발한 새들의 움직임에 잠시 걸음을 멈춘다. 이렇게 한자리에서 무리를 이루는 물오리, 거위, 백조 등 다양한 새들은 봄기운이 완연해지면 순식간에 모두 자취를 감춘다. 그리고 또 다시 겨울이 찾아오면 같은 자리에 모여든다. 이런 모습을 수십 년간 지켜보았다는 한 노인의 친절한 설명 덕분에 난 이 새들의 정체를 좀 더 자세히 알 수 있었다. 헬싱키 도심 가까이에 있는 겨울 철새들의 서식지는 헬싱키 시가 보호구역으로 지정한 곳이다. 100년 동안 겨울이면 어김없이 찾아온다는 철새들의 서식지는 도시의 중심부에 위치한 덕에 도시에 사는 주민들도 아주 가까이에서 겨울 철새들을 관찰할 수 있다.

그러고 보니 이 철새들은 본능적으로 봄을 감지한 것이리라. 자신의 또 다른 자리로 이동하기 위해 그처럼 흥분된 모습이었던 것이다. 어느새 내 주위 한 뼘도 안 되는 거리에 겨울 새들이 운집해 있다. 덕분에 그 작고 섬세한 깃털 사이사이까지 들여다보는 황홀한 순간을 즐긴다. 내 카메라 셔터 소리가 크게 느껴져 미안한 마음에 촬영을 주저하게 된다.

그 갖가지 동작과 오묘한 깃털 사이를 관찰하면서 문득 한 디자이너와 그의 작품이 떠올랐다. 바로 오이바 또이까Oiva Toikka이다. 이딸라Ittala 디자인 브랜드에서 주목할 만한 유리 작품의 대가를 꼽는다면 오이바 또이까를 들 수 있다. 지금 내 주변을 에워싸고 있는 수많은 새들은 그의 작품을 대신하고 있다는 착각이 들 정도이다. 그러고 보니 이 많은 새들이 그가 만들어 내는 자연의 모습 그대로임을 깨닫는다. 오이바 또이까는 핀란드 유리 작업을 이어가는 현존하는 디자이너이자 아티스트로서 대표적인 사람 중 하나다. 그는 자연의 일부인 새들을 생명력 넘치는 작품으로 구현해 내고 있는 사람이다. 그가 작업한 유리 새를 본 사람이라면, 누구나 하나쯤 간직하고 싶다는 마음이 일 것이다. 아름다운 자연에서 보던 그 형상 그대로를 감상하기에 모자람이 없기 때문이다.

핀란드 사람들 대부분이 그렇듯 자연을 생각하는 마음, 특히 디자이너와 예술가들이 자연을 대하는 태도는 남다르다. 디자인이 사람을 감동시키는 이유는 디자이너의 세밀한 관찰력과 예술감각을 담은 과정이 사람들에게 전해지기 때문일 것이다.

내 가까이 한 뼘도 안 되는 거리에서 오리 한 마리가 지나간다.
난 그에게 방해가 될까 카메라 셔터 소리도 조심스럽다.

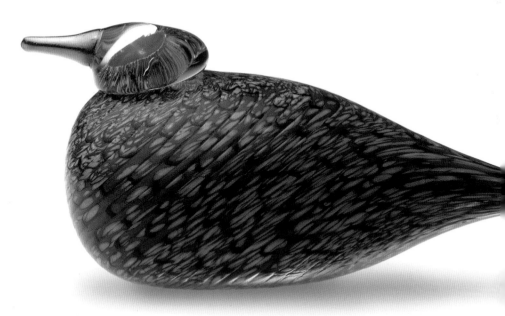

자연의 일부인 겨울 철새 한 마리와 진열장에 놓인 오이바 또이까의 디자인을 마주 놓는다.
그의 디자인에는 자연에 대한 통찰력이 담겨 있다.

Oiva Toikka bird / Photo from Iittala

오이바 또이까의 새들은 이딸라 유리 작업을 하는 누따야르비Nuutajarvi라는 마을에서 만들어진다. 정교한 손놀림과 전문성이 요구되는 이 작업은 누따야르비 공장에서 전문 기술자들에 의해 이루어진다. 오랫동안 이 작업만을 해온 전문가들 옆에서 오이바 또이까는 직접 작업에 참여하고, 전문 기술자들의 뛰어난 작업 능력에 자신의 영감을 더해 또 다른 차원의 예술을 탄생시킨다. 그의 열정은 불에 녹아내리는 유리 액체 사이를 오가며 독특한 새 형상을 다양하게 연출해 낸다. 불이 이루어낸 흔적은 액체에서 고체로 이동하면서 어느새 자연 그 이상의 혼을 불어넣은 듯 새로운 생명을 탄생시킨다. 공장에서 유리를 녹이고, 녹은 액체 유리를 불고 있는 노련한 모습의 기술자들은 단순한 기술공이 아니다. 그들은 이미 오랜 연륜을 발판 삼아 오이바 또이까의 혼까지 담아내고 있는 사람들이다.

자연에서 실제로 숨 쉬는 새와 오이바 또이까의 불의 기운을 타고 태어난 새의 혼은 일치하는 듯 보인다. 그 많은 작품을 통해서 오이바 또이까의 자연을 탐색하는 통찰력을 느낄 수 있다. 새들이 짓고 있는 표정 하나하나와 담고 있는 깊이 있는 색 모두 살아 있다. 새들이 갖는 특유의 몸짓과 표정은 유리 재료의 투명함에 담겨 더욱 절제된 형상을 하고 나타난다. 늘 갖고 싶게 만드는 그의 작품이 오늘 바로 내 주위에 수없이 많아 행복하다.

따뜻한 봄이 오자 철새들은 어디론가 모두 떠나 버렸다. 얼음이 녹아내리면서 철새들이 떠난 자리는 이제 도시 주민들이 사용하는 보트가 지나다니는 선착장으로 바뀌었다. 겨울에는 다른 곳에 보관되던 배들이 새가 떠난 서식지에 모여들고 다시 겨울이 오면 사람들은 새들이 찾는 선착장을 비워둔다.

이러한 모습들은 누가 일부러 만드는 게 아니라 자연스럽게 이루어진다. 핀란드 사람들은 자연환경을 최대한 있는 모습 그대로 보존하고 활용한다. 도시나 시골의 자연환경 그 어디에서든 같은 원칙을 적용한다. 본래의 자연환경 앞에서 사람이 순응하고 그 자연을 지키기 위해 지혜를 모으며 살아가는 생각의 깊이를 가슴으로 느낄 수 있다.

누따야르비의 유리 작업장에서
탄생되는 오이바 또이까의 새가
완성되는 과정이다. 불에 녹인
액체의 색 유리들은 익숙한 사람들의
솜씨에 의해 불고, 늘이고, 이어지고,
잘리면서 모양을 갖추어 나간다.
오이바 또이까는 자신의 작업이
전문 기술자들의 손을 통해 완성되는
과정을 옆에서 지켜보며 자신의
생각과 다른 사람의 기술을
접목시킨다.

Oiva Toikka bird / Photo from Iittala

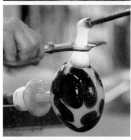
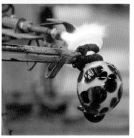
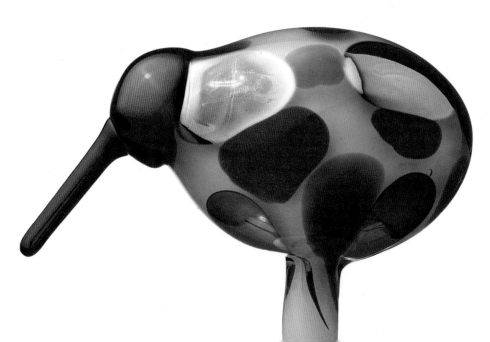

사색하고 있는 오이바 또이까.
자연을 향한 그의 고독한 시선은
그의 작품 철학에 그대로 나타난다.
OivaToikka / Photo from Iittala

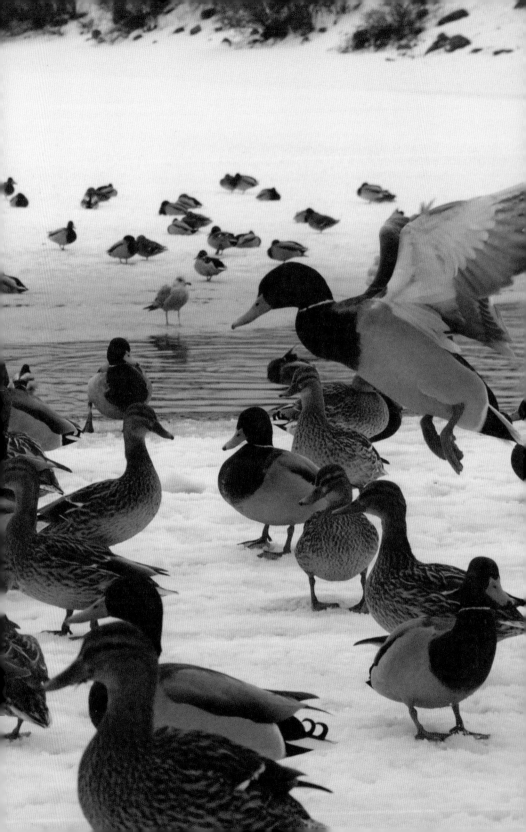

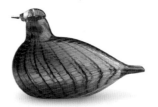

겨울 철새들의 동작이 활발해진 것은
분명 땅속 봄 오는 기운을 직감한 때문일 것이다.
철새의 빠른 움직임 속에서 오이바 또이까의 새들이
여기저기 함께 흩어져 있는 듯하다.

Oiva Toikka bird / Photo from Iittala

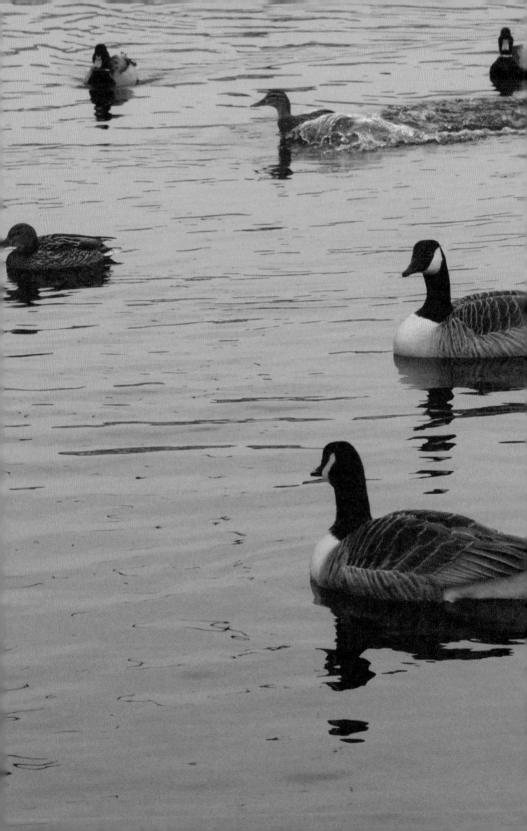

또 다른 철새를 발견하자 디자이너 조르지오 비그나(Giorgio Vigna)가
떠오른다. 이탈리아 디자이너 조르지오는 이딸라(littala)에서 초대한
초대 디자이너로 그만의 독특한 새를 디자인했다.
새가 가진 특성을 간결하고 모던하게 처리해 오이바 또이까의 새와는
또 다른 맛으로 사람들의 시선을 끌고 있다.

Design by Giorgio Vigna / Photo from littala

디자이너 아누 뺀띠넨(Anu Penttinen)이
디자인한 이 펭귄은 이딸라에서
최근에 선보이기 시작했다.
보는 것만으로도 실제 살아 있는
펭귄을 연상할 수 있어 즐겁다.
Design by Anu Penttinen / Photo from Iittala

에코 디자인
Eco-friendly design

디자인의 핵심적 사고는 공감과 창의력에 있다

At the heart of design thinking

이 세상에 끊임없이 쌓여가는 쓰레기더미를 생각한다.

쓰레기는 인간이 쉴 새 없이 만들어 내는 물질적 욕구의 잔재 아닌가. 이를 바라보는 차별화된 디자이너의 시각이 여기에 있다. 그리고 담담하게 이 세상에 메시지를 전하기 위한 손작업을 실천한다. 넘쳐나는 쓰레기더미에서 세상이 보이고 손작업에 적합한 재료들을 발견한다. 그 발견 속에 새로운 디자인을 창출하는 혁신적인 아이디어가 있다.

당신의 세상은 안녕하신가?

난 묻고 싶다. 당신이 꿈꾸는 미래는 쌓여가는 쓰레기더미를 피해갈 수 있다고 생각하는가? 암울한가? 눈을 감아 버릴 텐가?

이 독백과 같은 나의 외침은 더 심오한 생각과 함께 실천으로 이어가는 친구들을 만나는 계기가 되었다. 쓰레기더미에서 예술적 감성을 담아 일상의 디자인으로 승화시키고 있는 젊은 디자이너들을 만났다. 이 혁신적인 아이디어는 이 세상 사람 모두 함께 나누고 공유해야 할 과제이지만 무엇보다 실천이 중요하다. 희망을 담아 메시지를 전하는 친구들의 실천 현장을 방문하면서 난 본능적으로 쓰레기더미를 뒤지는 일에 가담하고 있었다.

여기저기 버려진 옷가지들과 병원 수술복, 군복 그리고 거리 공사판에서 쓰던 가림막 등이 쓰레기처럼 쌓여 있다. 쓰레기들은 디자이너와 예술가의 손작업을 통해 재탄생하는 새로운 자료가 된다.

난 가끔, 오래 입어서 지루해진 옷들을 꺼내어 분해하고 다시 잇는 작업에 몰두한다. 기본 골격에 다른 천 조각을 이어 붙이거나 몇 개의 옷들을 잘라 붙이면, 어느새 새로운 옷으로 둔갑하거나 액세서리로 쓸 만한 것들이 탄생된다. 생각만 하는 것보다 직접 손을 놀림으로써 더 많은 아이디어가 생겨난다. 손작업은 지적 능력을 앞질러 간다는 점을 늘 깨닫게 된다. 그래서 손작업은 내가 즐기는 또 하나의 세계에서 어린아이 같은 기쁨을 안겨준다. 유명 브랜드보다는 그냥 나의 자유로운 손작업으로 만든 엉성한 나만의 스타일이 더 편하고 자랑스럽다. 최근에는 여기저기서 그렇게 오래되고 낡은 것들에 대한 새로운 인식이 생겨나면서 지혜로운 작업들이 발견되어 반갑고 기쁘다.

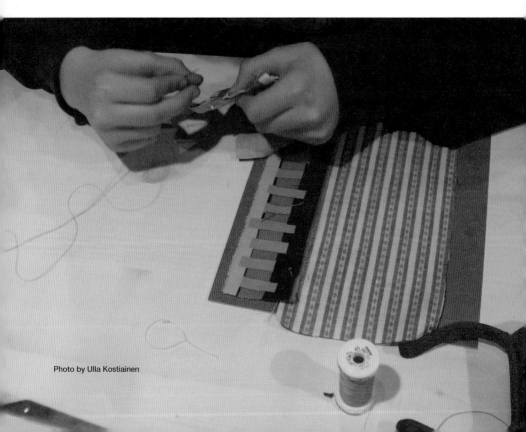

Photo by Ulla Kostiainen

핀란드에서 어린이들을 위한 박물관 교육에 참여해 손작업의 즐거움을 나눈 적이 있다.
국립 문화 박물관에서 근무하는 울라 꼬스띠아이넨(Ulla Kostiainen)과 함께
작은 천 조각들을 이어가며 어린이들이 실용적인 작업에 참여하는 모습이다.

이 세상에 물질이 부족해서 받는 고통은 없을 것이다. 단지 마음이 부족할 뿐이다. 언제부턴가 핀란드에 있는 여러 디자인 숍에서 나의 관심을 끄는 작업들이 눈에 띄기 시작했다. 글로베 호프Globe Hope라는 커다란 이름표와 함께 등장하는 브랜드로, 현재 핀란드 전역에 있는 디자인 숍에서 인기를 더해가고 있다. 어쩌면 전 세계가 이미 복고풍의 흐름을 감지해 이 회사가 복고풍의 의미를 담고 있는 것이 특별하지 않다고 생각할 수도 있다.

하지만 글로베 호프는 단순히 유행을 따르지 않고, 전 세계가 현실적으로 직면한 과제에 대한 직설적인 메시지를 담고 있다. 글로베 호프는 사람들이 더 이상 사용하지 않는 재료들만 이용한다. 난 여러 디자인 숍에서 눈에 띄는 글로베 호프 제품들을 보면서 그 하나하나의 작업들이 마치 내가 늘 하고 있는 행위들과 같은 종류의 것이었기에 주의 깊게 관찰해 왔다. 마침 글로베 호프의 스튜디오를 방문할 기회가 생겼다.

작업실은 헬싱키에서 약 40분 떨어진 작은 마을에 위치해 있었다. 작업실 안의 커다란 유리 문을 통해 짙은 숲이 내다보였다. 그리고 작업실 안 풍경은 장관이었다. 디자인 재료로 쓰일 천 조각들과 헌 옷가지들이며, 아직 풀지 못한 박스들 그리고 한편에 즐비한 재봉틀 등이 마치 무수히 많은 사람들의 손길을 기다리듯 쌓여 있었다. 가히 그 작업 과정을 짐작할 수 있는 규모였다.

무엇보다 나의 관심사는 현재 그들의 작업에서 가장 주목을 받고 있는 몇 가지 제품과 관련된 재료들이었다. 군대에서 사용하던 침낭과 군복, 병원에서 쓰던 수술복, 노동자의 일복, 돛단배에서 쓰던 돛, 길거리 공사판의 가림막, 광고물로 쓰였던 현수막 등 온갖 재료들이 지금은 정신없이 무더기로 쌓여 있지만 디자이너의 손을 거치면 이 창고를 벗어나 고객들을 만나고 대접을 받게 된다. 나의 관심은 그 일련의 과정들을 한눈에 보게 되는 것이었다.

그 많은 재료들 중 가장 인기 있는 작업으로 활용되는 것이 군인들이 쓰던 옷가지며 낙하산, 침낭 재료들이다. 부대에서 쓰던 재료들은 핀란드와 스웨덴의 군부대를 통해서 아주 조금의 비용만 들이고 협조를 받아 수집한다. 현재 핀란드에서는 점차 군대의 규모가 줄어들고 있는 추세고 이미 제작되어 있던 오래된 군복들은 쓰지도 않고 창고에 20~30년 동안 쌓아 두었던 것들도 있다고 한다. 군복 여기저기를 자르고 이어붙여서 새로운 디자인으로 탄생한 가방은 지금 고객들에게 가장 인기가 있다. 버릴 만한 재료들은 디자이너의 기발한 생각을 거쳐 가방, 신발, 의상 등 다양한 액세서리로 재탄생한다.

사실 재활용 재료를 이용하는 데는 한계도 있다. 구입한 재료들의 양이 일정치 않기 때문에 몇 개 정도만 만들어지면 더 이상 같은 재료가 없는 경우도 발생한다. 하지만 똑같은 물건을 계속 만들어야 한다는 스트레스는 받지 않는다. 때로는 같은 타입의 제품이지만 하나뿐인 디자인으로 선보이기도 한다. 모양은 같지만 다른 천을 사용하고 일부 디테일에 변화를 주는 것으로 그 한계를 장점으로 보완한다.

글로베 호프는 빈티지 스타일의 의상과 액세서리 생산 라인을 본격적으로 발전시키고 있다. 1960~1970년대 복고풍의 자투리 옷감과 벽지 등을 전국 곳곳을 수소문해 찾아내고 옛날에 입던 헌옷들을 구입하여 다시 재단하고 바느질해서 완전히 다른 디자인으로 둔갑시킨다. 옛날 패턴이 들어간 천들과 군복에서 잘라낸 천들이 조화를 이루는 디자인 제품들은 글로베 호프에서 사람들 마음을 가장 많이 움직이는 아이템이다.

여름 방학을 이용하여 글로베 호프 작업실에서 실습을 하고 있는 이라Ira가 올 여름 컬렉션으로 나와 있는 여러 종류의 디자인을 소개해 주었다. 이라는 헬싱키대학에서 텍스타일 이론을 공부하고 있는데, 방학 동안의 경험은 그녀의 리서치 과정의 한 부분이라고 했다. 여름 방학을 이용하여 스스로 선택한 봉사활동이 자신이 평소 관심을 기울여 왔던 텍스타일 분야라서 더욱 즐겁다고 했다. 무엇보다 재활용품을 이용한다는 근본 취지에 대한 관심과 자신도 함께 참여한다는 보람 때문에 올 여름은 이렇게 창고에서 보내기로 했다.

여름 방학 동안 함께하는 실습생들은 모두 다섯 명인데, 패턴 디자인도 하고 재봉틀로 직접 아이템을 만들어 보기도 하고 티셔츠에 찍히는 그림들을 직접 디자인하고 프린트해 다림질로 마무리까지 한다고 했다. 이 모든 과정들을 즐기며 미래를 꿈꾸는 학생들은 여름 휴가를 떠난 디자이너들의 자리를 지키는 역할까지 하고 있었다. 언젠가는 자신들도 이 분야의 사업을 꿈꾸고 있다며, 그러기 위해서 이 모든 세세한 과정들을 경험하는 게 당연하다고 했다.

학생들은 실습하는 동안 누구의 간섭도 받지 않고 자율적으로 움직인다. 이 자유로운 활동 범위 안에서 디자이너의 역할을 넘어서 그들이 이룬 작업이 이미 글로베 호프 브랜드에 자연스럽게 채택되어 있었다. 실습하는 동안 개발한 디자인과 작업 등은 모두 회사가 갖게 되지만 자신들이 맘껏 실험한 것들이, 한편으로는 회사에 도움이 된다는 사실에 자부심을 갖는다. 자신이 직접 작업에 참여했다면서 여름 컬렉션을 소개하는 이라의 표정에는 자신감이 넘쳤다.

그녀는 글로베 호프의 배경과 정신을 이미 꿰뚫고 있었고 스스로 그 필요성을 강조하는 사람이 되어 있었다. 그녀 주변의 많은 젊은이들이 헬싱키 시에서 가까운 거리가 아님에도 불구하고 자원해서 일하기를 원하는 이유는 이 회사가 갖고 있는 철학과 배경 즉, 글로베 호프의 재료들이 어디에서 어떻게 와서 쓰이는지 알고 있기 때문이라고 했다. 창고에 수북한 재료들을 일일이 설명해 주며 어떤 경로를 거쳐 왔고, 어떻게 사용될 것인지 설명하던 이라는 지금 자신이 맡고 있는 큰 프로젝트 하나를 소개해 준다며 나를 작업실 한 귀퉁이로 안내했다.

그곳에는 같은 크기의 천 가방들이 쌓여 있었다. 한 회사에서 기념품으로 1,000개를 주문했는데, 이 가방으로 이용된 천은 병원에서 환자를 수술할 때 입는 수술복을 재단한 것이다. 바느질은 숙련된 다른 사람이 하지만 직접 프린트하고 다림질하는 과정을 이라는 자랑스러워했다. 글로베 호프는 자신의 고유 브랜드명으로 디자인을 생산하지만 때로는 다른 회사에서 필요한 기념품이나 다른 회사 브랜드 작업에 참여하기도 한다. 하지만 세상에 전하는 메시지만큼은 반드시 제품에 포함시키는 것을 조건으로 한다. 이렇듯 발전해가는 사업 기반에는 열린 생각이 담겨 있다.

창고에 쌓인 각양각색의 재료들이 어디에서 어떻게 와서 어떤 과정을 거쳐서 활용되는지
세심하게 설명하는 이라의 모습에서 그녀가 이 일을 얼마나 좋아하고 열성을 다하고 있는지 알 수 있었다.
마치 주인 같은 태도로 일을 배우고 있었다. 그녀는 휴가 중인 디자이너들을 대신해서 여러 가지 일을
경험 중이다. 재봉틀 앞에 앉아 내가 주문한 가방 끈을 재빨리 만들어 주었다.

드디어 난 컴퓨터를 넣어 들고 다닐 가방 하나를 생각해 냈다. 그리고 내가 필요한 기능을 보완하기 위해 이라의 손을 빌려 재봉틀 작업을 마친 후 만족스러운 가방 하나를 완성했다. 푹신한 군인 침낭은 훌륭하게 나의 노트북 컴퓨터를 보호해 줄 것이다. 난 몇 가지 아이디어를 가지고 직원들과 마음을 나누며 이 세상을 구하는 일에 동참하기로 했다.

핀란드는 사실 소비성 물질이 풍부하지 않다. 화학 섬유를 생산하는 공장도 없다. 자연환경과 사람의 건강을 해치는 일은 국가가 우선적으로 제한하며, 엄격한 원칙 적용에 의해 편법이 통하지 않는 곳이다. 사람들은 환경을 생각한다. 까다로운 제한 때문이 아니라 사람들 스스로 생활에 필요한 많은 자원을 자연에서 찾는다. 새로운 재료보다 넘치는 쓰레기더미가 자원이 되는 발상의 전환을 통해 아이디어를 생각해 내는 사회 분위기가 있다. 아직도 자연 섬유를 선호하고 리넨 같은 천들을 직접 짜서 사용하기도 한다. 사실 글로베 호프에서 하는 작업들은 핀란드인들에게는 어디에서든 일상적인 작업이다.

핀란드의 또 다른 브랜드 세코Secco는 폐타이어를 모아서 가방 디자인을 하고 버려진 컴퓨터 부품을 이용해서 액세서리를 디자인한다. 가구들은 어떤 것도 버리지 않고 모두 재활용한다. 오래된 가구라고 해서 결코 새로운 디자인에 밀려나는 일은 없다. 공예가의 정신이 깃들어 있는 오래된 물건들이 현대 디자인 때문에 뒤쳐지는 일은 없다. 물질을 생각하기 전에 인간을 먼저 생각한다. 그래서 옛날과 현대 작업이 나란히 공존하면서 균형을 이루고, 같은 자리에서 어색하지 않게 동등한 대접을 받는다.

세코(Secco)라는 브랜드로 선보인 재활용
디자인. 버려진 컴퓨터, 폐타이어 등을
주재료로 이용한다. 컴퓨터의 활자판은
마그네틱, 반지, 귀걸이 등 액세서리로
이용하고 자동차 폐타이어는 여름 샌들,
가방, 벨트 등으로 탈바꿈되어 소비자들을
만나고 있다. 이미 같은 생각을 가지고
있는 전 세계 디자이너들과 연계된 디자인
상품들을 서로 공유하며 이 세상에 바른
메시지를 전하고자 노력하는 디자인 그룹 중
하나이다.

못 쓰는 자동차 타이어를
접어 만든 의자.

Design by Mikko Paakkanen

이 세상에 무용지물로 넘쳐나는 물질을 보면 새로운 생각이 넘쳐난다는 세이야 루깔라 Seija Lukkala는 글로베 호프의 디자이너이자 브랜드 창시자이기도 하다. 오랫동안 의상 디자인을 해오던 세이야는 자신의 독창적이고 개별적인 디자인을 통해서 이 세상에 메시지를 전하며 실천하기 위해 글로베 호프 브랜드를 만들었다. 혁신적이고 신선한 생각들로 넘쳐나는 글루베 호프의 디자인 제품들은 군복과 병원에서 사용하는 텍스타일 그리고 공장에서 일하는 사람들이 입는 작업복 등의 재료들을 활용하여 다시 재단하고 프린트하고, 때로는 염색하여 사용한다.

글로베 호프 디지인은 낡고 오레된 재료들올 통해시 미래의 새로운 세대가 바라보아아 할 역사를 재인식시킨다. 그 메시지를 통해서 고객들과 만나는 글로베 호프의 이름 안에는 인간과 사회 변화를 담은 실존 가치와 이를 디자인으로 풀어 가려는 실천 의지가 담겨 있다.

글로베 호프가 만들어내는 의상들은 모두 한 벌씩밖에 없다.
오래된 옷의 적당한 부분을 서로 이어 맞춰가면서 만들다 보면
같은 모양의 옷을 여러 벌 제작할 수 없기 때문이다.
Photo from Globe Hope

1970~1980년대에 유행하던 패턴의 천과
헌옷가지들은 글로베 호프 디자이너의
손길을 거쳐 최근 유행하는
빈티지 디자인으로 다시 태어난다.
Photo from Globe Hope

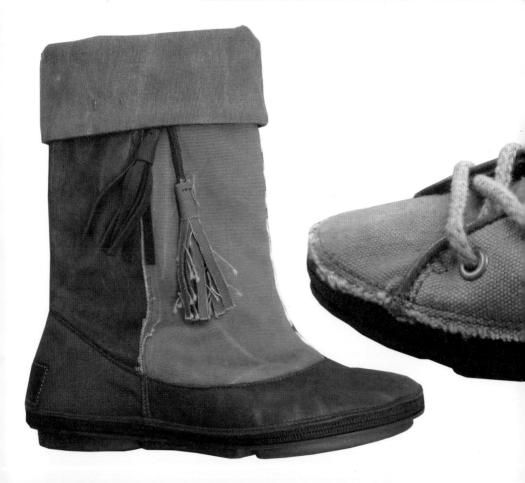

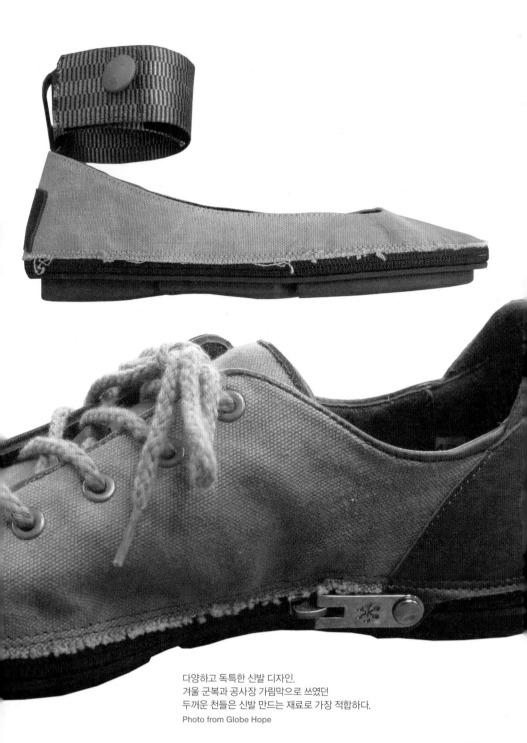

다양하고 독특한 신발 디자인.
겨울 군복과 공사장 가림막으로 쓰였던
두꺼운 천들은 신발 만드는 재료로 가장 적합하다.
Photo from Globe Hope

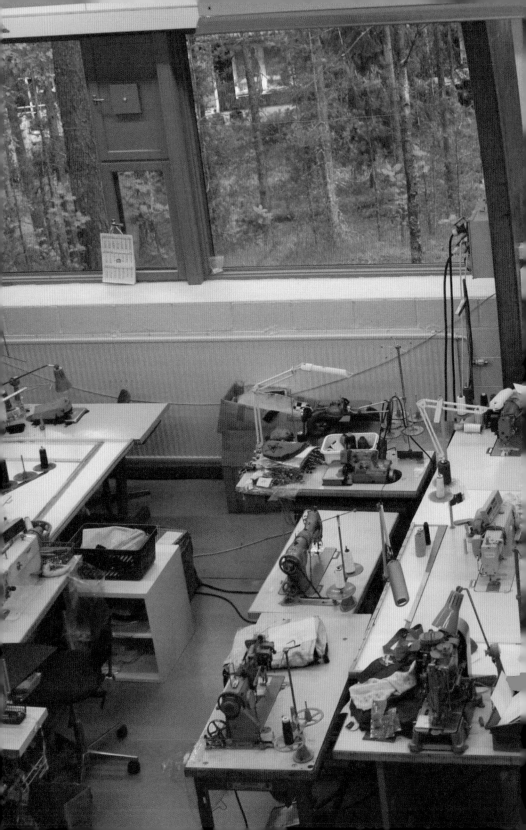

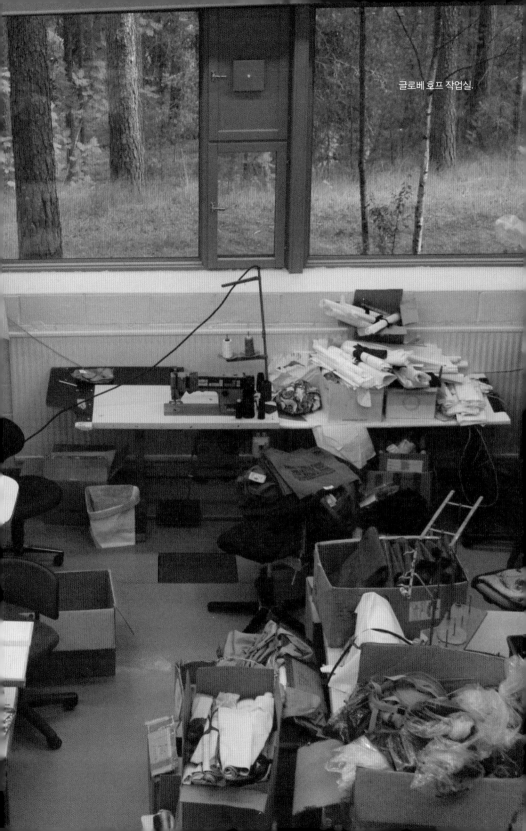

글로베 호프 작업실.

오래되고 낡은 의자에서도
변함없는 기능을 보게 된다.
다시 페인트칠을 하고 또 하면서
대를 잇는 가구를 보며
디자이너에게 담긴 마음을 보게 된다.
Design by Alvar Aalto /Photo from Artek

친환경 재료, 나무를 소재로 하는 디자인.

핀란드 디자인에서 나무 작업을 빼고 이야기할 수 있을까? 나무는 핀란드 사람들에게 대단히 많은 부분을 차지하는 생활의 일부다. 종이를 생산하고, 집을 짓고, 배를 만들고 가구를 만드는 모든 근원이 나무라는 점만 봐도 알 수 있다.

핀란드는 나무가 많은 나라다. 나무를 소재로 디자인하는 디자이너가 아니더라도, 어릴 때 나무를 다뤄본 적 없는 핀란드 사람들은 없을 것이다. 초등학교 수업 과정에 나무를 다루는 목공 시간이 의무화되어 있기 때문이다. 또한 일반 사람들도 나무를 좋아하고 다루는 기술을 스스로 익혀 생활하기 때문에, 아이들도 자연스럽게 어른을 따라 나무 작업을 손에 익히며 자란다. 어릴 때부터 숲을 경험하고, 학교에서 나무를 다루는 시간을 통해 아이들에게 나무는 놀이 같은 재료가 된다. 전문적인 디자이너들이 나무로 작업하고 기술을 익히면서 더 정교한 디자인을 하게 된다.

핀란드 민속 박물관에 소장된 옛날 생활용품으로 쓰이던 나무 가구와
삐로이넨(Piiroinen) 가구 회사에서 현재 생산하고 있는 나무 가구.
같은 나무 재료를 사용했고 같은 기능을 가진 가구를 보며 시간이 흘러도
다른 건 기술의 차이와 감각의 차이뿐이라는 생각을 한다.
Photo from Piiroinen

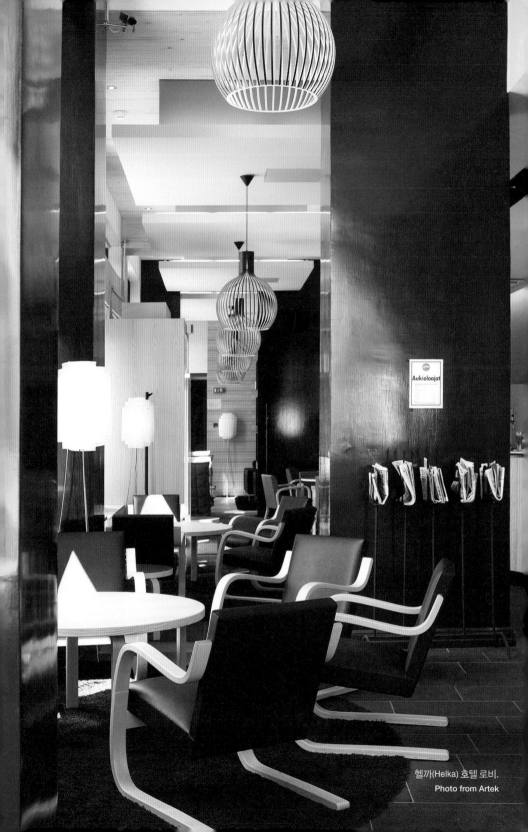

헬까(Helka) 호텔 로비.
Photo from Artek

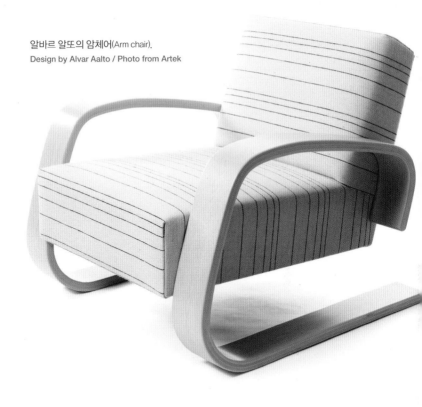

알바르 알또의 암체어(Arm chair).
Design by Alvar Aalto / Photo from Artek

알바르 알또Alvar Aalto가 디자인한 나무 가구에서 가장 중요한 부분은 나무가 활처럼 구부러져 곡선을 이루고 있는 모양이다. 나무 가구에서 팔걸이와 다리 부분이 활처럼 곡선을 이룰 수 있는 비결은 아주 얇은 나무 판을 겹겹이 붙이고, 압력을 가해 서서히 휘게 하는 과정에서 나온 것이다. 그의 아이디어는 공예가의 철저한 장인정신과 섬세한 손작업에 힘입어 혁신적인 기술로 발전되었다. 처음 그는 기술자들과 손작업으로 가능한 기술에 접근하다가 점차 자신의 철학적 태도에 의해 완성도를 높여 갔다.

조상들이 일찌감치 다루어온 나무 작업들을 관찰하면서 주위에서 노련하게 목공 작업을 하는 사람들과의 협력을 통해 이룬 그의 디자인은, 산업화 시대에 이르러 많은 젊은 디자이너들에게 새로운 영감과 기술적 발전의 모티브가 되었다. 이제 많은 디자이너들은 나무판Ply wood을 소재로 다양한 디자인을 발전시키고 있다. 디자이너 뻬뜨리 바이니오Petri Vainio는 구겨진 종이처럼 보이는 나무 그릇을, 요우꼬 까르까이넨Jouko Karkkainen은 같은 시기에 나무 판넬을 붙여서 방음벽에 쓰이는 디자인을 개발하였다.

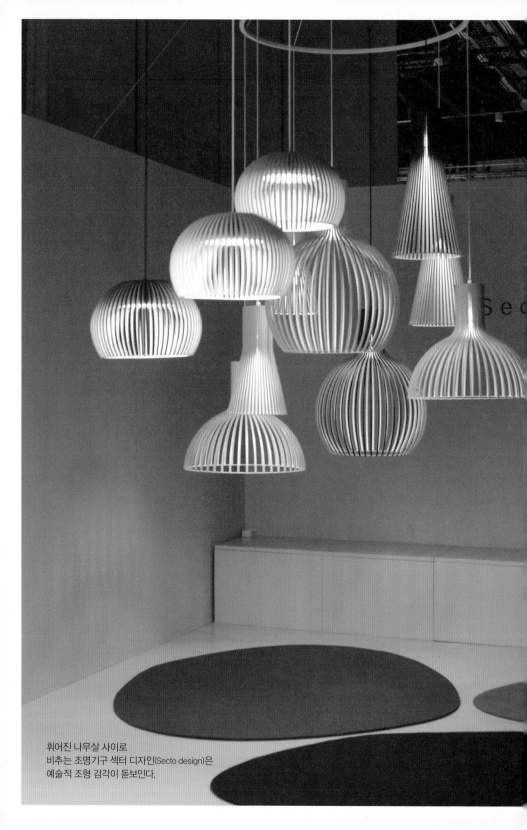

휘어진 나무살 사이로
비추는 조명기구 섹터 디자인(Secto design)은
예술적 조형 감각이 돋보인다.

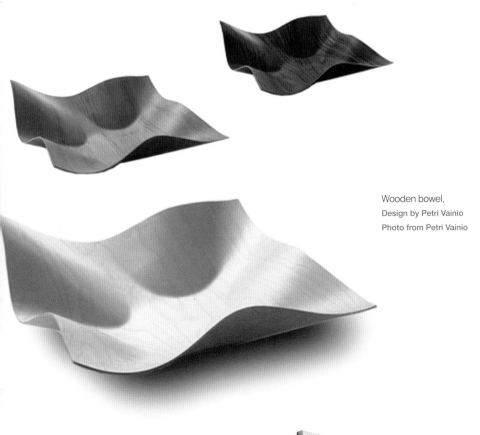

Wooden bowel.
Design by Petri Vainio
Photo from Petri Vainio

자작나무의 얇은 판을 이용한 방음벽.
Design by Jouko Karkkainen
Photo from Jouko Karkkainen

피스까스Fiskars 마을은 많은 사람들에게 예술인 마을로 잘 알려져 있다. 사람들은 피스까스 하면 단순히 예술인 마을, 혹은 피스까스 디자인 브랜드 도구들을 연상한다. 하지만 난 다른 관점으로 피스까스 마을과 이 마을의 배경을 들여다본다.

450여 년 전 철 작업을 시작하면서 생겨난 피스까스 마을은 지금까지 옛날 모습 그대로 아름다운 숲을 이루고 있다.

현재 이 마을은 더 이상 몇백 년 전 마을이 하던 기능을 하지 않는다. 하지만 옛날 사람들이 사용했던 공장의 빨간색 벽돌 건물과 푸른 나무 숲 사이로 흐르는 강물 줄기의 아름다운 환경이 사람들의 발걸음을 변함없이 이끈다.

피스까스가 나무 산업에도 한몫을 담당하고 있다는 사실을 아는 사람은 많지 않을 것 같다. 피스까스는 마을 주변에 계획적으로 나무를 심고 숲을 만들었다. 자연스럽게 나무를 다루기 위한 도구를 연구하게 되면서, 디자인 브랜드로 발전시켜 나가게 되었다. 피스까스 브랜드로 알려진 나무를 다루는 도구들은 핀란드 사람들 집에서 흔히 볼 수 있는 일상적인 도구들로 놓여 있다.

피스까스 마을을 찾는 사람들은 지나는 길에 마련된 유희적인 거리 가구에 아이 같은 순간을 맞기도 한다.

피스까스 마을에는 나무를 다루는 디자이너들을 많이 볼 수 있다.
손맛 나는 감성과 정교한 기술이 조화를 이루는 가구는
까리 비르따넨(Kari Virtanen)의 작업이다.

마을 여기저기 나무의 성질을 잘 이해하는 디자이너들의 작업들이
길가에 자연스럽게 놓여 있다. 사람들이 오가며 쉬어 가는 길목에서
거리 가구 역할을 하고 있다.

피스까스 마을을 찾는 사람들은 옛날 공장 건물이나, 축사로 쓰던 건물에서 현대 디자인과 예술 전시를 감상하고 즐긴다. 아울러 한때 철을 다루던 공장 지대였던 곳이 아름다운 자연의 일부에 자리하고 있다는 사실에 마음 가득 풍성함을 느끼게 된다. 지금은 예술인 마을이란 이름으로 수많은 디자이너와 예술가들이 옛날 공장 노동자들이 사용하던 주거지에 살고 있지만, 그 마을에서 새로운 건물을 함부로 짓고 사는 일은 없다. 새로 이주한 사람들이 자연을 변형하며 사는 것은 엄격히 금지되어 있다. 인간이 자연에서 누리고 살만한 최소한의 기본 조건들은 이전에 공장 노동자들의 삶 속에 이미 충족되어 있다.

옛날에 지은 나무 집에 들어와 사는 사람들은 내부 시설만 필요한 만큼 고치며 살고 있다. 마을에서 예술가와 디자이너들이 살고 있는 개인 집들은 일반인들에게 공개되어 있지는 않다. 사람들은 일부 예술인 마을에서 공개하는 전시장과 디자인 숍 그리고 카페에 자유롭게 들를 수 있다. 또 하나, 약간의 여유만 가지고 둘러보면 피스까스에 수십 종의 나무들로 이루어진 숲길이 있다는 걸 눈치챌 수 있다. 대부분의 사람들은 산책로가 될 만한 이 숲길을 알아채지 못한다.

이 숲길은 피스까스가 수백 년 동안 나무를 심고 가꾸어 온 흔적이다. 왜 정원을 가꾸고 나무를 다루는 그 도구들이 피스까스 디자인 브랜드를 통해 생산될 수 있었는지 의문을 갖고 둘러본다면, 현재 존재하는 이들의 정신과 배경, 그리고 마을 분위기를 더 풍부하게 느낄 수 있을 것이다.

피스까스 마을의 오래된 공장 건물은 전시장이나 카페 등으로 사용한다.

피스까스 마을에서 여름에만 열리는 전시는 옛날에 가축 사료를 저장하던 창고를 그대로 사용한다.
가축을 기르고 사료를 저장하던 창고에서 풍기는 자연스러운 건물은 현대 디자인 전시에
더욱 잘 어울리는 공간이다.

소들이 허공을 뛰어 날다
A herd of cattle jumping in the air

공간을 넘은 예술가의 혼

A soul of an artist who transcended space

허공을 뛰어오르는 표정이 살아 움직인다. 하늘과 맞닿은 푸른 초원에서 만났던 친구들이다. 한가한 들판 위에서 평화로운 자태로 서로 마주했던 시간을 기억한다. 지금 그림 앞에서 새의 날갯짓이 부럽지 않을 만큼 공간 사이를 뛰어오르는 그들의 자유를 상상한다.

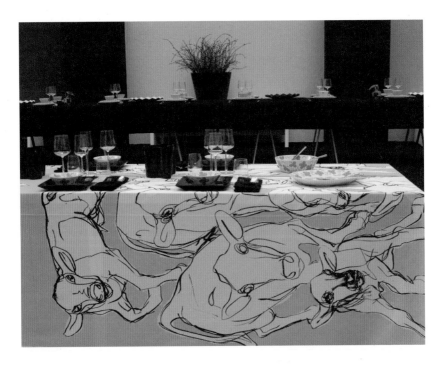

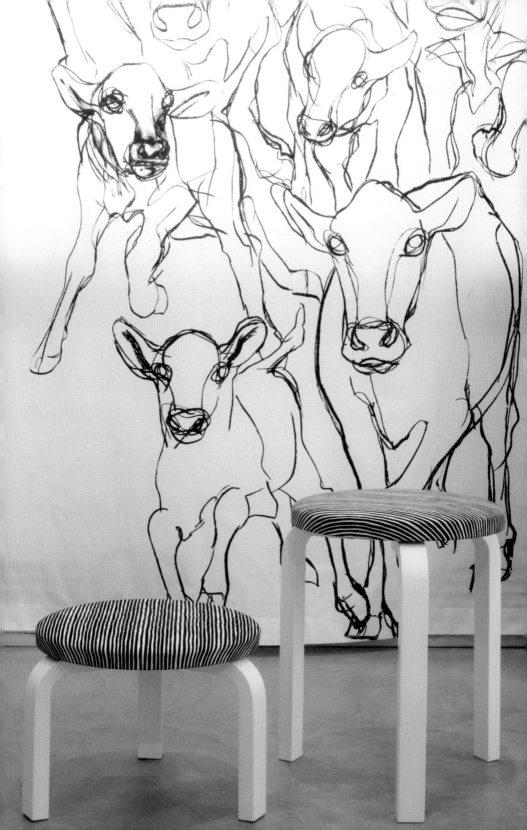

Design by Miina Äkkijyrkkä
Photo from Marimekko

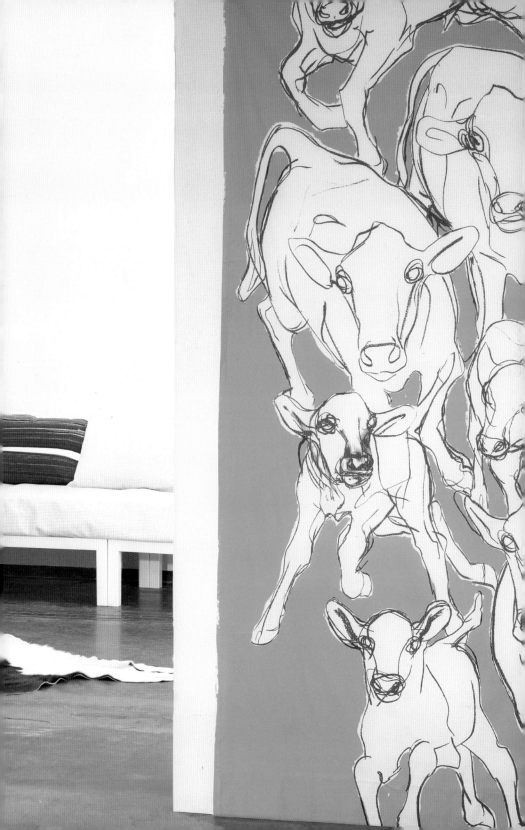

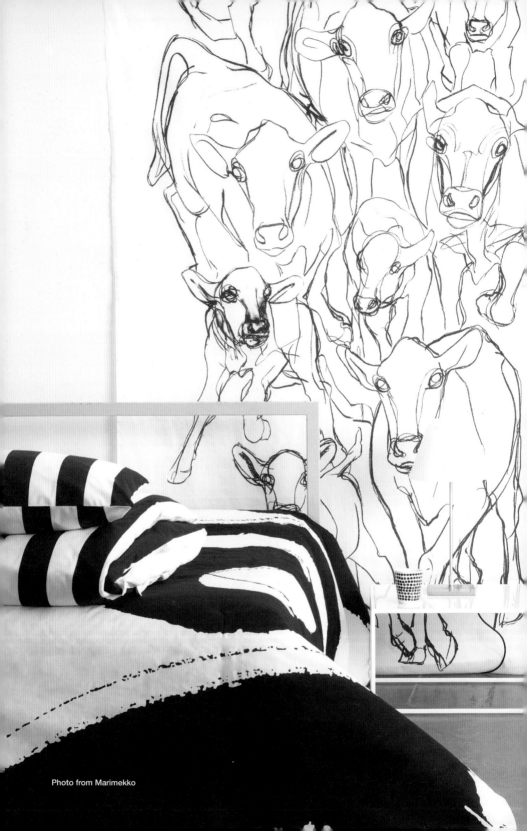

Photo from Marimekko

지금 내 시선을 사로잡고 있는 소의 표정은 비록 텍스타일 안에 갇혀 있지만 그들의 영혼이 튀어나올 듯한 역동성이 느껴진다. 핀란드의 텍스타일 디자인 브랜드 마리메꼬를 통해 소개된 이 패턴은 핀란드의 조각가이자 비주얼 아티스트인 미나 아끼위르까Miina Äkkijyrkkä의 작품에서 발췌한 것이다. 그녀의 그림을 마리메꼬 텍스타일 디자인으로 개발한 것이다.

미나는 핀란드에서 폐자동차의 부속을 이용해서 작품을 만드는 잘 알려진 조각가 중 한 사람이다. 그녀는 특히 소의 모습을 스케치하고, 소의 형상을 조각 작품으로 남긴다. 미나는 농장에서 직접 친자식처럼 정성스레 소를 키우고 있다. 농장 한 편에는 그녀의 작품에 사용될 폐차 고물들이 산더미같이 쌓여 있다. 소를 키우는 농부이자 조각가, 화가인 미나의 일상은 활동적이다. 그녀는 자신이 키우는 수십 마리 소들에게 각각 다른 이름을 지어 주었다. 집과 스튜디오, 농장 어디를 가도 같은 이름을 가진 소는 없다. 모두 각기 다른 이름으로 명명된 소들의 모습을 스케치북에 그대로 담는다. 소를 키우면서 동시에 작품 활동만 했던 미나는 마리메꼬와의 인연을 통해 또 다른 활력소를 얻었다. 그녀는 연필과 종이 대신 직접 컴퓨터에서 새로운 툴을 이용하여 스케치하고 텍스타일로 옮기기 위한 실질적인 작업을 한다. 이미 그녀의 스케치는 텍스타일뿐 아니라 도자기, 테이블 매트, 티셔츠 등 다양한 제품에도 응용되고 있다. 미나는 그 하나하나의 작업에 매력을 느낀다고 했다. 일반적인 예술과는 다르게 디자인을 통해서 또 다른 고객들과 만나고 있다는 사실을 즐기는 듯하다. 그녀의 디자인 활동을 보면서 디자인 회사와 예술가가 함께 협력하는 관계에 대해 생각해 본다. 서로 다른 전문 분야에서 역할 분담을 어떻게 균형 있게 하는가에 따라 좋은 결과에 도달한다.

마리메꼬에서 생산되는
소 그림이 그려진 접시와 쟁반, 커피 잔 등.
Photo from Marimekko

늦은 시간이었지만 그가 키우는 소들을 보기 위해 시내에서 떨어져 있는 농장으로 향했다. 소들이 밤을 지내는 축사의 문을 여는 순간, 동물 축사에서 나는 특유의 냄새가 코를 찔렀다. 미나는 익숙한 듯 연장을 들고 어지럽혀진 소 주변을 치우기 시작했다. 익숙한 손놀림이 시작되자 그녀의 주변에는 송아지들이 소리를 내며 우르르 모여들었다. 마치 어미를 만난 반가운 새끼들처럼. 그녀 역시 엄마가 아이를 만나 듯 얼굴을 맞대며 송아지를 쓰다듬는다. 그녀의 스케치북에서 본 그 작고 귀여운 송아지다.

문득 한국에서 보았던 영화 〈워낭소리〉가 생각난다. 농사를 짓는 노부부와 소와의 관계에서 전해지는 우정과 감정이 가슴을 치던 순간을 기억한다. 농촌 환경에서 노부부가 의지했던 황소는 온 힘을 다하고 일생을 마감한다. 오랫동안 묵묵히 일만 했던 황소가 노부부 옆에서 생을 마치던 순간의 표정과 눈동자는 오랫동안 울림을 주었다. 미나의 농장에서 보는 소의 표정과 눈동자는 영화 속 황소의 모습과 크게 달라 보이지 않는다.

예술가이기 전에 농부로서 소 무리와 우정을 나누며 식구처럼 살아가는 미나는 그들로부터 영감을 얻는다. 미나는 함께하는 소들에게도 각각 다른 성격과 영혼이 있다고 믿는다. 내면의 자유로움에서 주변의 다양한 생명체와 교류하며 살아가는 그는 육체와 정신을 넘나드는 모든 어려움을 창작 생활로 승화시킨다. 예술과 디자인은 숨은 인간적 고뇌를 전달하는 힘을 가진다.

미나는 직접 키우는 소들을 위해
축사에서 필요한 궂은 일도 직접 한다.
그는 농부이자 예술가로서 창의적인
작품 활동을 게을리하지 않는다.

Photo from Marimekko

아르텍(Artek) 가구들과 함께.
Photo by Aino Huovio

마리아 수나의 패션 이야기 속으로
A story of fashion designer Marja Suna

디자인에 세대차이는 없다

No generation gap in the world of design

전화벨이 울렸다. 오랜만에 들리는 반가운 목소리였다. 마리아 수나Marja Suna는 니스에서 돌아오는 길이라고 했다. 난 잠시 니스에서 휴식을 취하는 그녀를 방문해 니스 주변을 돌며 함께 스케치 여행을 하기로 했었다. 하지만 시간을 맞추지 못했다. 그렇게 놓쳐 버린 스케치 여행을 아쉬워하며 우리는 작은 만찬의 시간을 갖기로 했다.

마리아 수나는 늘 무언가 넘치는 생각을 이야기하고 싶어 한다. 마리메꼬Marime-kko를 퇴직한 후 더욱 활발한 개인 작품 활동에 심취해 있는 모습을 보면, 마리아 수나가 일흔을 넘겼다는 생각은 들지 않는다. 늘 아이같이 넘치는 신선함과 전문 디자이너로서 긴장감을 놓치지 않는 모습의 그녀와 친구가 된 지는 10년이 넘었지만, 난 그녀에게서 한결같은 창의적인 욕구를 느낄 수 있다.

마리아 수나는 패션 브랜드 마리메꼬에서 1979~2003년까지 핵심 패션 디자이너로 활동했다. 나는 1996년 마리메꼬에 대한 기사를 쓰기 위해 본사를 방문한 적이 있다. 당시 많은 디자이너를 대표해 친절하게 인터뷰를 해 준 마리아 수나를 만나면서 취재 방향을 바꾸었다. 당시에 그녀로부터 패션 브랜드 마리메꼬에 대한 배경을 구체적으로 알게 되는 과정에서, 디자이너로서 그녀가 갖고 있는 패션 철학과 디자인에 대한 열정이 꽤나 인상적이었기 때문이다. 핀란드 패션계에서 대단한 영향력을 끼치고 있던 그녀가 내 호기심을 자극했다. 자신이 몸담고 있는 회사에서의 디자인에 대한 철저한 책임감과 그녀가 갖고 있는 진지한 예술 세계에 대한 열정을 알게 되면서 우리는 친구가 되었다.

1967년 께스띨라(kestila)라는 패션 회사를 통해 발표한
마리아 수나(Marja Suna)의 디자인. 지금은 사람들에게
향수를 불러일으키는 복고풍의 디자인이지만
당시에는 새롭고 모던한 디자인이었다.
Photo from Marja Suna

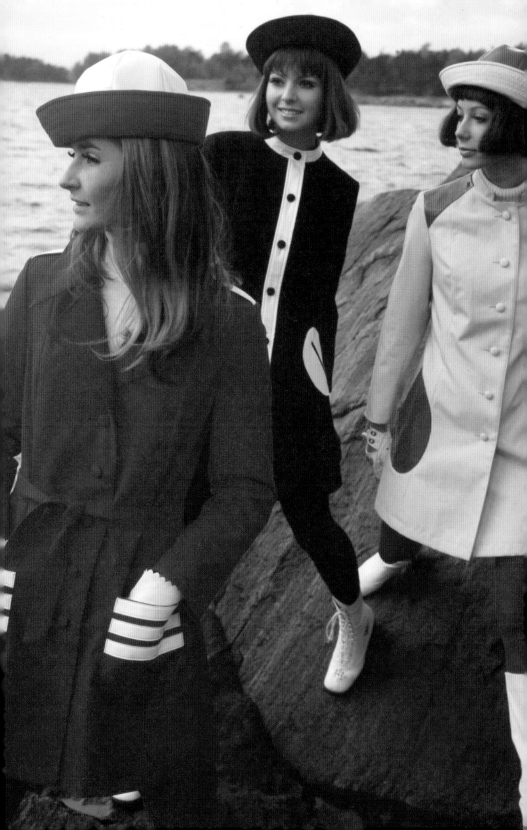

그녀는 한 회사의 디자이너로서 책임과 의무를 다하면서 한편으로는 자신만의 잠재된 작품 세계를 구현하고자 하는 욕구로 가득했다. 그 에너지는 마리메꼬의 임기를 마치면서 마침내 폭발하기 시작했다. 패션 디자인 외에도 그녀의 주얼리 디자인은 핀란드의 대표적인 주얼리 디자인 브랜드 깔레발라Kalevala에 의해 곧바로 초대되면서 그녀의 디자인은 진열장에서 부각되기 시작했다. 한편으로 그녀는 유리 작업에 심취하면서 자신만의 독특한 유리 디자인 작업에 완성도를 더해갔다. 이제 그녀는 패션과 액세서리 소품 등 다양한 작업으로 디자인 세계를 넘나든다. 현재 그녀의 주얼리 디자인과 유리 디자인은 디자인 포럼Design Forum 숍을 비롯한 여러 디자인 숍에서 선보이며 지속적인 호응을 일으키고 있다.

그녀가 폭발적인 에너지로 장르를 넘나들며 이루어 온 작품들은 퇴직 이후 핀란드 전역에 있는 여러 박물관과 갤러리에서 끊임없이 초대장을 보내오면서 순회 전시되고 있다.

우리는 몇 차례 전시를 함께한 적이 있다. 그녀와 나는 좀 다른 작업에 심취해 있지만 우리는 각자 다른 작품세계에 대해서 서로 격려한다. 2001년 대구에서 '한국패션센터'를 개관할 때에는 함께 초대되어 한국을 방문한 적이 있다. 당시에는 나 역시 한국 방문이 오랜만이어서 우리는 대구와 서울 여러 곳을 함께 여행했다. 무엇보다 핀란드에서는 도저히 상상할 수 없는 재료더미로 가득한 시장을 돌아다니며 아이들처럼 기뻐했던 기억이 새롭다. 사람들은 어디를 가든 친절했고 따뜻하게 맞아주었다. 그녀는 그때 만난 한국 사람들에 대한 깊은 인상을 아직도 가슴에 깊게 담고 있다. 때때로 지난 추억을 끄집어내곤 하는 그녀를 보며 한국을 방문했던 시간들이 얼마나 소중하게 그녀의 마음속에 담겨 있는지 알게 된다.

마리아 수나가 개인전에서 선보인 유리 작품과 주얼리 디자인들. 그녀는 패션 디자인뿐 아니라
다른 영역에서의 디자인 작업을 통해 자신의 창의적 욕구를 실현하고 있다.

핀란드 패션 디자인 역사에서 마리아 수나는 가장 영향력 있는 디자이너 중 한 사람이다. 대학에서 패션을 전공한 그녀는 10년 정도 프리랜서로 일하다가 1979년에 마리메꼬 디자이너가 되어 퇴사 전까지 브랜드 이미지를 높이는 데 공헌한 핵심 디자이너였다. 예술적 감성이 풍부한 그녀는 열성을 다해 마리메꼬라는 브랜드가 지닌 가치를 냉정하게 파악해 냈다.

마리아 수나의 의상 디자인은 여성스럽고 부드러운 실루엣을 강조하면서 대담하고 굵직한 선과 면이 어우러진 독특한 스타일을 지향했다. 천연 메리노 울을 사용하는 그녀의 대표작은 니트웨어부터 기능이 탁월해 각광받고 있는 저지 컬렉션까지 다양한 분야에서 독창적인 감각을 인정받았다. 연령을 초월한 감각적인 의상을 디자인했던 마리아 수나는 마리메꼬를 찾는 고객의 성격을 파악하기 위해 그들의 지속적인 반응을 살피는 일에도 주의를 기울였다.

새로운 고객과의 만남을 준비하는 것 즉, 고객의 욕구를 파악하고 마케팅을 이해하는 것이 디자이너가 해야 할 중요한 임무라고 생각하며, 때로는 마리메꼬 매장에서 직접 고객들과 만나는 데 시간을 투자하기도 했다.

현장에서 직접 고객들과 만나면서 마리메꼬의 생산 코디네이터와 함께 의견을 나누고 고객의 요구를 반영해 온 노력이 그녀가 마리메꼬의 대표적인 디자이너로 인정받을 수 있었던 가장 큰 원동력이 되었다. 디자이너로서 고객의 소리를 반영해 디자인하는 일은 스스로 끊임없이 연구하고 개발해 나가야 할 디자이너의 몫이라는 그녀에게서 프로 정신을 엿볼 수 있다.

1996년 마리메꼬 여름 컬렉션으로
발표한 마리아 수나의 디자인.
Photo from Marja Suna

2000년 마리메꼬를 통해 발표된 니트웨어는
울에 프린트한 소재를 사용하였다.
Photo from Marja Suna

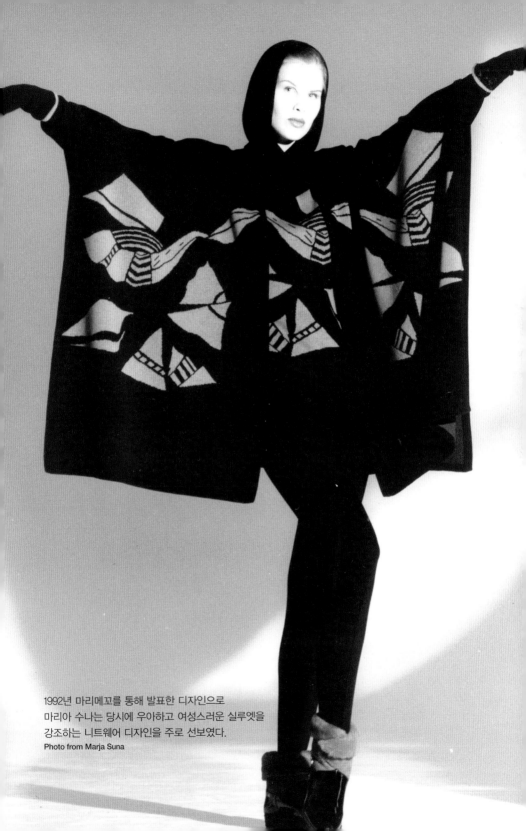

1992년 마리메꼬를 통해 발표한 디자인으로
마리아 수나는 당시에 우아하고 여성스러운 실루엣을
강조하는 니트웨어 디자인을 주로 선보였다.
Photo from Marja Suna

마리아 수나는 20년 넘게 마리메꼬와 인연을 맺어 오면서도 다른 한편으로 마르지 않는 창작열을 고취시키는 작업을 계속해 왔다. 한 예로 예술적 감성을 고취시키기 위해 한때 종이 작업에 심혈을 기울이기도 했다. 그녀는 다양한 입체적 표현과 창조적 구성 작업으로 마리메꼬의 세계적인 이미지를 창조해 내기 위한 다른 장르의 새로운 디자인 실험을 시도한 것이다.

디자이너가 전문성을 이어가기 위해서 같은 분야만을 다루는 것이 아니라 다른 분야의 경험을 통해서 다양한 감각을 익히고 이를 전문성에 반영하는 분위기는 핀란드 디자인 세계에서는 자연스러운 일이다. 예술과 디자인의 세계를 넘나들며 필요한 감각을 익히며 그 과정을 즐긴다.

이제는 자유인으로서 지금까지의 경험을 바탕으로 삶을 여유롭게 즐기는 그녀를 보게 된다. 한때 자신과 다른 사람과의 약속을 지키기 위해 전문가로서 계약한 일에 최선을 다하고 결코 사적인 자유로움을 공적인 일과 혼돈하지 않는 냉정한 프로 정신을 보여 주었다.

그리고 그녀에게서 때가 되었다는 의미는 최선을 다한 회사와의 계약기간이 끝나고 남들이 휴식을 취하는 시기에 또 다른 시작을 하는 것이다. 그녀에게서 받아들일 수 없는 것은 세대 간의 시간과 벽이다. 그녀와 함께 있는 시간에 난 어떠한 세대차이도 느끼지 못한다. 그녀가 핀란드에서 대표적인 디자이너로서 존경받고 있지만 누구도 그녀를 나이만으로 대하지는 않는다. 작품과 디자인 세계에서 어떠한 세대차이도 없는 그녀는 누구에게든 영원히 좋은 친구일 뿐이다.

마리아 수나는 마리메꼬를 퇴사한 후 개인 작품 활동에 몰두하며 전시회를 열었다. 작은 디테일도 놓치지 않는 디자이너, 예술가의 철저함이 묻어 있다. 전시장에서 손님을 맞기 위해 마리아 수나는 테이블보와 케이크도 직접 디자인했다. 같은 주제 아래 케이크, 접시, 냅킨 등 모두 색을 맞추는 섬세한 감각은 전시장을 찾은 손님들을 기쁘게 했다. 자신의 전시장을 찾은 손님을 즐겁게 맞이하는 일, 이 또한 디자인의 일부라는 게 마리아 수나의 생각이다.

눈꽃을 연상하며 그 섬세함을 디자인에 담았다.
핀란드 주얼리 브랜드 깔레발라(Kalevala)를 통해
선보이고 있는 마리아 수나의 대표적인 주얼리 디자인이다.
Snow Flower / Photo from Marja Suna

마리메꼬를 퇴사한 후 마리아 수나는 더욱 바쁜 시간을 보내고 있다.
핀란드 전역의 주요한 박물관이나 갤러리에서 전시를 요청하고 있기 때문이다.
그녀는 자유로운 시간 속에서 열고 싶은 개인전 등을 하며
최근에는 유리, 주얼리 디자인에 열정을 쏟고 있다.

2

Design
for
Everyone

핀란드
공공디자인의
의미

공원에서 천사를 만나다
An encounter with an angel in a park

도시 공원에서 사려 깊은 디자인을 엿보다

Peeping into considerate design in a city park

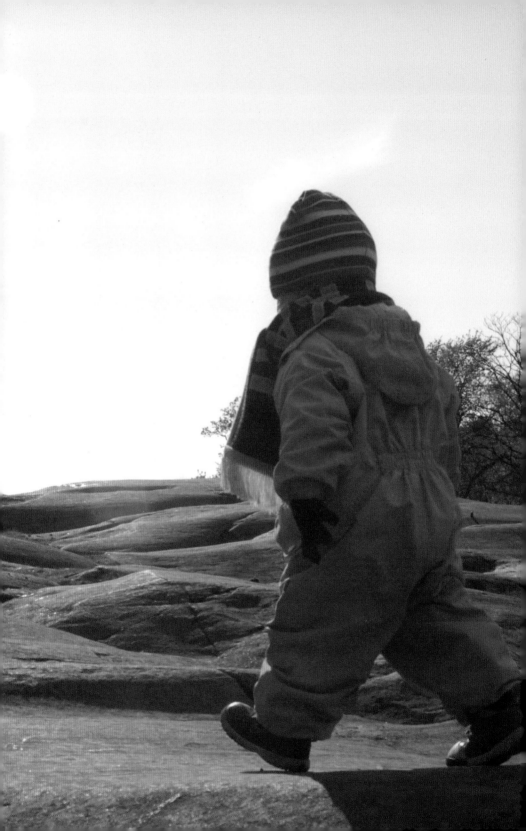

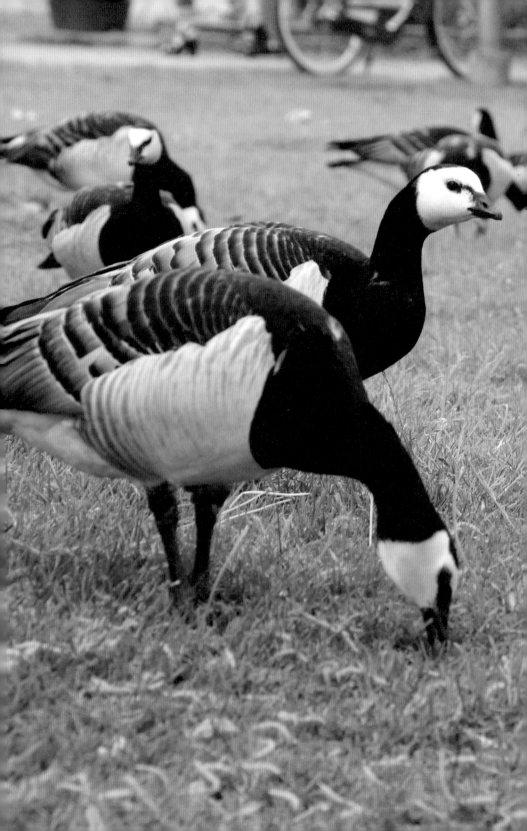

모처럼 햇살 좋은 날, 오늘은 헬싱키 항구 주변을 잇는 공원을 크게 한 바퀴 돌기로 했다. 푸른 잔디 하며, 봄과 여름 사이에서 넘치는 푸른 에너지를 한껏 만끽한다. 평소 무의식 중에 지나치던 공원이었는데, 오늘은 좀 색다른 모습을 발견한다. 그러고 보니 공원에는 다양한 연령층을 고려해 구별된 공간과 필요한 시설물들이 갖추어져 있다. 찬찬히 공원을 훑어보니 색깔이 분명한 공간들을 따로따로 분리해 설치해 놓기보다는, 공원 내에 자연스럽게 어우러지게 설치하되 서로 방해되지 않도록 최대한 시민을 배려한 흔적이 엿보인다.

바닷가 쪽에는 에너지 넘치는 청소년들을 배려한 탁 트인 공간이 있다. 혈기 왕성한 청소년들이 자유롭게 즐길 수 있도록 보드 시설이 마련되어 있다. 자세히 보니 각각의 보드 수준을 고려해 높낮이가 다른 점프 시설도 설치되어 있다. 청소년들의 몸짓이 하늘을 휘저어도 될 만큼 가볍고 자유로워 보인다.

그 활발한 에너지를 뒤로 하고 걷다 보니 나지막한 나무 울타리 너머로 두런두런 모여 휴식을 취하는 노인들이 보인다. 또 다른 한편에서는 한가롭게 대형 체스게임을 즐기는 노인들의 모습이 보인다. 노인을 위한 공간은 다른 곳보다 조금 더 세심히 배려한 듯하다. 벤치들이 놓인 자리에는 비바람을 막을 수 있는 지붕이 설치되어 있고, 작은 나무 울타리가 그들만의 공간이 방해받지 않도록 자연스럽게 경계를 이루고 있다.

멀리서 까르륵대는 아이들 웃음소리가 들린다.
웃음소리의 주인공들은 철봉을 오르내리고 덤블링을 하며 즐거워한다.
놀이터 주변에서 흔히 보는 풍경이다.

공원 놀이터는 자연 생김 그대로 지형을 살려 놀이시설을 마련한다.
서로 모르는 아이들은 놀이터에서 만나 친구가 되어 함께 어울려 논다.

그 한옆에서 뒤뚱거리며 구름 사다리를 오르는 아이 하나가 내 시선을 사로잡는다. 난 그 작은 아이가 자기 키보다 높은 놀이기구에 기어오르는 모습을 조마조마한 마음으로 바라보고 있다. 그 옆에 아버지인 듯한 사람이 서 있어서 마음이 놓였지만 그는 별 근심 없이 바라만 보고 있다. 오랫동안 그렇게 낑낑대며 구름 사다리를 오르는 데 성공한 아이의 얼굴에는 스스로도 자랑스러웠던지 환한 미소가 피어올랐다.

마치 자신도 신기하다는 듯 한참을 그렇게 서 있던 아이가 순간 발을 헛디뎠다. 균형을 잃은 아이는 반사적으로 그물망을 움켜쥐고 엎어졌다. 놀란 아이 눈에는 금세 눈물이 그렁그렁 맺혔다. 하지만 옆에서 지켜보고 있던 아이 아빠는 다가가서 침착하고 부드러운 어조로 아이를 격려할 뿐이었다. 밧줄에 걸려 넘어져 똘망똘망한 눈으로 아빠를 바라보던 아이는 다시 중심을 잡는 데 성공했다.

아이와 아빠는 서로 의지하고자 하는 기대감보다는 독립적인 교감을 나눈 듯했다. 다시 일어난 아이는 어렵게 오르던 나무 계단을 씩씩하게 내려와 다른 놀이기구를 탐색하기 시작한다.

미리 허락을 받아 아이 사진을 모두 찍었지만, 호기심이 발동한 나는 아이 아빠와 좀 더 깊은 이야기를 나누기로 마음먹었다. 그는 오늘 아이 엄마의 직장이 늦게 끝나는 날이어서 대신 아이를 데리고 놀이터에 나왔다고 했다. 평소에 놀이터에 자주 데리고 나오는 이유는 아이 혼자 무엇인가를 할 수 있도록 도와주고 또래 친구들을 놀이터에서 만나게 하기 위해서라고 했다. 아이 이름은 예르무Jermu, 두 살이라고 했다.

두 살배기 예르무Jermu의 모험이 시작된다. 호기심 많은 예르무는 자기보다 큰 아이가 올라야 할 놀이기구에 도전한다. 늘 그랬던 것처럼 옆을 지키고 있는 아빠는 아이가 원하는 대로 내버려 둔다. 몸에 균형을 잃고 넘어진 아이가 잠시 그물망에 걸린 채매달려 있지만 스스로 다시 일어날 때까지 그 옆을 지키고 있다. 다시 바위 언덕 위를 오르는 예르무의 호기심을 좇는다. 나는 그곳에서 오늘 마음속 천사를 만났다.

공원 놀이터에 설치된 아이들을 위한 놀이기구들은 연령에 따라 다양한 모양과 기능을 고려하여 설치되어 있다. 그리고 무엇보다 중요한 안전 장치가 곳곳에 눈에 띈다. 부모들은 아이들이 놀고 있는 동안 내버려 두어도 좋을 만큼 시설의 안전이 보장되어 있다는 점을 신뢰하고 있었다. 핀란드의 공공장소에서 어린이를 위한 놀이시설에 대한 디자인과 설치물의 안전 점검은 엄격한 기준 아래 이루어진다. 어린이 놀이기구들이 놓인 공원의 주변 환경은 어디든 땅이 생긴 모양 그대로 두고 바위와 흙, 나무들 역시 자연스럽게 남겨 둔다. 아이들이 밖에 나와 맘껏 뛰어노는 놀이 환경은 늘 자연 그 자체를 스스로 인지하고 경험하도록 내버려 둔다.

놀이터 한편에서는 조금 전에 만나 금세 친구가 된 아이들이 소꿉놀이를 하고 있다. 부모들은 먼발치서 지켜보거나 아이의 눈높이에 맞추어 소꿉놀이에서 한 역할을 맡기도 한다. 놀이터 주변에서 아이들과 함께 나와 있는 부모들과 이야기할 기회가 생겼다. 난 나의 프로젝트에 대해 이야기를 하며 몇 가지 핀란드 어린이 교육에 대해서 궁금한 사항들을 인터뷰했다. 그리고 핀란드에서 가장 조심스럽고 까다로운 일 중 하나, 아이들 촬영에 대한 동의를 얻었다. 핀란드에서 어린이의 사진을 함부로 찍는 일은 엄격히 금지되어 있으며 사진 촬영은 아이와 부모의 동의를 동시에 얻어야 한다. 또한 인쇄물에 사용하는 사진은 따로 허락을 받아야 한다.

아이들을 데리고 나온 부모들과 아이 교육에 대해 이런저런 이야기를 하는 동안 어느새 징검다리에서 내려와 주변을 맴돌던 예르무는 뒤뚱뒤뚱 바위 언덕을 오르고 있었다. 잠시 내버려둔 사이 아이는 또 다른 호기심을 향해 방향 전환을 한 것이다. 아이는 겁도 없이 바위 언덕을 오르내리는 일을 반복하며 몸의 균형을 잡는 방법을 스스로 터득하고 있었다. 아이 부모는 이렇듯 자유롭게 놓아두어도 건강하게 제 갈 길을 갈 수 있으리라는 세상에 대한 믿음이 존재하는 듯 보였다. 내가 자리를 떠나야 할 시간이 될 때쯤 뒤뚱거리며 언덕을 오르는 예르무의 뒷모습을 다시 볼 수 있었다. 마지막으로 아이의 뒷모습을 카메라에 담았다. 커다랗고 맑은 눈망울을 가진 천사 같은 예르무가 오래 기억될 것 같았다.

어린이 놀이터는 장소에 따라 모두 다른 주제로 놀이기구가 설치된다.
각각 다른 모양이지만, 안전을 우선해 설치했다는 공통점을 갖고 있다.
놀이터에는 아이들이 흥미를 가질 만한 놀이기구들이 설치되어 있다.

핀란드에선 아이들이 맘껏 놀며 성장해야 한다는 원칙을 지킨다. 학교 들어 가기 전 아이들에게 어떤 학습 활동도 시키지 않는다. 사람들은 아이들이 충분히 놀며 활동하는 시간을 통해 건강하고 행복하게 성장한다고 믿기 때문이다. 아이가 태어나면 하나의 독립된 개체로 인정하고 자유롭게 키운다. 아이 하나하나 모두 다른 개성을 존중하고 타인과 비교해 평가하지 않는다. 부모는 아이가 스스로 생각하고 행동하기까지 시간이 걸려도 기다려준다. 아이들은 경쟁 속에서 성장하지 않는다. 사람들은 사회와 가정, 정부가 서로 신뢰하며 아이들을 자유롭게 놓아 키워도 좋을 만큼 안전한 환경을 마련한다. 정부와 시민이 신뢰하는 건강한 사회 제도는 저절로 생기는 게 아니라 함께 대화하고 실천함으로써 가능하다.

어떤 공원 놀이터를 가도 서로 모르는 아이들이 섞여서 노는 모습을 볼 수 있다. 이웃하는 아이들이 함께 놀며 작은 사회를 경험해야 한다고 믿는 사람들에게 공원 놀이터는 모든 아이들을 위한 장소다. 놀이터는 놀이시설보다는 나무와 흙, 자갈, 바위 등 있는 그대로의 자연 환경과 친구가 필요한 곳이다. 부모의 간섭 없이 아이들이 모험을 즐기는 모습은 산책길에서 만나는 훈훈한 풍경이다.

랍셋Lappset은 어린이 놀이기구를 전문적으로 디자인하고 생산하는 핀란드 회사다. 랍셋은 무엇보다 안전과 어린이들에게 해가 되지 않는 재료를 개발하고 사용하는 것을 원칙으로 한다. 신체 발달은 물론 아이들의 지적 능력까지도 포함한 놀이가 균형을 이루도록 하는 데 기여하기도 한다. 몇 년 전 랍셋은 새로운 테크놀로지를 어린이 놀이기구에 도입하기 위해 로바니에미 대학과 협력하여 프로그램을 개발하였다. 그 결과 스마트한 놀이기구가 탄생했다. 그후 이 놀이기구는 2년간 한 초등학교에 설치되어 아이들 반응과 함께 안전 문제에 대한 실험적인 관찰이 시작되었다.

난 이 놀이기구의 실험 기간 중 취재를 통해 아이들 놀이 활동에 얼마나 미래적인 생각을 담고 있는지 알 수 있었다.

헬싱키 도시계획 속으로
Smart Helsinki-Urban design

자연과 함께하는 도시 생활

A city in harmony with nature

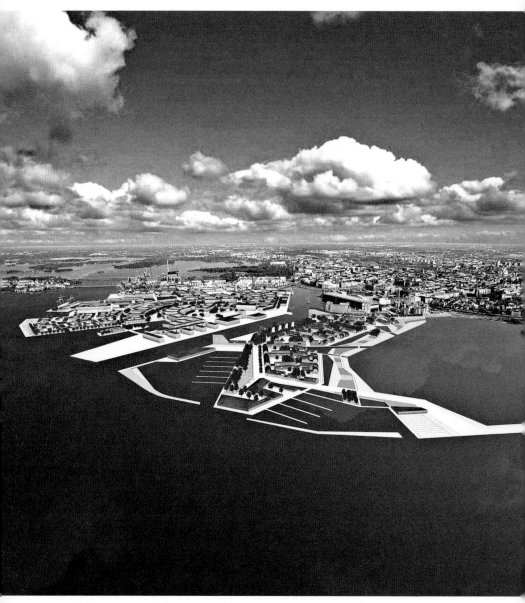

도시 중심을 벗어난 항구 얏까사리(Jatkasaari)는 헬싱키 도시계획에서
앞으로 큰 변화를 앞두고 전체 마스터 플랜이 나왔다.

헬싱키는 항구도시다. 물 가까이에 위치한 도시니만큼 삶의 터전에 필요한 정책이 물길과 연관되어 펼쳐지는 것은 자연스러우면서도 당연한 일이다. 바닷가 혹은 수많은 호수에 둘러싸인 핀란드인들은 태어나면서부터 물과 함께 생활한다. 물과 떼려야 뗄 수 없는 사람들이라 그런지 한여름 부둣가 풍경을 지켜보면 그들의 일상 또한 쉽게 짐작할 수 있다. 바다와 인접해 있는 헬싱키 시는 100년 전후를 생각하며 도시계획을 세워나가고 있다. 도시 마스터 플랜을 재정비하는 데만 30년이 걸렸다. 계획을 실행하기 전에도 참으로 오랜 시간에 걸쳐 시민들의 의견을 듣고 계획을 재검토한다. 마스터 플랜을 시각적인 그림으로 확인하게 되면 사람들은 앞으로의 변화를 실감한다. 계획이 실현되려면 지금까지 진행된 시간보다 더 오랜 시간이 걸린다는 사실을 아는 사람들은 그 어떤 변화에도 크게 동요하지 않는다. 도시의 변화는 사람들 개인의 이익과는 무관한 일이며 다음 세대를 위한 변화임에 남다른 관심을 가질 뿐이다.

헬싱키 시가 계획한 도시계획은 겉으로 보기에 참 간단명료해 보인다. 분명한 원칙을 가지고 있기 때문이다. 핀란드의 도시계획에는 시내 중심에서 새 빌딩을 짓거나 공사가 이루어질 일은 없다. 단지 항구도시로서 도심을 벗어난 항구 주변의 쇠퇴한 기능을 보완하고, 쓸모 없어진 낡은 하역장 건물이 있던 자리에 시민을 위한 새로운 주거 환경과 문화 공간을 계획하는 것이 미래 도시계획의 주 내용이다.

헬싱키 도시 주변에서 화물 하역을 위해 존재했던 선박장은 이미 20년 전부터 도시 외곽으로 이전하는 계획을 가지고 있었다. 현대적인 시설을 갖춘 새로운 선박장은 20여 년이 걸려서 올해 완성되었다. 도시 중심에 있던 선박 화물 하역장의 기능들이 차츰 이전되기 시작했고 헬싱키 중심 항구에는 여객선과 시민을 위한 선박들만이 이용하게 된다. 그 동안 화물선이 정박해 있던 항구 주변 지역은 앞으로 수년간 도시계획에 의해서 헬싱키 시민들을 위한 새로운 장소로 변모하게 된다. 도시 환경, 시민의 생활, 문화, 예술 등을 고려해 각종 현대적인 시설물들이 들어설 예정이지만, 이 역시 다음 세대를 이어가면서 완성되어 갈 만큼 오랜 시간이 필요하다. 좀처럼 변화에 민감하지 않고 신중한 태도를 보이는 핀란드인들로서는 참으로 큰 변화를 눈앞에 둔 셈이지만, 그 모든 변화가 자신이 살아 있는 동안에 일어날 것이라고는 생각하지 않는다.

실제로 헬싱키 도시 안에서는 벽돌 하나도 함부로 옮겨 놓지 않는다. 벽돌 하나하나도 자손들에게 남겨줄 문화 유산이라고 생각하기 때문이다. 도시의 사유 재산으로 여겨져 옮길 수 있는 것들이 극히 제한되어 있다.

헬싱키 시 도시계획에 대한 나의 관심은 결국 도시계획 부처의 총 디렉터를 만나는 일로 이어졌다. 난 오랜 시간을 기다려 헬싱키 시 도시계획 부처의 디렉터 안누까 린드로스Annukka Lindroos를 만났다. 그녀가 생각하는 도시의 변화 그리고 북유럽 도시들이 공통적으로 펼치고 있는 도시계획에 대한 이야기를 듣고 싶었다. 건축을 전공한 안누까 린드로스는 현재 헬싱키 시에서 그 누구보다 바쁜 사람이다. 헬싱키 시뿐만 아니라 북유럽 여러 나라의 수도권 안에서 이루어지고 있는 도시계획이 분명 남다를 것이란 궁금증으로 그녀를 찾았다. 그녀는 마침 북유럽 여러 나라의 수도권에서 진행하는 도시계획의 책임자들 모임에서 돌아왔다고 했다.

북유럽 도시들은 다른 나라에 비해 좀 더 긴밀한 네트워크를 가지고 서로 협력한다. 도시계획을 담당하는 사람들은 정기적인 모임을 가지고 새로운 계획에 대한 정보를 교환하고 무슨 문제가 있고 어떻게 해결해야 할 것인가에 대해 토론한다. 비슷한 시기에, 비슷한 환경을 가진 북유럽 여러 도시에서 일어나고 있는 도시계획은 공통점을 지니고 있다. 무엇보다 공통적인 요소는 항구도시로서 같은 환경 조건을 충족시키고 있다. 그리고 사회 복지국가로서 사회 민주주의가 지향하고 있는 도시계획 속에는 미래 지향적이며 인간과 자연환경에 대한 고민이 담겨 있다. 국가와 도시 지방자치단체가 협력하여 실행하는 도시 발전에는 일반 회사나 개인의 사적인 이익과 자본이 함부로 개입될 수 없다. 협력되어야 할 회사나 관여된 디자이너, 아티스트, 건축가의 경우 철저하게 마스터 플랜 안에서 기본 원칙을 지킨다.

도시계획을 실행하는 데 있어서 가장 어려운 문제가 무엇인지 궁금했다. 안누까의 답은 '소스Source를 찾는 일'이라고 말했다. 어떤 일이든 실행 전에 긴긴 시간을 보내는 것이 북유럽 사람들의 특징이다. 무엇이든 시작하기 전에 배경에 대해 충분한 검토를 거친 후 그 이유가 타당하고 합리적이라는 판단이 서야 비로소 다음 단계로 나아간다.

안누까와 대화를 나누면서, 도시계획을 담당하는 관리자들이 그저 막연하고 단순하게 그림으로만 도시계획을 표현하는 게 아니라 풍부한 문화와 철학을 담고 있어야 한다는 점을 인식하게 되었다. 헬싱키 도시계획과 직원들은 모두 건축을 공부한 사람들로 구성되어 있다.

그들이 그리고 있는 그림들은 과연 시민 전체를 상대로 하고 있는가?
도시계획부처에서 목표로 한 미래 도시가 갖는 기능들이 정말로 그림 그대로 실현될 수 있을지 의문이 들었다. 마스터 플랜은 과연 어떤 과정과 방법으로 실현되는 것일까? 그 의문을 해소하기 위해서 디렉터 안누까의 소개로 그와 일하는 다른 부서의 파트너를 찾았다. 헬싱키 시 도시계획부처와 협력 관계를 맺고 실질적인 현장Public place을 책임지고 있는 공공업무부서Public works department의 매니저 떼르히 띠까넨 린드스트롬Terhi Tikkanen-Lindstrom이었다.

그녀의 임무는 헬싱키 시 도시계획과에서 계획을 세우면 구체적으로 그 계획을 실현하기 위한 사항들을 준비하고 현장 공사까지 마무리 짓는 책임을 맡고 있다. 실제로 도시계획과에서 하는 일과는 좀 다른 업무를 처리하며 두 기관은 서로 다른 관점을 가진 사람들의 집단이라고 했다. 현실을 바라보는 시각도 다르다고 한다. 하지만 대중을 위한 공간을 책임지고 있기 때문에 늘 협력 관계가 될 수밖에 없다는 점을 강조한다.

이에 대해서 떼르히의 생각은 단호했다. 거의 대부분 건축가들로 구성되어 있는 헬싱키 시 도시계획과는 도시계획에 대한 전체적인 그림을 그린다. 실질적인 기술과 행정 처리를 담당하는 떼르히로서는 현실적인 입장에서 냉정한 시각을 갖고 일에 임해야 한다. 현실적으로 이 도시계획이 타당한 그림인지, 기술과 예산 계획이 합리적인지 결정해야 하기 때문이다. 때문에 떼르히는 거의 현장에서 시간을 보낸다.

떼르히는 시민을 위한 공간을 만들거나 구조물이 들어서야 하는 경우를 생각하여, 시민의 한 사람으로서 현장을 여러 번 답사하고 컨설턴트를 거쳐 검토에 검토를 거듭한다. 공간을 완성하기까지 오랜 시간이 걸려도 꼼꼼한 과정을 거치는 일이 결코 헛되지 않아야 함을 강조한다.

최근 그녀가 맡고 있는 도시 디자인에 관련된 일 중에서 좀 더 구체적인 사례들이 책상 위에 놓여져 있었다. 헬싱키 시내와 도시 공원 등에 놓인 오래된 벤치들을 교체하는 계획이 몇 년 전부터 진행되어 왔다고 한다. 사안이 결정되기 전까지 몇 가지 안을 놓고 현장을 수없이 방문한다. 노인과 어린이, 일반 사람들 모두가 찾는 공공장소에서 사용자의 입장이 되어 관찰하고 경험하는 일을 반복하는 것이 그녀의 일이다.

그녀의 책상 위 가장 눈에 띄는 곳에는 벤치를 디자인한 그림들이 놓여 있다. 도시계획에 포함된 일 중 하나로 헬싱키 시 공공장소에 놓인 벤치들을 교체하는 계획이 수년 동안 연구되어 왔다고 한다. 몇 년 동안 추가 수정을 한 벤치 디자인이 일단 결정이 되기는 했지만 아직도 실제 모형을 만들고 거리에서 시민들의 반응을 알아보는 일련의 과정들이 더 남아 있다. 디자인이 결정된다 해도 일률적으로 교체하지 않고 앞으로 몇 년간 서서히 교체될 계획이다.

새롭게 설치될 공공장소의 벤치는 일률적인 디자인이 아니라 장소에 따라 크게 세 가지 디자인으로 구분된다고 한다. 도심에는 간결하고 도시적인 디자인의 벤치를 사용하고, 공원에 놓여질 벤치는 기존에 비해 좀 더 현대적인 감각을 살렸다. 또 다른 디자인은 핀란드 사람들의 전통이 담긴 자작나무 다리 모양을 한 벤치다. 이 자작나무 모습의 다리를 가진 벤치는 낡은 것을 보수하거나 같은 디자인 그대로 재생산하여 교체할 예정이다.

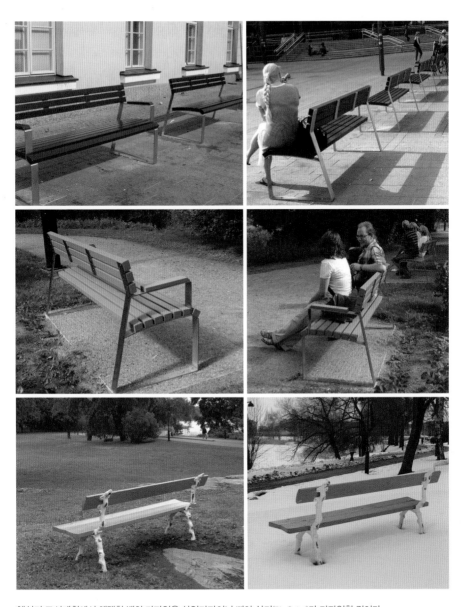

헬싱키 도시계획에서 채택한 벤치 디자인은 산업디자이너 삐아 살미(Pia Salmi)가 디자인한 것이다.
헬싱키 도시계획 중 하나로 오래되고 낡은 도심 공원의 벤치들을 수년간 검토한 결과, 두 가지 모델이 채택되어
시민들에게 선보였다. 한 모델은 사람들이 가장 많이 붐비는 도심 광장에, 다른 모델은 공원에 놓였다.
오래되고 낡은 공원 벤치들을 전부 교체하려면 몇 년이 걸린다. 샘플이 나와서 현장 테스트 중인 벤치들은
현재 시에서 대량생산에 들어갈 업체를 물색 중이다. 같은 모양의 벤치지만 도시의 거리에 놓이는 벤치는
검은색, 공원에 놓이는 벤치의 색은 녹색(Green)으로 해 환경을 고려한다.

핀란드에서는 도시 전체가 풍기는 이미지와 색이 통일되어 있다는 점을 보게 된다. 두드러지는 색도 없다. 사람 다니는 길목이나 건물, 공원 등에 있는 어떤 설치물도 기능성을 고려하고 제한된 색을 사용해 단순하다. 기본적으로 일반 대중을 위한 공공디자인의 개념과 철학에 대해서 핀란드 사람들의 생각과 공무원으로서 그녀의 생각을 함께 들어 보았다. 대중을 위한 공간이란 어떤 것인지에 대해 핀란드 사람들이 생각하는 기본 원칙을 분명하게 알 수 있었다.

"공공장소는 다양한 성격과 다양한 연령대의 사람들이 찾는 장소입니다. 일단 누구에게나 안정적인 이미지로서 존재해야 하고 편안함을 주어야 합니다. 공공장소에 설치되는 시설들은 색상도 대중을 고려해서 너무 두드러지지 않는 녹색과, 회색 톤 그리고 갈색 혹은 나무 빛깔의 자연색으로 제한한다는 것이 핀란드 공공디자인의 기본 원칙입니다."

이미 수많은 사람들이 각양각색의 옷을 입고 찾아오는 공공장소이므로 그 배경이 되는 설치물만큼은 최대한 자연과 가까운 안정된 색을 써야 한다는 것이 핀란드 사람들의 생각이며 공공디자인을 다루는 원칙이다. 또한 공공장소의 설치물에 대한 디자인은 가능한 전체적으로 절제된 모양과 기능, 환경을 고려한 디자인으로 결정한다. 아주 특별한 콘셉트가 있는 경우 별도의 디자인이 필요하기는 하지만 공공장소에서 특별한 디자인은 극히 제한을 두고 있다고 한다. 공공장소의 디자인은 공통적으로 다수를 배려한다는 원칙과 기능을 우선시하는 평등성을 강조하고 있다는 것이다.

핀란드 어디를 가도 가장 평범한 도로 표지판이나, 광고물, 거리 가구 등에는 그다지 눈에 띄는 것들이 없다. 두드러지지 않고 주변환경과 어울려 보이는 것 그 자체가 핀란드 디자인이다. 단순한 표지판은 긴 설명 없이도 사람들이 서로 소통하는 정보를 포함한다. 여기저기 불쑥 나타나 있는 광고판이 없으니 시각을 저해하지 않으며, 아주 작은 사인Sign들도 분명하게 감지할 수 있다. 상업 광고물은 지정된 곳에만 부착해야 한다. 상업적인 인쇄물이나 포스터와 같은 홍보 인쇄물은 공해물로 남는다는 생각에 최대한 제작을 자제한다.

핀란드 정부나 지방자치단체에서 무엇보다 일반 대중을 위해서 신경 쓰는 일 중에 하나는 도로 교통과 대중교통 수단이다. 개인 자가용을 위한 길보다는 일반 대중교통을 위한 것을 우선으로 계획한다. 헬싱키 시를 순회하는 지하철, 버스, 트램Street car (노면전차)은 아주 과학적으로 연계되어 있다. 시 외곽에 사는 사람들이 시내 중심으로 들어올 때 불편을 느끼지 못한다. 지하철이 더 이상 가지 못하는 지역에 버스가 대기하고 도심에서 벗어난 외곽을 순회한다. 도심에서는 느릿한 트램의 레일들이 얼기설기 놓여 있어 일반 자동차는 그 트램이 지나다니는 사이로 빠져 다닌다.

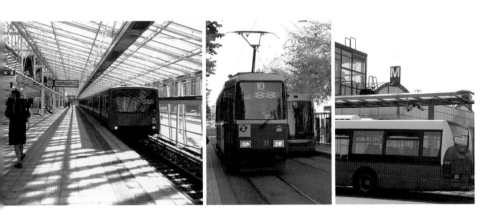

헬싱키 시는 대중교통 수단을 대중이 쉽게 접근하고 기능적으로 편리하게 이용할 수 있도록 합리적으로 디자인하였다. 하나의 티켓으로 버스, 지하철, 전차를 서로 연계하여 사용할 수 있다.

 헬싱키 시 안에서 연계되는 세 가지 대중교통 수단, 트램(전차), 버스, 지하철에는 같은 마크가 부착되어 있다.

걷는 길과 자전거길은 사람들이 안전하게 사용하도록 처음부터 도시계획 속에 포함한다. 자전거 도로는 자동차 도로와 서로 방해되지 않도록 도시 안팎으로 자연스럽게 연결되어 있다.

자동차보다는 사람이 걷는 길을 우선으로 하는 도시계획 속에는 자연 생태계에 대한 지속 가능한 디자인 생각이 담겨 있다. 땅이 숨쉬는 자갈길은 도심에서 흔히 보게 된다. 걷는 사람은 불편해하거나 불만을 갖지 않는다. 걷기에 편한 신발을 신으면 된다.

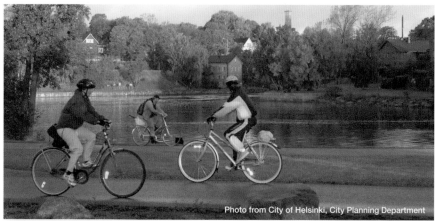

Photo from City of Helsinki, City Planning Department

도시에서 자전거는 사람들에게 가장 유용한
교통수단이다. 자전거 길은 큰 도로에서
숲속으로 이어지는 작은 오솔길로 연결된다.

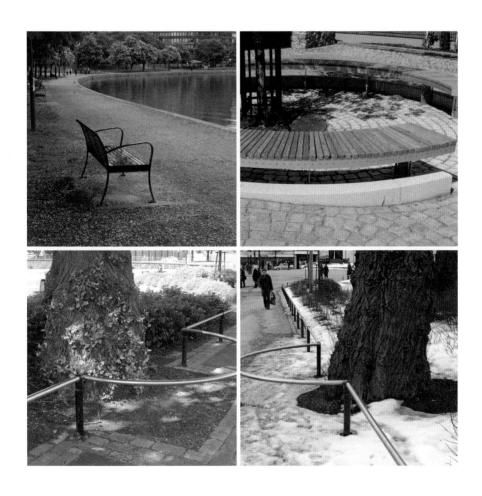

사람이 다니는 길목에 자라고 있는 오랜 나무를
보호하기 위한 설치물과 벤치. 공공장소에 놓인 간결한 벤치는
도시계획에서부터 시민들을 위해 디자인한 것이다.

　　헬싱키는 항구도시다. 물가에서 자라 물을 좋아하는 사람들에게 여름철 보트 타는 일은 일상적인 일이다. 항구 주변은 늘 사람들로 붐비지만 상업적이고 사적인 시설물을 설치할 수 없다. 공공장소를 공유하는 시민들에게는 엄격한 룰이 적용된다. 항구 주변에 설치된 유동적인 쉼터는 저녁 시간이 되면 모든 사람을 위해 비워진다. 항구 주변은 다양한 종류의 배들이 정착한다. 중세기 때 운행하던 대형 돛단배가 여전히 사람들 사이에서 향수를 불러일으킨다.

도시계획에서는 옛 선조가 이루어 놓은 전통에 대해 오랫동안 생각한다. 오래된 것을 새것으로 바꾼다는 생각보다는 어떻게 그 기본을 유지할 수 있을까에 대한 고민을 더 오래한다. 역사와 전통이 묻어나는 도시 자체는 문화 유산으로 다음 세대에게 물려주어야 할 소중한 가치를 지니고 있기 때문이다.

현재 헬싱키 도심에서 트램은 가장 오래되고 느릿하게 다니는 대중교통 수단 중 하나다. 헬싱키 시민들이 가장 많이 애용하는 대중교통 수단인 트램은 그렇게 느린 속도로 얼기설기 도시 한복판을 지나다닌다. 도심에선 자가용보다 대중교통인 전차와 버스 위주의 도로를 우선으로 디자인하였다. 울퉁불퉁한 길에서 느리게 움직이는 트램을 선호하는 사람들은 빠른 자가용보다 낭만적이라 생각한다.

인간적인 도시의 모습, 인간의 삶이 담긴 도시는 어떤 모습일까?

옛것을 존중하고 그 환경 안에서 최대한 인간다운 삶을 보장하려는 기본 철학이 담긴 도시 디자인이어야 함을 시사한다. 사실 헬싱키 도시계획을 들여다 보면 도시의 건물 외벽에 페인트칠 하나 함부로 할 수 없다. 거리 공사에서 걷어낸 작은 돌멩이들도 다시 제자리에 돌려 놓는다. 누구든 작은 돌 뿌리 하나 함부로 걷어내지 않는다. 주변 환경을 생각하고 자원을 아끼는 시민의식은 건강한 도시를 이루기 위한 귀중한 배경이 된다.

건강한 시민의식을 가진 사람들이 사는 도시에는 전통과 현대를 조화롭게 이어가는 그들만의 얼굴이 담긴 도시 그림자로 나타나 있다. 도시 변화에는 대를 잇기 위한 신중한 생각과 실천이 뒤따른다. 핀란드에서는 지자체 장이나 사회적 지위를 가진 관료들이 절대적인 결정권을 갖지 못한다. 한 도시의 리더인 시장이 도시 전체를 대표하지만 함부로 결정권을 행사할 수 없다. 도시 변화를 위한 작은 결정 하나에도 담당 공무원의 고민과 민주적인 토론이 반영되고 그 원칙은 깨지지 않는다.

휴대전화를 발명한 핀란드에서 공중전화 부스를 찾아보기란 쉽지 않다. 헬싱키 시내에
클래식한 모습으로 도시의 한 골목 길에 남아 있는 공중전화 부스 주변엔 늘 관광객들로 붐빈다.

도심에서 사람들이 오가는 길은 시멘트를 사용하지 않는다. 도로를 복구하는 과정에서 파헤친 돌은 다시 제자리에 놓는다. 다음 세대가 이어서 사용하는 도로이기에 시간과 공을 들여 마감한다. 공공디자인에서 기능과 실용적인 측면을 고려하는 일이다. 시민들은 공사 기간의 불편함보다는 보장된 공공디자인 개념을 더욱 믿고 신뢰한다.

땅속 어디선가 숨쉴 틈을 찾아 솟아오르는 생명체가 있다.

헬싱키 도심에서는 광고 포스터를 보기가 쉽지 않다. 붙일 수 있는 장소가 극히 드물게 허가되며,
공공장소는 엄격한 규정에 의해 시민들에게 필요한 기본적인 기능만을 수행한다.
전차가 오가는 정류장에는 전차 시간표와 시 지도만 규정된 장소에 부착되어 있다.
헬싱키 중심에서 가장 쉽게 볼 수 있는 트램. 핀란드 사람들은 낡고 느린 트램의 모습을
낭만적이면서도 편리한 교통 수단으로 생각한다.

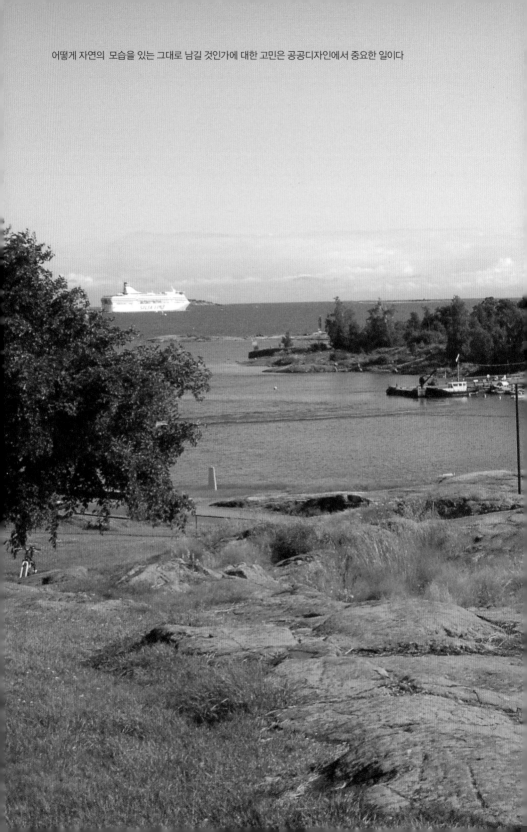

어떻게 자연의 모습을 있는 그대로 남길 것인가에 대한 고민은 공공디자인에서 중요한 일이다

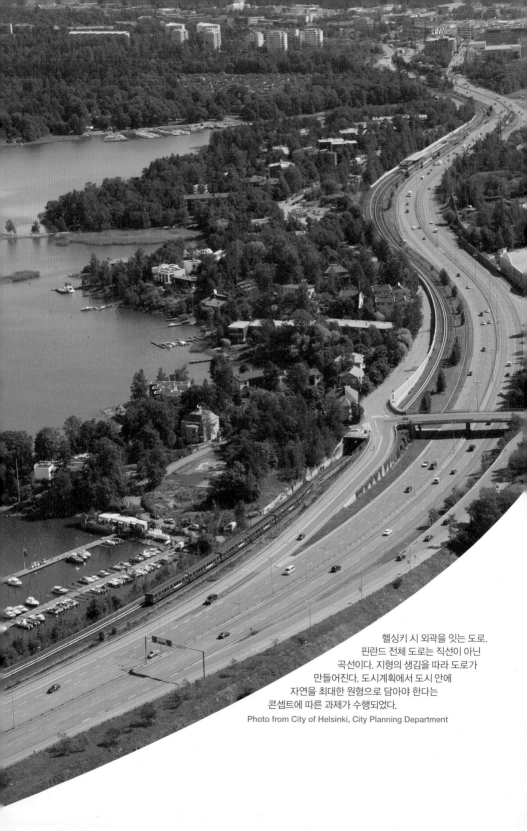

헬싱키 시 외곽을 잇는 도로.
핀란드 전체 도로는 직선이 아닌
곡선이다. 지형의 생김을 따라 도로가
만들어진다. 도시계획에서 도시 안에
자연을 최대한 원형으로 담아야 한다는
콘셉트에 따른 과제가 수행되었다.
Photo from City of Helsinki, City Planning Department

헬싱키 곳곳에 있는 공공장소를 다니다 보면 모든 시민들이 안정감을 느낄 수 있고 차별받지 않도록 배려한 흔적들을 발견하게 된다. 사람들의 다양한 목소리와 현장 참여는 자신들만의 세대가 아닌 다음 세대를 생각하고 신중하게 세상을 바라보는 태도에서 비롯된다.

사람들이 주거하는 주변 환경에는 대다수의 사람들이 공유할 수 있는 공간들이 보장되어 있다. 어디를 가도 크고 작은 공원이나 광장들이 곳곳에 있다. 집 평수나 크기와 상관없이 주민 모두 공원을 산책하고 열린 광장의 또 다른 공간을 사용할 수 있다. 개인 소유의 공간보다는 공유된 공간을 나누어 쓰도록 도시 전체가 계획되어 있다. 도시계획이란 무언가를 채워 놓는 것만이 아니라 시민을 위해서 어딘가를 어떻게 비워 두어야 하는지를 명확하게 판단하는 일을 포함하고 있다는 생각을 한다.

도시계획안에서 혹은 다양한 문화적인 프로그램을 통해서 예술가들과 디자이너들이 시 프로젝트와 협력하기도 한다. 시내 공원에서 혹은 건물 사이에서 그렇게 눈에 띄지 않게 놓인 예술품 혹은 디자인들을 보게 된다. 설치물들이 기능을 가지고 있든 그냥 예술적 감성만을 위한 설치물이 되었든 간에 일반 사람들이 진실한 눈길을 보내고 관심을 오랫동안 보내주는 것이 좋은 작품이고 좋은 디자인이라고 생각한다.

어느 날 늘 다니던 산책길에서 무심코 지나쳤던 작업들이 다시 보이기 시작했다. 그리고 그 작업들은 핀란드의 조각가 산나 칼슨 수띠스나Sanna Karlsson-Sutisna의 작업임을 알게 되었다.

그녀는 나무 조각이 필요할 때는 죽은 나무만 사용한다. 공원에 죽어 있는 나무가 있다면 그 자체를 작품으로 승화시킨다. 그녀의 손길이 담긴 나무 조각품은 언젠가 사라져 없어질 것이다. 자연환경을 생각하며 작품 활동을 하는 산나는 자신의 작품이 자연의 일부처럼 보이고 남겨지기를 바란다. 산나의 작품을 헬싱키 지하철 역과 헬싱키 시내 공원 여러 곳에서 볼 때마다 작가가 자신을 드러내지 않고 많은 사람들에게 즐거움을 선사하려는 태도에 존경심을 표하게 된다.

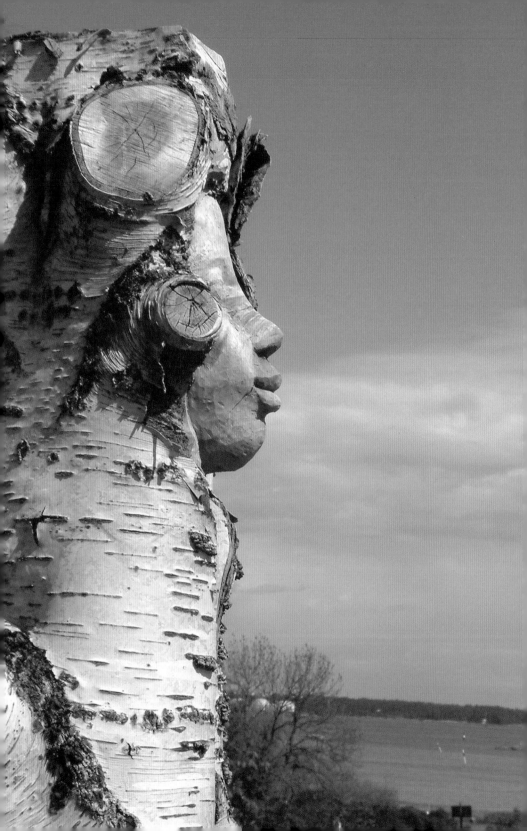

공원 산책길에서 만나는 나무 조각은 산나의 작품이다.

산나는 도심 공원에서 생명을 다한 나무에만 조각한다. 그의 예술 작품은 시간이 지나면서 비바람에 깎이고 변형된다. 작품이 되었던 나무는 썩어서 다시 자연으로 돌아간다. 산나는 사라져 가는 그의 작품에 대해 어떤 미련을 갖기보다는 자연 생태계에 대한 생각을 우선으로 하는 작가다.

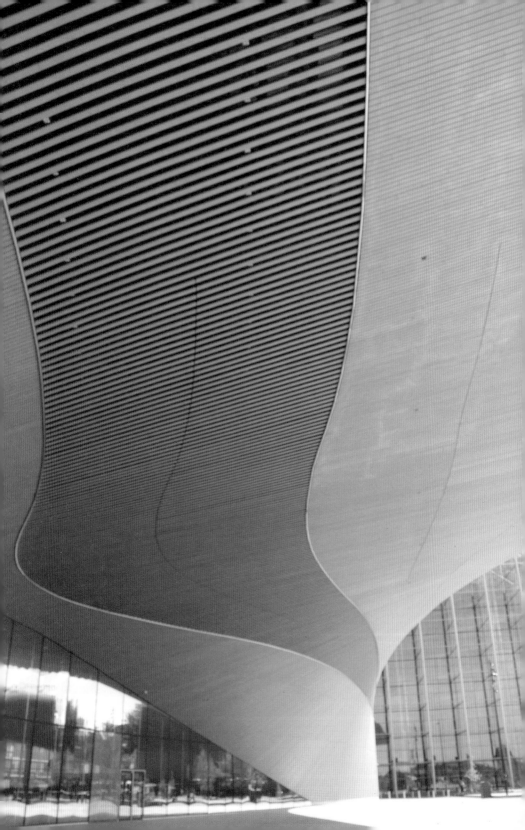

도심 한가운데 수년간 지속되었던 공사 현장의 가림막이 사라지자 거대한 조각 같은 건축물이 드러났다. ALA 건축팀에 의해 설계된 헬싱키 중앙도서관 오디Oodi Helsinki Central Library. 오디 도서관의 외관은 유리와 강철로 된 기본 구조와 목조로 마감을 이룬 인상적인 건물로, 전통과 현대의 풍미가 조화를 이루는 디자인이다.

핀란드 도서관은 시민을 위한 평생 학습, 적극적인 시민의식과 민주주의 및 표현의 자유를 증진시키는 의무를 지닌다. 오디 도서관은 시민 간 디지털 격차를 줄이고 정보를 공유하며 교육을 통해 사회적 평등을 실현하고자 하는 이념적 기반에서 태어났다. 오디 도서관은 헬싱키 도심에서 비상업적인 문화 지구의 중심부에 위치하고 있어 누구에게나 접근성이 쉬운 열린 문화공간이다.

에너지 효율성을 기반으로 설계된 오디 도서관은 하나의 특정한 목적이 아니라 다양한 문화 시설을 갖추고 있다. 다양한 사람들의 이용 목적에 따라 공간은 유연성을 갖는다. 친구를 만나고, 휴식을 취하며, 예술활동을 하고, 책을 읽고, 가족과 함께 방문하는 오디 도서관은 조용하고 평화로운 분위기에서 창의적인 공간감을 느끼게 한다.

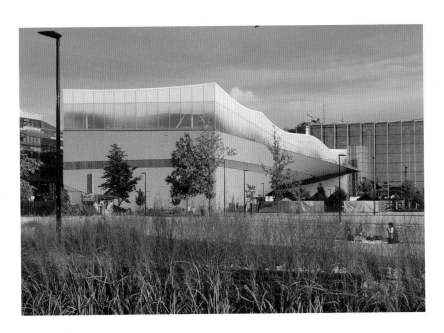

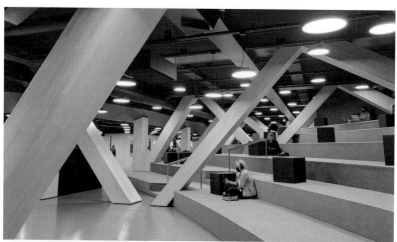

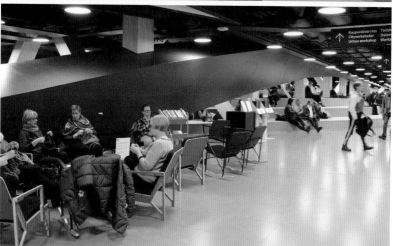

도서관에서 일주일에 한 번 같은 공간을 예약하여 사용한다는 니트클럽 회원들을 만났다. 쾌적한 공간에서 실생활과 연결된 손작업을 공유하며 즐기는 사람들 모습이 행복해 보인다. 도서관을 오가며 호기심을 보이는 사람들에게도 친절하게 니트 테크닉을 공유한다. 다양한 연령대의 사람들이 공유하는 공간은 일반 도서관과는 다른 경쾌하고 자유로운 분위기다. 누군가 통제하는 사람은 없다. 도서관을 방문하는 사람들 스스로 자율적이고 배려하는 모습이다.

도서관 내부의 천장과 바닥은 물결 모양의 곡선을 이루고 있다. 고급스러운 나무 마감재와 조명, 다양한 종류의 가구에서 느끼는 쾌적함은 또 다른 문화 공간으로서의 대중을 위한 기능을 엿보게 된다.

공공장소의 시설물에서 간판보다는 사람들이 작은 심볼(Symbol) 마크로 서로 소통하고 있음을 알 수 있다.
공공 시설물은 주변 환경을 자극하지 않는 자연스러운 녹색 계열로 통일되어 있다.
장애인을 위한 사인과 시설물은 일반적인 시설물에 포함되어 언제 어디서든 실질적으로 사용 가능하다.

Photo from Pia Salmi

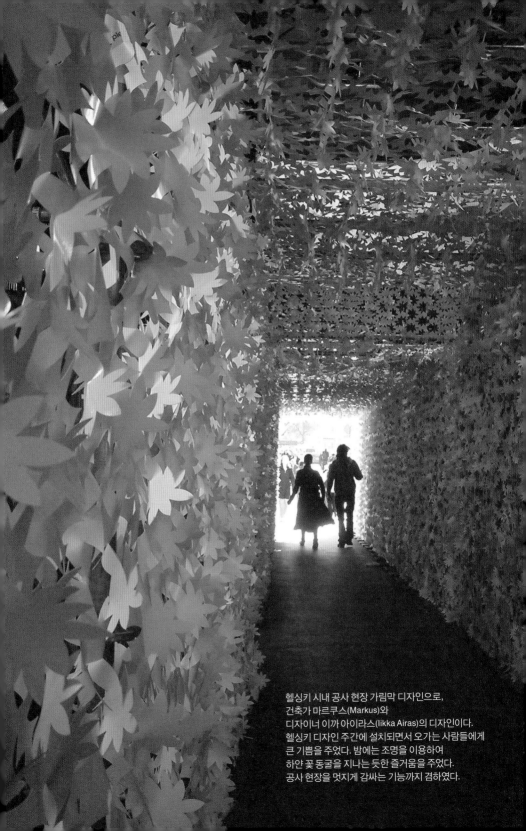

헬싱키 시내 공사 현장 가림막 디자인으로,
건축가 마르쿠스(Markus)와
디자이너 이까 아이라스(Iikka Airas)의 디자인이다.
헬싱키 디자인 주간에 설치되면서 오가는 사람들에게
큰 기쁨을 주었다. 밤에는 조명을 이용하여
하얀 꽃 동굴을 지나는 듯한 즐거움을 주었다.
공사 현장을 멋지게 감싸는 기능까지 겸하였다.

빛의 소리를 듣는다
Listening to the sound of light

문화공간으로 사회에 기여하는 교회

The spaces: light and silence

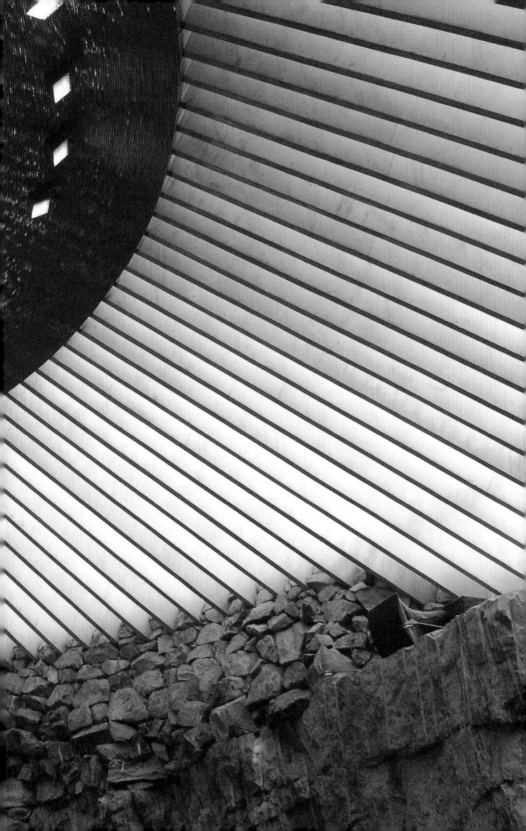

나의 발길은 고르지 않은 바위 능선을 넘는다. 차곡차곡 쌓아 올린 거대한 돌담 같은 벽으로 둘러싸인 건물을 한 바퀴 회전하니 입구에 이른다. 난 산책길에서 일부러 방향을 조금 틀어 이 공간에 들어와 긴 호흡으로 휴식을 취하곤 한다.

핀란드 말로 '뗌뻴리아우끼오 교회'Temppeliaukion kirkko 즉, 암석교회Rock church(루터 파 교회)라 불리는 곳이다. 그러고 보니 난 지금까지 교회에 간다는 생각을 하며 이곳에 들린 적이 없다. 가끔 음악회가 열릴 때 찾는 곳이다. 혹은 멀리서 오는 친구들이 헬싱 키를 방문했을 때 난 무조건 그들을 이끌고 이곳에 온다. 그리고 그들이 흡족한 미소를 머금고 감사하다는 인사를 전하고 떠나는 모습을 보면 이유 모를 즐거움을 만끽한다. 이곳은 내가 본능적으로 좋아하고 찾게 되는 공간이기 때문이다.

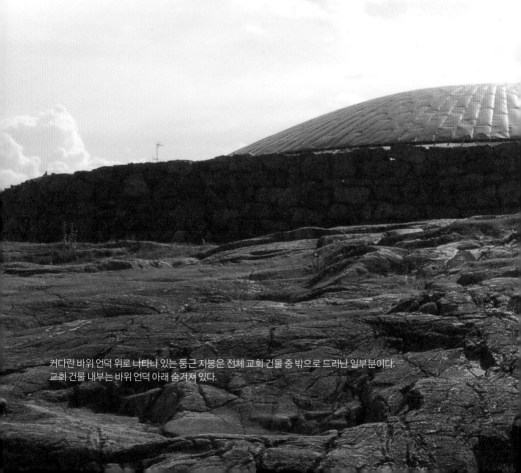

커다란 바위 언덕 위로 나타나 있는 둥근 지붕은 전체 교회 건물 중 밖으로 드러난 일부분이다.
교회 건물 내부는 바위 언덕 아래 숨겨져 있다.

핀란드에서는 어느 교회 공간이든 어김없이 열려 있고 너그럽다. 종교를 구분 짓지 않고 사는 난 교회 공간을 건축과 디자인을 탐험하기 위한 장소로 배회하곤 한다. 교회 안에서 어쩌다 마주치는 사람들은 대단히 겸손하며 봉사자의 언어로 대꾸한다. 교회에서 열리는 다양한 프로그램 속에는 아름다운 음악과 빛의 향연으로 넘쳐난다. 누가 누구를 믿고 따르는지 구분 짓지 않는다. 종교를 강요하지 않는 사람들은 이 세상에 인간이 아닌 그 어떤 신의 존재가 있다는 점을 스스로 알고 있는 것 같다. 그리고 더 이상 누가 묻거나 대답하지 않아도 그 믿음은 세상 사람들이 평등하고 지혜로움을 나누는 실천에 있음을 깨닫는다.

난 이 공간 안에서 포용하는 신과 인간의 존재를 기분 좋게 느낀다. 종교를 떠나 서로 존중하고 이웃하는 사람과의 관계를 통해 사회적 존재감을 생각케 한다.

건물 정면에 들어서기 전까지는 상상할 수도 없었던 빛이 건물 안에 존재한다.

파란 하늘 빛은 천장의 유리판을 뚫고 그대로 쏟아져 내린다.

건물 바닥까지 투과한 빛들은 사람 사이사이에서 속삭인다.

눈에 띄지 않는 교회 입구에 세워진 십자가는 얼핏 보고 그냥 지나치기 쉽다. 바위 언덕에 걸쳐 있는 십자가는 보는 각도에 따라 간결한 비대칭의 조각품처럼도 보인다. 오늘은 좀 다른 목적으로 암석교회를 방문하는 날이다. 이곳에서 열리는 음악회에 갈 때마다 떠오르는 생각들이 있었다. 이곳 암석교회는 그 어떤 공연장보다 훌륭한 소리를 담아내는 공간이다. 다른 공연장보다 방음 장치가 잘 되어 있어 수 많은 음악가들이 인정하고 만족스러워하는 곳이다. 대부분 클래식을 연주하지만 언젠가 한국 음악가들과 핀란드 음악가들이 함께 색다른 소리로 만나는 기회를 가지면 좋겠다는 생각을 하곤 했었다. 오랫동안 품고 있던 바람이기에 오늘 암석교회의 음악회 프로그램을 책임지고 있는 쏘일리Soili Maisila를 만나 의논하기로 한 것이다. 교회 앞에는 문을 열기 전부터 관광객들이 빼곡하게 서서 기다리고 있다. 관광객이 밀려 들어오는 여름철에는 더욱 많은 사람들로 붐빈다.

만나기로 했던 쏘일리는 그녀의 방에서 친절하게 맞아 주었다. 그러고 보니 그녀는 교회 목사였다. 그녀의 작은 방에는 컴퓨터와 책상 그리고 한쪽에 피아노 한 대가 놓여 있다. 정장 차림인 그녀의 목에 둘려진 검은색에 하얀 깃을 보는 순간 난 갑자기 자세를 고쳐 앉아야 할 것 같았다. 그녀는 친절하게 나의 생각을 먼저 들어 주었다. 그리고 암석교

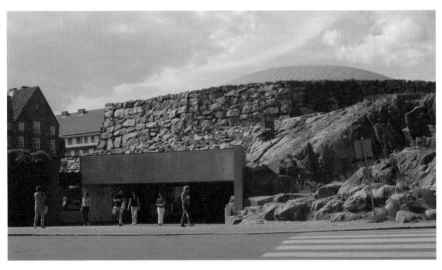

암석교회 입구에서 보면, 그 어디에도 교회 같은 분위기는 느껴지지 않는다.

회에서 진행하는 프로그램들의 성격과 일정 등에 대해 자세히 알려 주었다. 난 그녀가 컴퓨터를 내 쪽으로 돌려서 보여주는 빼곡한 일정 등을 보며 나의 생각을 좀 더 구체적으로 정리할 수 있었다. 그리고 다시 만나 나의 진전된 계획에 대해서 의논하게 될 것이다.

그녀와 이야기하는 동안 난 왜 사람들이 암석교회를 유독 많이 찾게 되는지 알 것 같았다. 암석교회는 핀란드 현대 교회 건축 중에서 대표적인 건축물 중 하나로 알려져 있어 자연스럽게 사람들이 많이 찾는 곳이다. 하지만 무엇보다 사용하는 사람들이 어떤 태도인가에 따라 같은 공간의 기능과 역할이 달라 보인다. 최근 들어서 더욱 많은 관광객들이 찾고 있지만 교회를 방문자들에게 열어 놓고 있는 원칙에는 변함이 없다.

암석교회를 찾는 사람들은 우선 자유롭게 드나들면서 그 누구의 간섭도 받지 않는다. 교회 공간에서 조용한 태도와 예의를 지켜야 하지만 그밖의 행동은 자율에 맡긴다. 몇 가지 교회에서 진행하는 중요한 행사로 일요일 정규적인 예배 시간과 결혼식 혹은 장례식 등 특별히 방해받지 않아야 할 시간을 제외하고는 언제든지 정해진 시간에 사람들에게 공개한다.

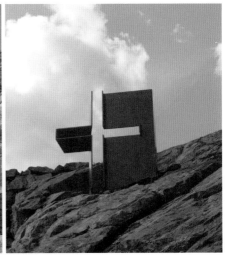

교회 입구에 겸손하게 놓여진 십자가를 발견하는 사람은 극히 드물다.
바위 능선 위에 자연스럽게 놓여진 십자가는 보는 방향에 따라 하나의 작은 예술 조각품처럼 보인다.

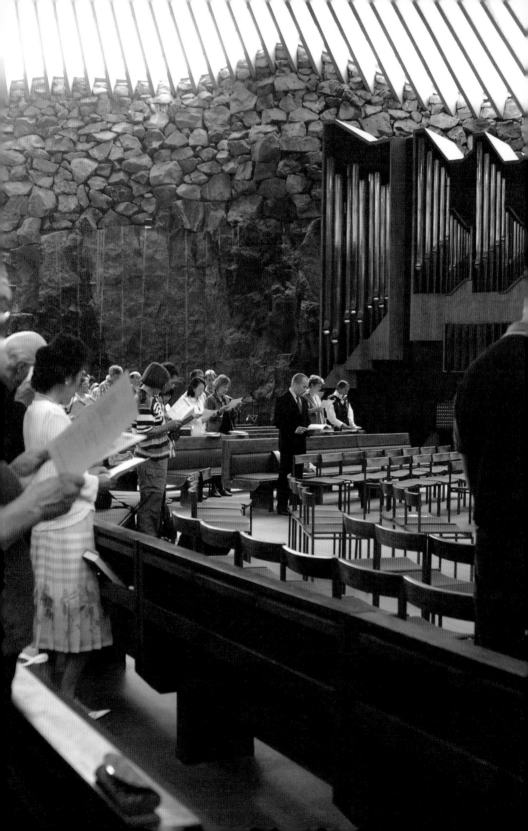

쏘일리는 여름 휴가철을 빼고 매월 한 번씩 시벨리우스 아카데미 학생들을 초대하여 음악회를 여는 기획을 한다. 학생들로 구성된 오케스트라 혹은 작은 실내악 연주를 들을 수 있다. 때로는 헬싱키 라디오 심포니 오케스트라의 연주회 일정도 포함된다. 이곳에서 열리는 음악회는 대부분 무료 입장이지만 아주 적은 금액으로 프로그램을 사 주는 사람들이 있다면, 그렇게 모인 비용은 가난한 이웃 나라를 돕는 데 쓴다고 한다. 교회의 본질적인 임무가 사람들에게 봉사해야 하는 것이라며 그 원칙을 평소에 그대로 실천하는 것이다.

쏘일리는 언젠가 교회를 방문했던 몇 명의 동양인으로부터 불만스러운 소리를 들은 적이 있다고 한다. 한번은 교회의 다른 일정 때문에 방문한 관광객들에게 시간 제한을 해야만 했다. 그중에서 몇 사람이 "왜 교회같이 구는가?"라며 쏘일리에게 항의했다고 한다. 그래서 쏘일리는 조용하게 이곳은 교회라고 답했다며 수줍은 미소를 지어 보였다. 난 그 말뜻을 이해할 것 같다. 사람들이 특별한 정보 없이 이 공간에 들어서면 교회라는 생각을 전혀 할 수 없을 것이다. 첫눈에 교회라고 생각할 만한 어떤 근거도 발견하지 못한다. 아마 관광객들은 프로그램 일정 중에 들리는 중요한 건축물이나 문화 공간 정도로 생각할 것이다.

교회에 대해 선입관을 갖고 있는 사람이라면, 이 공간을 교회라고 생각하지 못할 것이다. 정작 안으로 들어오기 전까지는 입구에서조차 내부를 상상할 수 없기 때문이다. 교회 입구 한편에 자연석의 일부처럼 두드러지지 않는 십자가도 거의 눈에 띄지 않는다. 마치 한 조각가의 소소한 작업의 일부처럼 겸손하게 서 있다.

난 그동안 부담 없이 드나들던 암석교회를 교회라고 생각하기보다는 늘 나의 마음을 놓게 되는 '빛의 공간'이라고 생각했다. 그리고 마음속으로 빛의 소리를 듣는 공간이기도 했다. 교회라기보다는 그 어떤 정신을 담은 문화 공간처럼 느껴진다.

처음 예배에 참석하여 사람들의 목소리가 모여
빛의 소리와 조화를 이루는 장면을 목격했다.

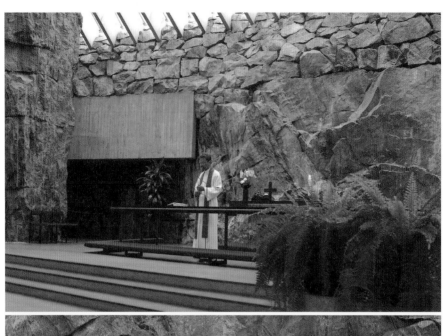

목사가 강론을 하는 제대 역시 절제된 녹색과 하얀색 그리고 나무 색으로만 이루어졌다.
목사가 걸치고 있는 영대와 제대에 걸쳐진 제단포는 텍스타일 디자이너에 의해 정교하게 짜여진 작품이다.

가끔 교회 뒷좌석 혹은 위층에 앉아서 사람들이 교회에 들어서는 모습을 관찰한다. 사람들은 교회에 들어서는 순간 아! 하며 감탄한다. 교회 입구까지 시끄러운 소리를 내던 관광객들도 공간 안에 들어서면 어느새 소리를 죽이고 경건한 태도를 취한다.

관광객이 정신 없이 기념 촬영을 하며 분주하게 오가는 동안에도 교회 안에서는 안내 방송이나 가이드는 하지 않는다. 교회 안에서 경건하도록 사전에 주의가 필요한 경우 관광객들은 버스에서 안내를 받는다. 교회 입구까지 시끄러운 소리를 내던 관광객들도 공간 안에 들어서면 어느새 소리를 죽이고 경건한 태도를 취한다.

난 종교가 없다. 하지만 핀란드에서는 교회 갈 일이 많이 생긴다. 크고 작은 음악회가 주로 교회에서 열리기 때문이다. 핀란드 사람들 대부분이 그리스도를 믿는 사람들이지만 마음속 믿음을 더 중요하게 생각한다. 교회에 가는 일은 문화적인 활동 때문에 가는 일이 많다.

바위벽 한편에는 간결하고 기능적인 옷걸이가 부착되어 있다. 예배를 볼 때면 벽면에 나타나는 숫자가 있다.
예배를 시작할 때 걸리고 끝날 때 내리는 장면을 목격했다. 평소에는 아무런 표시도 없던 곳에 예배 중간에 나타나는
숫자는 성경 구절과 성가를 부를 때 필요한 페이지를 나타내는 것이다. 사람들은 말 없이 벽면을 보며 성경책을 펼친다.

교회는 사회를 위해 봉사하며 지역 문화 활동에 적극 참여하는 곳으로 인식된다. 암석교회는 건축가 띠모 수오마라이넨Timo Suomalainen과 뚜오모 수오마라이넨Tuomo Suomalainen 형제에 의해 설계되고 1969년에 완공되었다.

교회는 주변에 중후한 모습의 1800~1900년대 초 아파트 단지들로 둘러싸여 있다. 교회 바깥에서 보기에는 거대한 바위 언덕 한가운데 커다랗고 둥근 지붕만 보인다. 암석교회의 실내 공간은 거대한 바위 언덕을 파내고 벽은 원래 자연 그대로의 바위를 거칠게 깎아 내린 정도로 마감이 되어 있다. 일부 벽면은 크고 작은 돌과 바위들을 일정하지 않은 간격으로 쌓아 올려 돌담 벽을 이루고 있다.

천장에서 새어 나오는 빛은 태양 빛이 넘어가는 각도에 따라 교회 바닥에 그림자를 드리운다. 교회 내부 천장 한가운데는 구리 판을 오려서 돌린 거대한 한 판의 바구니 같은 모양처럼 보인다.

구리 판의 가운데 원을 떠받치는 바깥 원은 유리판과 콘크리트 판이 조화를 이루며 곡선을 이루고 있다. 유리판 사이를 지나는 콘크리트 판은 교회 바닥에서 보면 직선으로 보이지만 교회 2층에서는 그 세세함이 보인다. 노출 콘크리트 판들은 바위 틈에 고정이 되고 한가운데를 향해 간격을 유지하면서 직선을 긋고 있다. 하늘에서 떨어지는 빛들은 그 직선에서 마주친 그림자를 따라 리듬을 타기도 한다.

벽을 타고 흐르는 물이 빠지도록 바닥과 벽이 맞닿는 곳에 틈새 마무리를 해 두었다.

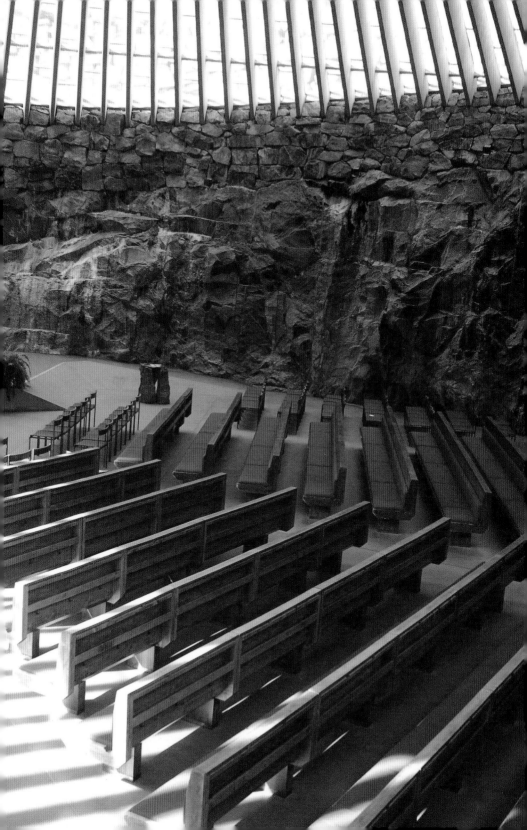

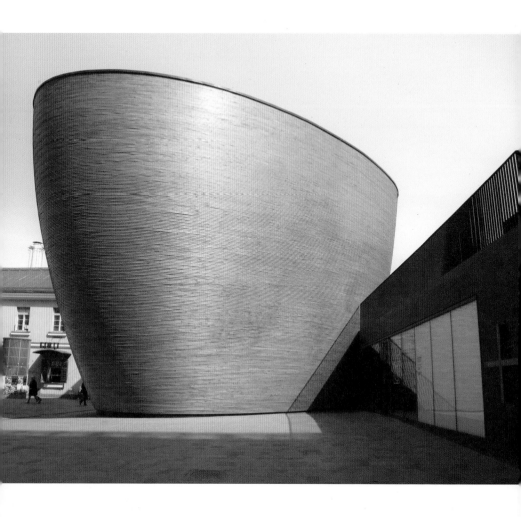

깜삐 채플Kamppi Chapel은 헬싱키에서 가장 번화한 지역에 위치해 있다. 잠시 고요한 시간을 보낼 수 있는 장소로 '침묵의 예배당Chapel of Silence'으로도 불린다.

내부와 외벽 모두 핀란드에서 생산되어 잘 가공된 나무로 지어진 건축물이다. 내부로 들어서면 숨막힐 것 같은 고요함과 평화로운 기운이 느껴진다. 천장에서 비추는 자연광선은 정제된 나뭇결을 타고 내려와 작은 촛불과 만난다. 내 자신의 숨소리조차 조심스러울 만큼 정적이 감도는 순간을 경험한다. 작은 공간에서 나무의 숨결과 빛의 소리에 압도당하는 순간 침묵 안에서 발견하는 내 자신과 마주한다.

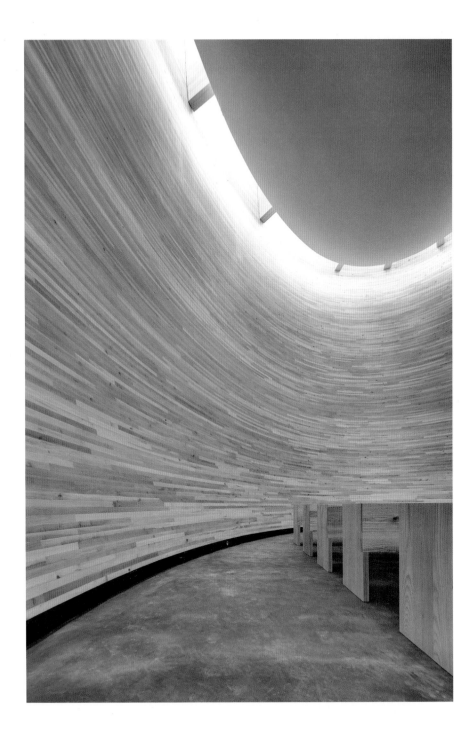

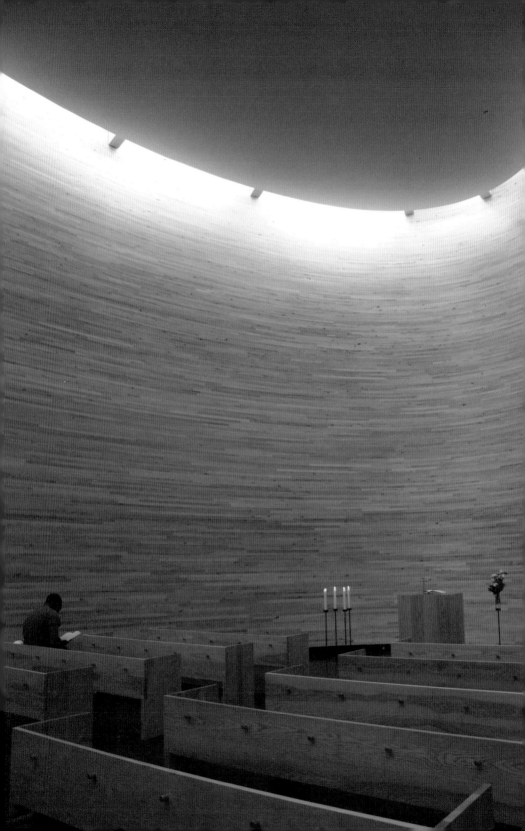

침묵 속에서 빛의 소리는 더 가깝게 들린다. 작은 촛불의 힘은 천장에서 타고 흐르는 빛과 만나 따뜻하고 평화로운 공간을 찾는 사람들에게 소리 없이 전달된다.

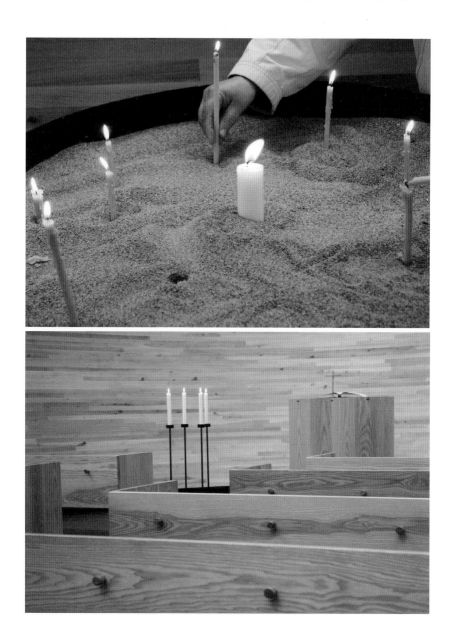

과거의 일상 속으로
On a typical day in the past
노동자 주거환경에서 발견한 디자인의 민주화
Design democracy found in the residences of the working class

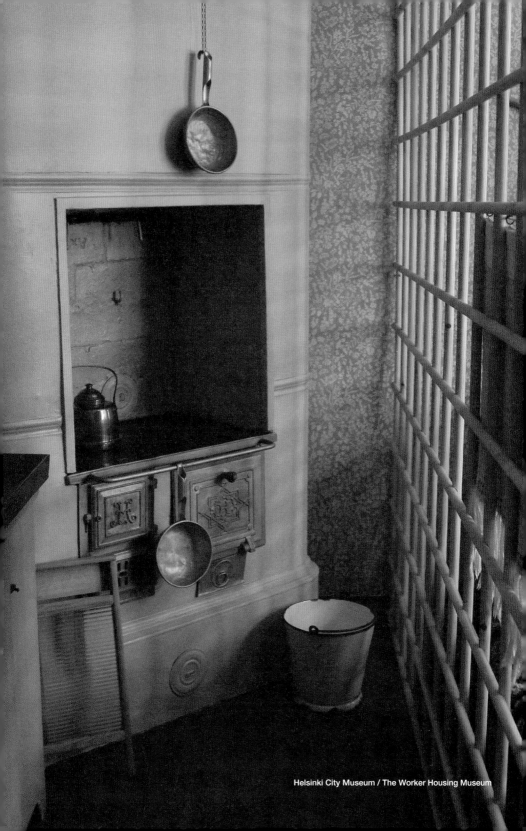

Helsinki City Museum / The Worker Housing Museum

헬싱키 시립 박물관(Helsinki City Museum) 소속의 노동자 주거 박물관(The Worker Housing Museum) 입구.

난 디자인의 본질을 일상 속에서 찾고자 하는 원칙을 가지고 있다. 어떤 특정한 사람 혹은 특정한 사물이 아닌 누구나 일반적으로 사용하는 일상적인 사물에 이미 디자인의 근원이 존재함을 발견한다. 나의 의문을 풀어 주는 사례는 한 뮤지엄에서 그리 어렵지 않게 볼 수 있었다. 헬싱키 시립 박물관Helsinki City Museum에 속하는 노동자 주거 박물관The Worker Housing Museum이 있다.

헬싱키 시에는 나무로 지어진 집들이 모여 있는 오래된 주거지로 과거 노동자 가족이 살던 곳이 있다. 현재 많지는 않지만 예전 모습의 일부만 남아 있는데, 당시 아파트 중에서 노동자 가족들이 살던 생활 흔적을 그대로 엿볼 수 있는 열 개의 집이 노동자 주거 박물관에 해당된다. 헬싱키 시에서 노동자 가족을 위해 가장 처음 지었던 열여덟 가구의 건물에서 열 개의 집을 박물관으로 지정하고 보호하고 있는 것이다.

노동자 중심의 주거단지는 오늘날 일반 사람들에게 매력 있는 동네로 변모하였고, 사람들은 당시에 지어졌던 시설에서 내부 수리만 하고 살아간다.

물론 지금 핀란드는 모든 사회 구성원에 대한 계급 차별이 없는 나라다. 부자거나 가난하거나 어떤 사회적 직위가 있거나 없거나 상관없이 동등한 존재로 살아간다. 20세기 초, 헬싱키 시가 개발 중심에 놓이면서 도시로 모여드는 노동자들을 배려하기 위한 주거단지 조성은 도시계획에 따른 것이었다.

옛날 노동자 가족들이 살던 아파트 안 마당은 공동으로 사용하였다.
지금은 당시에 심어 놓은 자작나무가 고목이 되어 그늘을 드리우고 있다.
아파트 지하에는 음식 재료와 땔감을 저장하는 창고가 마련되었다.

1850년대에 들어서면서 헬싱키 시로 모여들기 시작한 노동자 가족들의 주거환경이 열악하다는 점에 대해서 헬싱키 시는 이미 그들의 주거문제에 관심을 가지기 시작한다. 헬싱키 시는 노동자들에 대한 복지 문제와 노동자 가족이 살아갈 주거환경 개선을 위한 구체적인 계획을 세운다.

헬싱키 시는 1908~1909년 도시계획의 일환으로 다른 지역에서 이주한 노동자 가족들을 위해 아파트 단지를 짓기 시작한다. 노동자 아파트에 입주할 사람들은 헬싱키 시를 위해 오랫동안 일한 사람들과 가족이 많은 사람들에게 우선권을 부여하였다. 노동자 가족을 위한 아파트는 빠른 시간 안에 지어져야 했지만 건축가 앨버트 뉘베르그Albert Nyberg는 주거단지에 사는 노동자 가족들이 좀 더 위생적인 환경과 편리한 생활을 할 수 있도록 디자인하였다. 작은 원룸이었지만 가난한 사람들이 많았던 1900년대 초에 노동자 계급에서는 수준 높은 시설을 가진 최초의 아파트였다고 한다. 노동자 주거단지는 아르누보 스타일의 아파트 입구와 아파트 안쪽에 공동으로 사용하는 넓은 정원이 마련되어 있다. 정원 한가운데는 당시에 심은 자작나무가 지금은 고목이 되어 멋지게 그늘을 드리우고 있다.

18~25㎡ 정도밖에 되지 않는 좁은 원룸에서 생활하는 사람들을 배려해서 공동으로 사용하는 건물 안쪽 정원에는 빨래를 널어 말릴 수 있는 장소와 아이들이 안전하게 놀 수 있는 장소로 활용했다. 아파트 옆에 위치한 언덕 공터에서는 감자를 심어 자급자족할 수 있게 했다.

집집마다 벽난로가 있는 아파트 안에는 수도 파이프로 연결된 작은 부엌 시설도 갖추어져 있다. 당시에는 헬싱키 시에서 거의 최초로 실내에 수도 시설을 들이던 시기였다. 건물 지하에는 건조식 화장실과 땔나무와 음식을 저장하는 창고를 집집마다 하나씩 사용할 수 있도록 배려하였다. 수세식은 아니었지만 모든 화장실이 야외에 있던 당시에는 한 단계 높은 시설이었다. 더구나 지하 창고에 땔감 나무를 저장하고 음식을 저장하는 공간이 있어서 좁은 공간에서 여러 사람이 살아야 했던 당시로서는 높은 수준의 주거환경 디자인으로 보인다. 지하 공간으로 화장실과 창고를 마련한 덕분에 건물 안쪽에 있던 정원은 사람들이 공동으로 사용하기에 깨끗하고 넓은 공간이 되었다.

노동자를 위한 주거공간이었던 공동 정원 있는 나무집들은 현재 일반인들이 들어와 살고 있다. 이미 더 이상 노동자 계급도 없을뿐더러 당시에 지어진 나무로 만든 집들은 현대인들에게는 더욱 인기가 있는 주거지로 변했다. 1960년 이후 노동자 가족들은 기존의 주거지를 모두 떠나게 되면서 나무로 지은 주거지역이 차츰 본 모습을 잃고 사라지기 시작하였다. 1980년대에 들어서 노동자 주거지역에 대한 인식에 눈뜨게 되고 1986년 헬싱키 도시계획에 의해서 일부 노동자 주거지였던 빌딩들이 보호받기 시작했다. 핼싱키 시립 박물관은 2년간 당시 노동자 가족의 주거환경을 내부 수리한 후 1989년 오픈하였다. 내부 수리는 가능한 옛날 상태를 보존하는 것으로 손상된 부분만 복구하거나 너무 낡은 부분만 페인트를 칠하는 정도로 진행했다. 당시에 살고 있던 사람들이 직접 벽지 그림을 그리고 수공예품을 만든 소품들도 그대로 보존되어 있다.

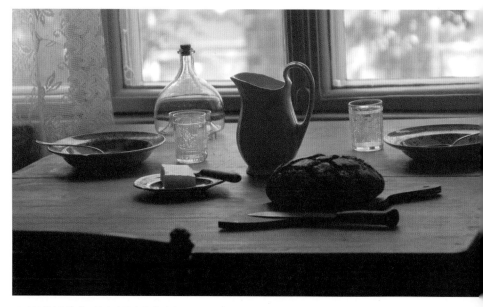

1911년 당시에 살던 노동자 가족의 식탁 차림.
The Worker Housing Museum

옛날 노동자 가족이 1910~1944년 사이에 살던 모습을 재현했거나 당시에 살던 사람들의 가족들로부터 생활용품들을 기증 받아 그대로 전시해 놓았다. 당시 주거하던 사람들은 헬싱키 시를 위해서 일했던 목수나 석공들, 일반적인 노동자들이었고, 1920~1930년대 사이에는 점차 전문 기술자들 가족이 이주해 살기 시작했다고 한다. 헬싱키 시는 전기 시설에 대한 계획을 도시 전체에 걸쳐 진행했고 수도시설과 가스 공사가 이어지면서 전문적인 공사에 참여하는 사람들과 트럭 운전사 가족들에 대한 주거 시설을 늘려갔다. 노동자들이 연금자로 대우를 받기 시작하면서 사람들은 아파트에 계속 머물게 되었다. 기술자들이 아파트에 들어와 살게 되면서 사람들은 자신의 주거환경을 스스로 개선하기 시작한 흔적도 보인다.

수도 시설과 작은 싱크대가 구비되어 있다. 작은 창문이 난 벽 코너를 이용해 만든 작은 붙박이장이 보인다.
한겨울 창문을 타고 들어오는 찬 바깥 공기를 이용하여 음식을 보관하였다.
현대 냉장고의 기능을 이미 깨달아 만든 것이다.

1911년 노동자 가족이 살던 아파트 실내 환경이다. 창가에는 재봉틀이 놓여 있다.
당시 핀란드에서 생산하고 있었던 재봉틀이다. 나무로 깎아 만든 아이의 장난감이 함께 놓여 있다.
The Worker Housing Museum

　　노동자 주거환경을 살펴보면서 난 사실 현재 디자인 뮤지엄Design Museum에서 전
시되고 있는 또 하나의 핀란드 디자인 역사 135년의 흐름을 한눈에 볼 수 있는 전시
를 떠올리게 된다. 핀란드 디자인 역사를 단순한 역사적 배경으로만 설명하고 나열
하는 전시보다는 실질적인 주거환경을 있는 그대로 보게 되는 일에 난 더 흥미를 갖
게 되었다.

　　더구나 가난한 노동자 가족이 살던 주거환경과 그들이 사용하던 생활 소품들을

보면서, 결국 당시의 부자와 가난한 사람들을 차별하던 사회적인 기준이 디자인에는 통용되지 않았다는 사실을 발견한다. 당시에는 작은 공간에서 기능적으로 사용하도록 개발되었던 소품들이다. 노동자 가족이 사용하던 아파트에도 따뜻한 벽난로가 있었다. 작은 아파트에 딸린 벽난로에는 요리를 겸해서 할 수 있는 오븐의 기능을 갖춘 특별한 벽난로를 보게 된다. 두 가지 기능을 동시에 갖춘 현명하고 유일한 디자인이라고 생각한다.

동시대에 좀 더 넓은 공간에서 살던 사람들은 장식적인 가구나 인테리어 용품들을 사용한 흔적을 보게 되지만 결국 디자인과 기능 면에서는 별 차이가 없다. 노동자 가족의 식탁 차림에서 보는 접시와 컵, 포크와 나이프 등은 역시 핀란드 디자인 브랜드의 옛날 제품 그대로다. 규모만 다를 뿐 기능 면에서 주거환경은 큰 차이를 보이지 않는다.

헬싱키 시가 시도한 노동자 주거환경을 위생적이고 기능적인 디자인으로 처음부터 사람을 배려했던 모습은 오늘날 현대 아파트 단지에서의 기능을 그대로 적용한 것이다. 현대인들이 살아가는 아파트 단지 내에는 공동으로 사용하는 어린이 놀이터와 정원이 있고 그 어떤 불필요한 도구들이 밖에 나와 있지 않다. 아파트 단지 내 지하실에 따로 공간을 마련해 놓고 있다. 분리 수거함이 있고, 큰 빨래를 널고 건조시킬 수 있는 공간들은 청결을 우선으로 한다. 분리 수거함이 건물 밖에 나와 있는 경우에도 반드시 나무 울타리를 만들어 놓고 시각적으로 불쾌감을 주지 않도록 배려한다. 아파트에 사는 사람들이 평수가 크든 적든 상관없이 공동으로 사용하는 공간은 누구나 공평하게 사용한다. 굳이 자신의 협소한 공간을 빨랫감이나 쓰레기로 채울 필요 없이 공동으로 사용하는 공간을 활용한다.

아파트 단지 어디를 둘러보아도 건물 바깥으로는 쓰레기통이나 빨래를 널어 놓은 모습은 눈에 띄지 않는다. 함께 살아가는 사람들이 공간을 위생적이고 기능적으로 나누어 쓰는 것은 주거환경에 있어서 서로 엄격한 기준과 원칙을 지키기 때문이다. 엄격한 기준과 원칙은 정부 차원에서 혹은 지방 자치제에서 사람들이 평등하게 살 권리와 의무에 대한 연구와 고민을 통해서 이루어진 것이다. 디자인에 있어서 평등하다는 의미는 살아가는 환경 자체가 민주적일 때 가능하다는 생각을 한다.

자유 안에 꽂핀 질서
Quiet order

침묵 속에 자유를 보다

Freedom and discipline

오늘은 저 멀리 보이는 작은 섬들을 탐방할 예정이다.

어느 날 문득 친구 부부가 사는 곳을 방문하기로 했다. 띠나Tiina와 베이꼬Veikko는 헬싱키에서 북쪽으로 2시간 정도 기차를 타고 가면 도착하는 땀페레Tampere에 살고 있다.

그들은 20년간 사용한 털털거리는 자동차를 타고 기차역까지 나를 마중 나왔다. 두 사람이 살고 있는 집은 도심을 지나 약 3㎞ 달려가면 닿을 수 있는, 길게 이어진 언덕 위에 자리하고 있다. 작은 마을 양옆으로는 바다 같은 호수가 펼쳐져 있다. 언덕 위에 서면 한쪽에서는 해돋이를, 다른 한쪽에서는 해 지는 모습을 볼 수 있다. 띠나 부부가 살고 있는 아름다운 작은 동네와 사람들의 일상이야 핀란드에서 쉽게 볼 수 있는 풍경의 일부이고 특별히 남다를 것 없는 생활일 수 있다. 하지만 평소에는 그냥 지나쳤던 곳이 어쩌면 책에 소개할 하나의 사례가 될 수도 있다는 생각에 오랜만에 친구를 방문한 것이다. 물론 모처럼 도시 생활을 벗어나 자연 생활을 만끽하는 휴식의 시간이 필요하기도 했다.

이 작은 마을이 책에 언급할 정도로 흥미로운 이유는 그 옛날 이 동네가 생기게 된 특별한 배경뿐만 아니라 지금 현재 핀란드의 모습과도 관련이 있다. 피스팔라Pispala라 불리는 이 동네는 약 80~100년 전에 노동자들에 의해 형성된 마을이다. 가난했던 노동자들이 손수 지은 집들과 동네 풍경 등은 아직도 당시 모습 그대로이다. 물론 지금 살고 있는 사람들은 노동자 계급이 아닌 다양한 종류의 직업을 가진 평범한 사람들이다. 현재 이 마을은 땀페레 시에서 사람들이 가장 살고 싶어 하는 동네로 꼽힌다. 한때는 사람들이 살기에 척박한 언덕진 숲이었지만 지금은 언덕 위에서 내려다보이는 아름다운 풍경뿐 아니라 이웃 사람들이 나누는 넉넉한 마음을 읽을 수 있는 곳이다.

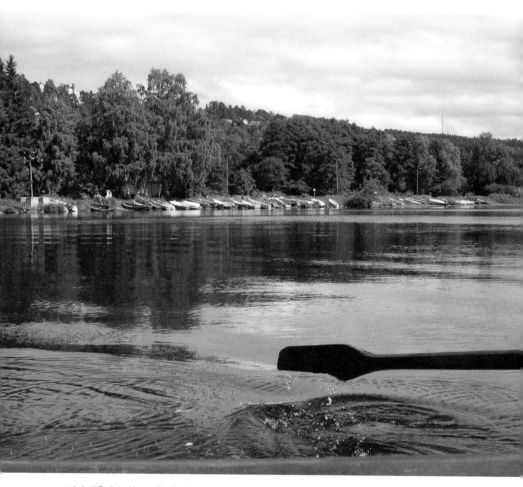

바다 같은 호수 위로 노를 젓는다. 작은 무인도에 들러 반대편으로 길게 이어진 육지를 바라보며
오랜만에 한가한 시간을 갖는다. 호수 주변에 늘어선 작은 보트들은 이곳 사람들에게
여름을 지내는 데 필요한 교통수단이다.

언덕 위 작은 마을 양옆으로 바다 같은 호수가 넓게 펼쳐져 있다.
마을 한쪽으로 어둠이 밀려올 무렵 다른 한쪽에서는 태양이 지는 모습을 볼 수 있다.

노동자들이 각자의 안목과 기술로 지은 실용적인 집들은 이웃과 서로 어우러져 있다.
마을 입구엔 작은 꽃집도 보인다. 꽃집 화분들은 주인이 지키지 않아도 필요한 사람들이
대문 앞 창구에 꽃 화분 값을 지불하고 가져간다. 동네 한 바퀴를 돌며 여러 집들을 기웃거렸다.
처음에 눈에 뜨이지 않던 작은 개성 있는 디테일이 곳곳에서 발견된다.

수다는 잠시 뒤로 미루고 점심 준비를 먼저 하기로 했다. 오랜만에 찾은 손님을 위해 베이꼬는 호수에서 잡은 생선을 굽는다고 했다. 난 띠나를 따라 그녀가 가꾼다는 텃밭으로 내려갔다. 언덕에서 약 100m를 내려오자 호숫가 근처에 작은 텃밭들이 보인다. 우리가 먹을 샐러드의 재료를 가게에서 사지 않고 그녀의 텃밭에서 바로 준비했다.

아, 난 이 맛에 도시를 잠시 벗어난 거였다.

텃밭 주변에는 이웃들이 각자의 텃밭을 돌보고 있다. 1년 동안 30유로만 내면 시에서 모두 공평하게 1ha씩 배분 받을 수 있다고 했다.

경계가 없어 보이는 텃밭이지만 유난히 잡풀들이 우거지고 들꽃들이 엉켜 있는 일부분이 이웃과의 경계선임을 알게 되었다. 경계를 그을 일도 없어 보이는 이웃끼리의 너그러움이 보인다. 멋대로 자란 풀들이지만 일부러 다 뽑아 버리지는 않는다. 이곳 사람들은 자신이 가꾸는 채소가 자라는 곳에서 먹을 양만큼만 거두며 더는 욕심을 내지 않는다. 여기저기 텃밭에 나온 사람들이 서로 인사를 주고받는다. 도심에서는 볼 수 없는 훈훈한 이야기들이 오간다. 바로 옆 텃밭에 놓인 토마토 덩굴 한 그루에는 먹음직한 방울 토마토가 주렁주렁 달려 있다. 그동안 3kg 정도 땄는데도 계속 열매가 열린다면서 미소 짓는 주인의 말에 다시 토마토 덩굴을 보니, 거기에 그녀의 행복이 더 크게 달려 있는 듯했다.

텃밭은 마치 아이들의 놀이 공간처럼도 보였다. 일정한 경계선이 있는 것도 아니고 채소들은 비뚤비뚤, 줄도 맞추지 않고 자라 있다. 어떤 곳은 감자, 상추, 파 등이 겹쳐서 자라고 있다. 텃밭을 손질하던 한 이웃은 상추 씨앗을 뿌린 곳에서 씨도 심지 않았던 감자 두 그루가 자라나 올해도 작은 텃밭 한가운데를 점령했다며 미소 짓는다. 여기저기서 그렇게 처음 계획대로 뿌린 씨앗이 아닌 다른 채소들이 함께 섞여 나오는 바람에 텃밭은 잡동사니가 되어 버렸지만 사람들은 그 자연스러운 현상을 더욱 즐기는 듯하다. 사람들은 밭 한가운데 채소 근처에서 자란 풀들만 뽑아낸다. 여름에만 불쑥 자라 뒤엉키는 풀들에게도 생명의 자유를 허락한다.

욕심 내지 않고 먹을 만큼만 수확하는 텃밭에는 풍성함과 이웃의 넉넉함이 함께한다.
한편에서는 멋대로 자란 풀과 들꽃들이 뒤엉켜 그들만의 자유를 만끽하고 있다.

텃밭에서 쓰는 연장들이 가지런히 한곳에 모여 있다. 주인이 따로 있어 보이지는 않는다.
이 연장들은 여름 한철 이웃의 손을 타며 소중히 쓰이고, 쓰이고 난 뒤에는 변함없이 그 자리에 놓인다.

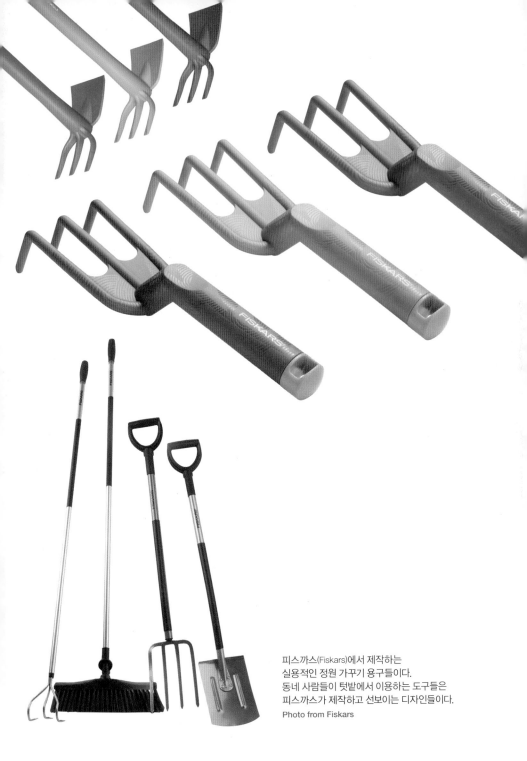

피스까스(Fiskars)에서 제작하는
실용적인 정원 가꾸기 용구들이다.
동네 사람들이 텃밭에서 이용하는 도구들은
피스까스가 제작하고 선보이는 디자인들이다.
Photo from Fiskars

점심 식탁은 텃밭에서 바로 따온 싱싱한 푸른 채소와 연어 그리고 오븐에서 갓 구운 감자와 파프리카 등으로 진수성찬이었다. 보통 핀란드 사람들은 간단한 식사를 한다. 주된 음식 하나에 샐러드 하나면 한 끼 식사로 충분하다. 사전에 식사할 사람이 몇 명인지 반드시 확인하는 습관을 들여, 불필요하게 음식을 남기는 일이 없도록 한다. 식사 전 베이꼬는 작년에 정원에서 수확한 사과로 만든 주스를 내왔다. 그러고 보니 정원 한가운데 사과나무 한 그루에 사과가 주렁주렁 달려 있었다. 이들이 키우는 사과는 아주 볼품없이 작지만 여름 햇빛을 고스란히 받고 자라 제 몫을 하게 될 열매의 맛을 모두 신뢰한다. 자연에서 멋대로 자라는 사과는 때로 벌레도 먹고 새도 먹고 사람이 함께 나누는 열매가 된다.

텃밭에서 바로 따온 싱싱한 샐러드 재료며 오븐에서 바로 구운
감자, 가지, 파프리카로 정원 식탁은 풍성해졌다.

베이꼬와 띠나는 이 작은 사과나무 한 그루가 있는 집에 이사 온 지 20여 년이 지났고 이들이 이 동네에 살기 시작한 지 30여 년이 다 되어간다. 지금 살고 있는 집과 이웃집들은 이미 지어진 지 70~80년이 훌쩍 지났다. 노동자들이 이 동네로 이주해서 집을 짓기 시작했을 때 땀페레 시에 많은 공장이 있었고 일하는 노동자들이 살 새로운 생활 주거지가 필요했다. 당시에 노동자들은 아주 열악한 환경에서 살고 있었다. 지금도 땀페레 시에 있는 아주 작은 박물관 아무리Amuri Museum of workers housing에서 그 당시 상황들을 직접 확인할 수 있다. 그 옛날 노동자들이 살던 집과 내부 공간, 그리고 당시 가족들이 쓰던 가구 등이 고스란히 남겨져 있는 곳이다. 지금은 한 가족 정도가 사용할 만한 집 한 채에서 당시에는 다섯 가족 정도가 부엌 하나를 나누어 쓰며 지냈던 모습이 그대로 남겨져 있다. 전혀 다른 생활을 영위하게 된 건 산업 사회로 접어들 무렵으로, 그다지 오래되지 않은 일이라는 사실을 떠올리며 박물관을 돌아보았다. 시에서는 역사적 사실을 그대로 전하기 위해 이 작은 박물관을 일반인들에게 그대로 개방하고 있다. 박물관에서 보여지는 것처럼 작고 협소한 작은 아파트에 살던 노동자들이 도시에서 벗어나 언덕진 숲속을 찾아, 하나 둘 집을 짓기 시작했을 어려운 시절이 눈앞에 그려진다.

당시에 땀페레 시는 노동자들이 적어도 자유롭게 언덕 위에 터를 잡고 집 짓는 일을 허락하였다고 한다. 그리고 그 언덕 위 숲속에 짓는 집들에 대한 어떤 규제도 하지 않았다고 한다. 당시에는 어떠한 행정적인 협조나 건축가의 도움도 없었다. 가난한 노동자들이 가진 것은 기술과 노동력뿐이었다. 집 짓는 일은 모두 노동자 스스로 해결하였고 일터에서 돌아온 후나 주말을 이용해 아주 조금씩 집을 짓기 시작했다. 어떤 사람은 방 하나를 지어 놓고, 몇 달 후 혹은 몇 년이 지나 또 다른 방을 지어가며 집을 완성했다고 한다. 마을을 돌아보면 아무리 관찰해도 사람들이 제멋대로 집을 지은 흔적은 찾을 수 없다. 그렇다고 집들이 아주 똑같은 것은 아니지만, 비슷한 형태의 집들이 이웃하고 있는 모습이 자연스럽게 어우러져 아주 세밀한 계획에 의해 지어진 것처럼 질서를 이루고 있다.

사실 언덕 위 이 아름다운 마을을 오르기 전에 아무리Amuri 박물관에 들러 옛날 노동자들의 생활 모습을 살필 기회가 없었다면, 아마 지금 이 언덕 위에서 보이는 아름다운 풍경 속에 숨겨진 역사가 있다는 사실을 알아차리기 어려웠을 것이다.

마을의 언덕을 오르내리는 계단은 모두 나무로 만들어져 있다. 경사진 언덕에 의지한 집들은 시멘트나 돌로 기초 공사를 하고 그 위에 나무 재료를 사용해서 지어졌다. 대부분의 집들은 핀란드 전통 양식과 같이, 화려하지 않고 단순하며 실용적이다. 직접 나무를 깎고 다듬어 만든 창틀과 집 구조물 곳곳에서 개개인의 목공 솜씨를 엿볼 수 있다.

이 마을은 최근 몇 년 사이 새로 지은 집들을 제외하고 모든 환경이 당시의 모습 그대로 보존되어 있다. 약 25년 전 이곳에 들어와 살기 시작한 베이꼬는 당시 학생이었다. 저렴한 곳을 찾아 이 마을에 다른 친구들과 한 건물을 얻어 함께 생활하기 시작할 무렵, 이 마을 주민들이 서서히 바뀌기 시작하던 때였다고 한다. 산업 사회가 되면서 노동자들의 계급이 더 이상 존재하지 않게 되었고 공장들도 문을 닫기 시작하면서 마을에도 변화가 일기 시작했던 것이다. 그렇지만 도시의 엄격한 규율에 따라 아름다운 자연에 머물던 집들은 돈의 가치로는 환산될 수 없었다고 한다. 따라서 가난한 학생들과 젊은이들이 들어와 살기에는 최상의 터전이었고, 자연스럽게 세대 교체가 이루어지기 시작한 것이다. 지금은 그 어떤 곳보다 땀페레 시에서 가장 살기 좋은 곳인 이 마을은 많은 사람들이 살고 싶어 하는 모든 주거환경을 갖추고 있다.

오래전 이주 노동자들이 손수 지은 집들이다.
나무 계단으로 이어진 언덕 길은 자연환경을 배려해 만들어졌다.
오늘날 주인은 바뀌었지만 그곳에서 살아가는 사람들은
처음 집이 만들어졌을 때의 환경을 그대로 유지하고 있다.

마을에 대한 이야기를 들은 후 우리는 산책을 나가기로 했다. 난 마을 언덕길을 구불구불 오르고 내리면서 옛 사람들에 대한 존경심이 더욱 우러나왔다. 집 하나하나뿐 아니라 이웃과 조화를 이루며 형성된 마을은 인간적이며 소박하고 겸손한 모습을 띠고 있다. 어떤 집도 따로 튀거나 욕심을 부렸다는 느낌이 없다. 그 옛날 그 어떤 전문가의 도움 없이 노동자들 스스로 만들어 놓은 삶의 터전이 오늘날까지 아름다운 풍경 속에 고스란히 남아 있는 모습을 본다. 물론 최근 들어 몇 개의 평수 큰 집들이 사이사이 들어서기는 했지만 모두 주변 환경을 고려해 지어졌고 기존에 지은 집의 색감이나 재료, 형태에서 크게 벗어나지 않았다.

최근에 베이꼬는 다른 사람들처럼 집 내부를 하나하나 고쳐가는 중이다. 처음 지어질 당시에 썼던 오래되고 낡은 자재들을 교체하거나 집 내부 구조 일부를 바꾸는 일이다. 몇 년이 걸릴지 모르지만 조금씩 여름에만 진행하고 있다. 대부분의 집들이 오래되었지만 사람들은 겉모습을 변형하거나 바꾸기보다는 내부 구조를 보다 실용적으로 고쳐간다.

가진 것 하나 없이 가난했던 사람들은 그들의 보금자리를 마련하기 위해 언덕 위 텅 빈 숲속 공간을 선택하였다. 그리고 시의 허락을 받아 빈 공간을 사용할 권리를 얻었다. 노동자들이 열악한 환경 속에서 손수 지은 집들은 오늘날까지 자연스럽게 주위 환경과 어우러져 아름다운 마을 풍경을 이루고 있다.

노동으로 어려웠던 생활을 빛나는 희망으로 승화시킨 당시 사람들을 상상한다. 자연과 벗하며 노동의 대가를 스스로 확인하며 살아갔던 그들의 안목과 이들에게 자유로운 공간을 허락한 사람들과의 관계를 생각한다. 그 자유 안에서 꽃피운 어떤 질서는 지금, 다음 세대로 이어지고 있다. 인간의 질서는 자유 안에서 스스로 꽃핀다는 사실에 눈뜨는 시간이다.

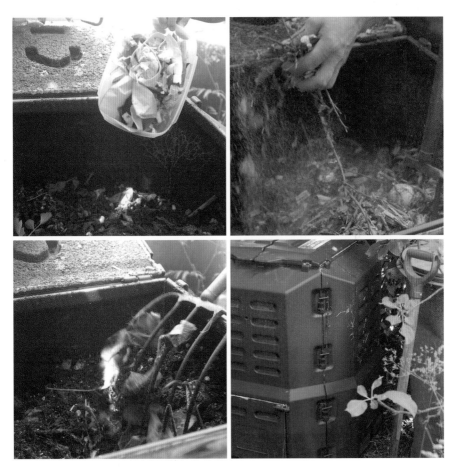

이웃하며 살아가는 사람들이 지키는 또 하나의 질서가 있다.
베이꼬는 음식 찌꺼기를 모아 자연으로 돌려보내는 일을 실천한다. 정원 한구석에는
음식 찌꺼기나 자연으로 돌아갈 쓰레기를 모아두는 커다란 통이 준비되어 있다.
음식 찌꺼기를 통에 넣을 때 습기를 없애기 위해서는 마른 나뭇잎들을 함께 넣어
잘 섞어 놓는 것이 중요하다고 한다. 베이꼬는 사과나무 아래 그늘진 곳에 덮어 둔
숙성된 토양을 직접 손으로 퍼 올리며 보여준다.

3

The Finns and Their Design Philosophy

핀란드 사람,
그리고
디자인 철학

백야
The midnight sun

자연은 만인에게 공평하다

Nature favors no one

Photo from Marimekko

Hyvää Juhannusta!(휴바 유한누스따!)

6월 중순경이 되면 사람들 입에서 쏟아지는 말이다. 그리고 그 얼굴과 바쁜 움직임 속에는 흥분과 기쁨이 숨겨져 있다. 대부분 긴 휴가가 시작되는 시점인지라 오랫동안 비워 둘 자리를 정돈하느라 분주한 모습들이다. 핀란드 사람들에게 여름 휴가 계획은 아마 그 어떤 큰 일이 닥쳐도 결코 변함이 없을 것이다.

여름은 핀란드 사람들에게 큰 의미를 갖는 계절이다. 사람들은 어둡고 긴 겨울을 지내면서 여름의 태양과 그 빛 에너지를 마음속으로 간절히 기다린다. 혹한의 추위를 견딜 수 있는 것도 곧 다시 불어올 여름의 신선함이 있기 때문이다. 여름은 그렇게 사람들에게 활기를 되찾아준다. 여름 해를 맞이하면서 사람들은 겨울에 보았던 우울한 모습과는 전혀 다른 모습이 되어 버린다.

짧은 여름에 긴 해를 만끽하는 것은 곧 다시 찾아올 긴 겨울을 견딜 에너지를 축적하는 시간이기도 하다. 그것은 길고 추운 어둠의 시간을 지낸 사람들만이 느낄 수 있는 환희일 것이다. 어두운 침묵 속에 숨겨져 있던 축복과 같은 자연의 바른 이치를 경험하면서 그래도 세상은 공평하다는 생각을 한다. 길고 지루한 어둠과 짧지만 강렬하게 빛나는 태양이 공존하는 너그러운 자연의 이치를 보게 되기 때문이다. 짧은 여름은 그렇게 긴 하루를 이어간다.

한동안 내버려 두었던 여름 집 정원에는 풀들이 무성하게 자라 있다.
사람들은 한동안 도시를 잊은 채 잔디를 깎고, 정원을 돌본다.
작은 텃밭을 일구고, 집수리를 하며 오랜만에 흙 만지는 생활을 즐긴다.

아! 여름 냄새!

감정을 좀처럼 드러내지 않는 핀란드 사람들이 여름 향기에 취해 내뱉는 말이다. 도시에서는 감지할 수 없는 여름 향기가 사람들을 감성으로 물들이는 계절이다. 사람들은 한여름이 되면 모두들 숲으로, 물가로 향한다. 그 한적한 곳에 나무로 지은 여름 집들은 숲으로 둘러싸여 있고 호수가 바라다 보이거나 작은 섬들로 이어진 바닷가에 위치해 있다.

대부분 여름 집에 가면 전기시설도 없이 문명과는 동떨어진 원시적인 생활을 한다. 평소에는 고도로 발달한 기술과 기계에 의존해 생활하지만 그 단절된 도시 생활도 숲속 생활에서는 불편한 일이 아니다. 휴가철에는 서로 전화하는 일도 자제한다. 바쁘게 울려대던 휴대전화를 꺼 놓고 누구에게 방해되거나 방해 받지 않는다.

한동안 전념했던 일에서 완전히 벗어나 비움의 시간을 갖는다. 많은 사람들이 여름 집 생활을 기다리는 이유는 손작업과 노동의 시간을 즐길 수 있기 때문이다. 이렇게 자연에서 노동과 휴식의 기쁨을 만끽하기 위해 사람들은 여름 집을 향한다.

여름 휴가 동안 찬란한 햇빛을 즐기는 숲속 생활에서 빼놓지 않는 일이 있다. 다시 다가올 어둡고 추운 겨울을 대비하는 일이다. 대부분의 사람들은 야외에서 사용되는 각종 도구를 다루게 될 기대감으로 여름 휴가를 숲속 여름 집에서 보낸다. 도끼로 장작 패는 일은 사람들이 오랫동안 생활로 이어온 방식이다. 여전히 이어가는 노동 현장에서 도구는 더욱 안전하고 우수한 기능으로 발전되어간다.

정원에서 누구나 손쉽게 사용하는 도구들이다. 피스까스(Fiskars)는 오랜지 색
손잡이가 상징적인 가위로 잘 알려진 브랜드다. 정원에서 필요한 다양한 도구들은
정원 가꾸는 일을 좋아하는 사람들에게 사용되는 일상의 도구다.
Photo from Fiskars

어느 여름날. 한 친구의 여름 집에서 시간을 보낸 적이 있다. 손자, 손녀부터 할아버지, 할머니까지 대가족이 함께 모여 지냈던 시간. 아직도 생생한 그 기억 속에는 사우나에서 뛰쳐나와 호수에 뛰어들며 첨벙대던 아이들의 소리가 메아리쳐 들리는 듯하다.

온통 숲으로 쌓인 한적한 호숫가에서 대식구가 전기 시설도 없이 여름 휴가를 보내고 있었다. 대를 물려 지내는 여름 집은 할아버지가 아직 미완성으로 남겨 둔 별채를 아버지가 이어 짓고 있었다. 한동안 내버려 두었던 집 주변은 온통 멋대로 자란 풀숲으로 변해 있었고 겨울 내내 비워 두었던 집안 구석구석 손봐야 할 곳들이 많았다. 아이들은 별다른 이야기가 없어도 어른들이 하는 일을 따라 익숙하게 움직인다. 마실 음료수는 그늘진 물 속에 담가 둔다. 집 뒤 그늘진 곳에 흙을 파내고 돌로 쌓아 만든 작은 구덩이는 얼마간 음식 재료를 보관하는 저장 창고로 쓰인다. 음식 쓰레기는 가능한 남기지 않지만 과일 껍질 같은 것들은 자연스럽게 작은 동물들의 먹이로 나누게 되고 쓰레기는 벽난로에서 모두 태운다. 이처럼 어떤 작은 조각들도 자연에 해를 주지 않으려는 생활이 몸에 배어 있다.

화장실은 재래식으로 별채처럼 떨어져 있는데, 나무 판으로 잘 짜맞춘 좌식 변기로, 볼일이 끝난 후 톱밥을 끼얹도록 되어 있다. 톱밥 향으로 가득한 화장실 안에서는 작은 창을 통해 숲이 보인다. 화장실도 할아버지가 직접 톱질을 하고 식구들이 도와서 만든 것이다. 아이들은 화장실 정돈을 스스로 도맡아서 한다고 했다. 톱밥이 부족할 때쯤 바퀴 달린 운반기로 직접 톱밥을 나르기도 한다. 숲에 있는 여름 집 화장실들은 대개 재래식이다. 재래식 화장실은 전통적인 방식으로 나무를 이용해서 짓는데, 자연과 함께 살아가는 사람들의 지혜가 담겨 있다.

숲속 생활을 위해 사람들은 외부에서 최대한 물건을 운반해 오지 않는다. 숲속 생활에서는 최소한의 불편을 감수하며 주변 환경을 변형시키지 않으려 한다. 기능적으로 필요한 가구와 소품들은 나무나 재활용 재료를 이용하여 직접 제작하여 사용한다. 여름 집에서만 사용하는 도구는 늘 같은 자리에 있다. 아이들은 어른들이 공구 다루는 모습을 지켜보며 자연스럽게 배우며 연습의 기회가 주어진다. 할아버지의 여름 집 도구들은 손자가 그렇게 대를 물려 사용하게 된다.

아이들이 할아버지가 식수를 뜨러가자 물통을 들고 따라 나선다. 식수는 집과 거리가 좀 떨어진 곳에 깊숙하게 우물같이 파 놓았다고 했다. 지난해 할아버지가 파 놓으신 것인데, 그전까지는 호숫물을 가라앉히고 끓여서 사용했다고 한다. 아이들과 식수를 뜨러 가는 길에 산책 삼아 따라나섰다. 오가는 숲길에서 할아버지는 아이들에게 숲속 열매며 작은 나무 이름 등을 알려 주신다. 아이들은 그 작은 풀들이며 열매들에게 각기 다르게 붙여진 이름을 알아가는 즐거움에 빠져 있다. 할아버지는 손자 손녀에게 교과서가 아닌 살아 있는 자연 그대로를 볼 수 있도록 가르치고 계시는 것이다. 다정한 할아버지 이야기를 통해서 익히는 생활의 지혜와 경험은 그렇게 손자 손녀를 통해서 자연스럽게 다음 세대에게 전달된다는 이야기를 실감하게 되었다.

핀란드 사람들이 여름 휴가 동안 아이와 어른이 같은 장소에서 함께 시간을 나누려고 하는 이유 중 하나다. 사람들은 학교 교육이 전부가 아니라고 믿는다. 교과서에서 다하지 못하는 공부가 숲속 생활에서 자연스럽게 이루어지고 그들만의 전통과 정신적 문화를 이어 간다고 믿는다.

난 그때 아이와 어른이 함께 지낸 숲속 생활에서 왜 핀란드 사람들이 여름 집에서 지내는지 깊이 경험할 수 있었다. 그리고 숲속 생활이 원시적이라 해도 불편 없이 살아갈 수 있는 지혜를 배울 수 있는 시간이었다. 한여름의 태양 빛이 이곳 사람들에게는 어둠을 침묵해 온 대가로 주어지는 축복의 순간인 것이다.

여름 집에서 생활하는 동안 필요한 가구나 소품은 최대한 주변에서 해결한다. 자연환경을 원형으로 보존하려는 사람들 마음이 담겨 있다.

멋대로 자란 풀들도 디자인의 풍성한 소재가 된다.
Photo from Marimekko

여름 집에서 지내는 동안 아이들은 가까운 섬 주변을 돌며 지형을 익히고 카약 타는 방법도 익힌다. 호수가 많고 바닷가로 둘러싸인 환경에 적응하기 위해 수영을 배우고 배를 타고 물길을 따라 탐험을 해보는 일도 여름 휴가의 중요한 일과다. 사람들은 아이들에게 스스로 자연 생활을 경험하면서 오랫동안 지켜온 원형의 자연을 보존하려는 생각을 자연스럽게 전한다.

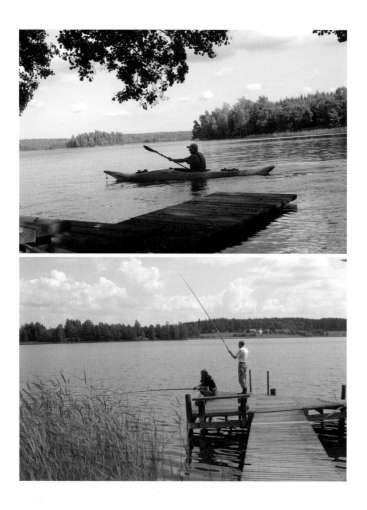

아이들이 탐험을 즐기는 동안 할머니는 파이를 굽는다. 자연에서의 식탁 차림은 간단하지만 늘 정갈하다. 접시와 커피 잔, 물 잔 등 일회용을 쓰는 법이 없다. 언제 어디서든 식탁 차림에서는 예의를 갖춘다. 일관된 수준의 식탁 차림은 화려하거나 과하지 않은 생활태도를 보인다. 일상 속 디자인 실천은 식탁 차림에서 나타난다.

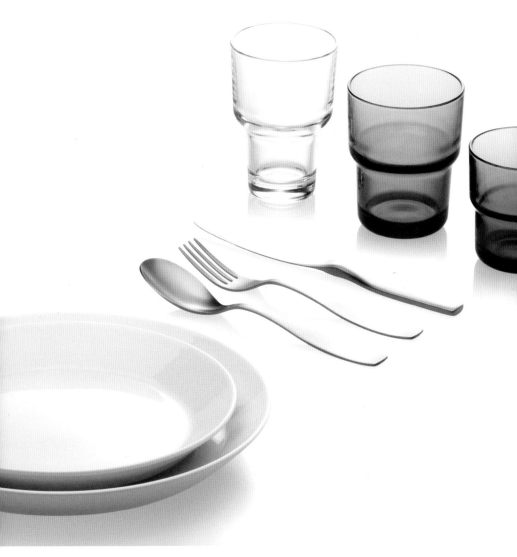

사람들은 어디에서 식사를 하든 바른 테이블 세팅을 한다. 작은 케이크 조각을 나누어 먹을 때도 접시를 사용한다. 어른들은 아이들이 어릴 때부터 테이블 앞에서 올바른 식습관을 갖도록 가르친다. 평소의 식습관에서 디자인의 일상화가 이어진다.

 Photo from littala

자연이 실내 도시 환경에 적용된다. 시골 숲속 생활을 경험하지 않으면
생각할 수 없는 디자인이다. 디자이너는 그렇게 숲속 생활에서 디자인 영감을 얻는다.
Photo from Marimekko

1

2

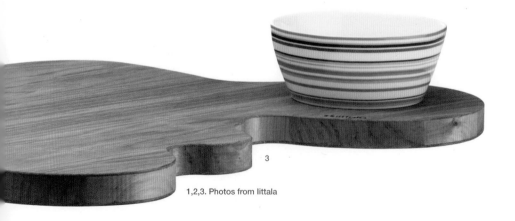

3

1,2,3. Photos from Iittala

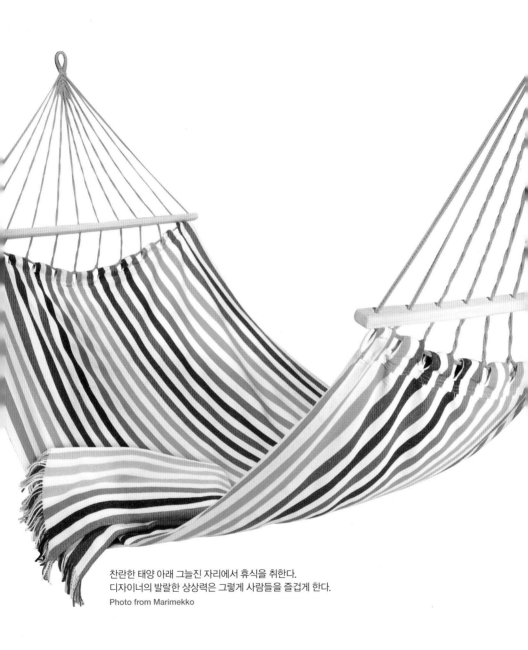

찬란한 태양 아래 그늘진 자리에서 휴식을 취한다.
디자이너의 발랄한 상상력은 그렇게 사람들을 즐겁게 한다.
Photo from Marimekko

여름에 경험했던 풍성한 숲 에너지를 느낀다. 디자이너가 직접 그 깊은 숲 에너지를 경험하지 않고서는 갖추지 못할 깊이를 엿보게 된다. 디자인의 근원은 자연 안에 더욱 풍부하게 존재한다는 사실을 인식하면서.

Photo from Marimekko

핀란드 사우나
Finnish sauna

사우나 없이 살 수 없는 이유
Why the Finns cannot live without sauna

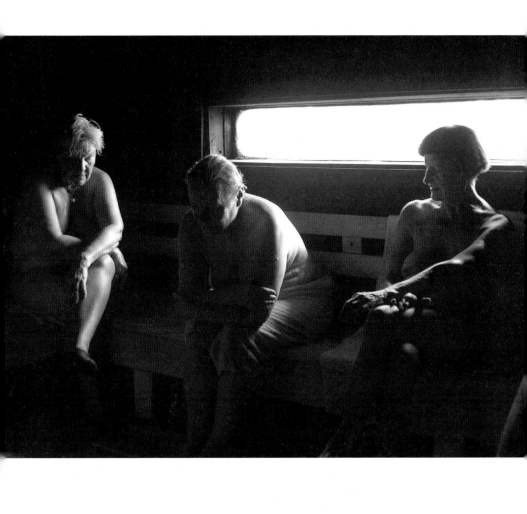

핀란드 사람과 사우나. 이 두 개의 단어를 떼어 놓고 이야기할 수 있을까?

사우나에 대한 언급 없이 핀란드 사람을 이야기할 수 없고 사우나 없이 핀란드란 나라가 존재할 수 없을 것이란 말은 핀란드 사람 스스로 하는 이야기다. 핀란드 사람들이 있는 곳이면 사우나는 어디에든 있다. 여름 집은 물론, 일반 가정, 회사, 클럽, 호텔, 군 부대, 심지어 크고 작은 배 위에서도 사우나는 어떤 형태로든 존재한다. 사람들은 환경에 따라 다양한 형태의 사우나를 가까이 두고 사용한다.

핀란드 인구는 현재 약 5백만이 조금 넘는다. 사우나의 수는 거의 2백만 개가 된다고 한다. 보통 핀란드 사람들은 평균 일주일에 한 번 정기적으로 사우나를 한다는 통계가 있지만, 그중에는 거의 매일 혹은 일주일에 두세 번 사우나에 간다는 사람들도 있다. 사람들은 계절에 상관없이 언제든 사우나를 즐기지만 겨울보다는 여름에 더욱 빈번하게 사용한다. 사람들은 보통 사우나 가는 날을 주말로 잡는데, 휴가를 지내는 여름 집에서는 거의 매일 사우나를 한다.

도심에 있는 오래된 아파트 건물 지하에도 사우나가 있어, 요일을 정해서 돌아가며 사우나를 하거나 대중 사우나를 이용하기도 한다. 지금 현대식으로 짓는 아파트에는 평수가 작더라도 샤워실 옆에 사우나가 있다. 도시 생활에서 작은 사우나일지라도 자기만의 사우나가 없는 것보다 낫다고 생각하는 사람들이다.

대중 사우나는 옛날 가난했던 시절, 샤워 시설을 미처 갖추지 못한 사람들이 정기적으로 몸을 청결하게 하던 장소로, 도심의 주거단지 내 곳곳에 있었다. 그리고 사우나는 옛날 사람들이 아이를 낳고, 질병을 치료하던 장소였으며, 때론 오래 저장할 고기들을 말리는 곳으로도 사용하였다고 한다.

사우나에서 필수적인 도구 중 하나.
달구어진 돌 위에 물을 뿌릴 때 쓰인다.

사우나 안에서 내다보이는 풍경이다. 대부분의 사우나에는
사우나를 하면서 자연을 바라볼 수 있는 작은 창이 나 있다.

　　현대 주거환경이 달라져 개인적인 샤워 시설과 개인 사우나를 갖게 되면서 대
중 사우나는 대부분 없어졌지만 헬싱키 시내에서는 아직도 대중 사우나가 몇 개 남
아 있다. 그중에서도 예전에 노동자들의 주거 단지였던 '깔리오Kalio'라 불리는 지역에
있는 대중 사우나는 사람들이 사우나 중 으뜸으로 꼽는 곳 중 하나다. 옛날에는 주변
에 사는 노동자 가족들 혹은 외부 지역에서 오는 사람들이 동등하게 사용하던 사우나
였다고 한다. 오늘날 남아 있는 몇 개 안 되는 대중 사우나 중 하나로 여전히 사람들의
향수를 불러 일으키는 곳이다. 이제 사우나는 단지 몸을 씻고 더운 공기를 쐬기 위한
과거의 기능과는 달리 핀란드 사람들이 이어 가려는 정신적인 문화라고 할 수 있다.
　　사우나의 무엇이 그토록 매력적인가? 모든 핀란드 사람들에게 일상화된 사우나
의 비밀은 어디에 있는 것일까? 사우나는 사실 직접 경험하지 않고서는 어떤 말로도
그 분위기와 기분을 표현하기 어려울 것이다.

　사우나는 일반적으로 사람들이 정신을 다스리는 공간이라고도 한다. 단순히 열기를 흡수하고 식히기 위해 육체들이 오가는 장소가 아니라 스스로를 통제하기 위한 심오한 수행자의 공간이라고도 이야기한다.

　사우나는 개인적인 공간이기도 하지만 사회에서 인간관계를 이어가는 곳이기도 하다. 사업상 혹은 어떤 중요한 정치적인 사안을 결정할 때 사용하는 공간이라고 한다. 사회적 지위나 신분에 대한 차별을 두지 않는 핀란드 사람들은 사우나에서 더욱 평등하다. 회사 간부와 직원들이 격의 없이 친목을 쌓는 장소가 되기도 한다. 유명한 핀란드와 러시아 간의 겨울전쟁에서도 군인들에게 사우나가 없었다면 전쟁에서 이길 수 없었을 것이라고 말할 정도로 사우나는 핀란드 사람들에게 어떤 비밀과도 같은 에너지의 근원을 보게 된다.

사우나에는 여러 종류가 있다. 사람들은 그중 스모크 사우나Smoke sauna를 단연 으뜸으로 꼽는다. 사우나의 시초인 동시에 가장 오래된 것으로서, 현재 전국적으로 몇 개 안 남아 있거나 그 흔적들만 남아 있다. 현대인들이 학자들의 고증을 통해서 입증된 스모크 사우나를 새로 짓기도 하지만 경제적으로 값비싼 노력이 들기 때문에 쉽지 않은 일이다. 따라서 자연 한가운데 위치한 여름 집에서는 나무로 불을 떼는 사우나와 현대 도시 생활에서 많이 이용하는 전기 사우나 등이 일반적이다.

사우나의 유래는 정확하게 그 시기를 알 수 없지만 약 6,000년 전 석기시대를 거슬러 올라가 동굴을 파고 생활하던 시기로 추정하고 있다. 쌓아 올린 돌더미 아래 불을 피워 돌을 달구어 추위를 피하던 생활 방식에서 사우나의 본질이 이어져왔다고 전한다. 핀란드의 생활 방식을 살펴볼 수 있는 국립박물관 야외 전시장에서는 실제로 오래된 스모크 사우나의 자취를 생생하게 볼 수 있다. 석기시대를 지나 나무를 이용해서 집을 짓고 살기 시작하면서 방 한가운데 돌을 쌓고 불을 지피며 살았던 흔적이 있다.

그 통나무 집 방 한가운데 돌을 차곡차곡 쌓아 올리고 아래에서 불을 지피면 돌이 뜨겁게 달구어지면서 벽난로 같은 역할을 한다. 굴뚝이 달린 벽난로가 없던 시절이라 난로에 불을 피워서 발생하는 연기들은 통나무 집 안에 그을음으로 남게 되지만, 유일한 주거 형태로 살아가던 시절의 모습이다. 불을 지피고 난 후 가득 찬 가스와 연기는 실제로 약 1m 정도에 머물게 된다고 한다. 그래서 당시의 통나무 집 약 1m 되는 곳에는 공기 구멍들이 뚫려 있어 가스를 밖으로 배출한 흔적들이 있다. 그 위로는 깨끗한 공기가 남게 되는데, 사람들은 다락방 같은 나무 마루를 깔고 잠자리를 마련하고 생활했다.

이렇듯 사람들은 그 생활 환경 자체가 이미 사우나의 근원이 되었고, 차츰 사우나의 실질적인 기능으로 발전해 나가며 생활했던 것이다. 결국 옛날 농경 사회에서는 사우나 안에서 생활도 했다는 이야기다. 그 후 사우나의 형태는 옛날 선조들의 생활 방식이 이어져 현대 생활까지 자연스럽게 발전시켜 왔다는 게 사람들의 근거 있는 설명이다. 차츰 농경 사회에서는 사우나와 주거 공간의 기능이 구별되기 시작한다. 힘든 일을 마치고 돌아와 돌로 쌓은 난로 위에서 물을 끓이고 몸을 씻던 건강한 생활 형태로 발전시켜 가던 모습은 오늘날 핀란드 사우나를 설명할 수 있는 가장 가까운 배경이다.

옛날에 사용하던 스모크 사우나(Smoke sauna).

오늘날 다양한 형태의 사우나는 대부분 한적하고 조용한 자연을 즐길 수 있는 위치에 자리하고 있다. 핀란드 사람들이 살아가는 데 있어서 정신적으로 사우나를 필요로 한다는 점은 조용하고 평화로운 시간을 필요로 한다는 점과 일치한다. 여러 사람이 함께하는 사우나 안에서는 말 없이 조용히 해야 한다.

사람들은 사우나 안에는 그 어떤 '정신'이 존재한다고 믿는다. 따라서 사우나 안에서 침묵하며 예의를 갖춘다. 어릴 때부터 사우나 안에서는 올바른 태도를 갖도록 문화로 자리한 사우나는 핀란드 사람들에게는 무언의 약속처럼 익숙한 일이다.

자신의 신체 조건에 맞게 자유롭게 사우나를 즐긴다. 태어난 지 몇 개월 안 된 아기들이 가족들과 사우나를 경험하는 등 어릴 때부터 자연스럽게 사우나 문화를 익혀 나간다. 사우나는 가족을 제외하고는 남자와 여자가 함께 사용하지 않는다. 사용하는 시간도 남자와 여자가 구분되어 있다. 연인들끼리 혹은 아이들이 부모와 함께 혹은 할머니 할아버지와 함께 사우나를 할 수 있지만 그 외 모르는 사람과 남녀 혼용으로 하는 사우나는 없다.

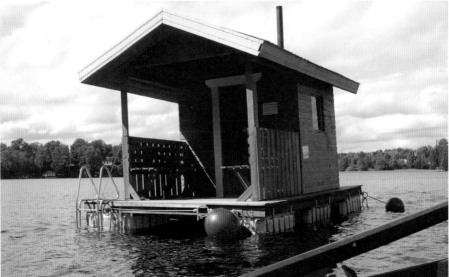

배를 타고 가는 도중에 섬 가까이 둥둥 떠 있는 작은 집 한 채를 발견했다.
가까이 가 보니 누군가 사우나를 만들어 물 위에 띄워 놓았다.
사우나를 일상으로 즐기는 사람들은 자신만의 독창적인 아이디어를 실행에 옮긴다.

백야에서 자정을 넘은 시간이다. 물 가까이 있는 사우나를 오가며 밤새 수영을 하며 밤을 보낸다.

여전히 전통적인 의미로 남아 있는 사우나 이야기 중에서 빼놓을 수 없는 것은 크리스마스 이브에 가는 사우나다. 산타클로스가 방문할 시간이 되면 아이들은 모두 사우나로 향한다. 몸을 청결하게 하고 산타를 맞이해야 한다는 전설 속 이야기에 담긴 크리스마스 이브 사우나의 전통이다. 아이들이 설레는 마음으로 사우나에서 나올 즈음 이미 산타는 선물을 놓고 가 버린다. 산타의 신비로움과 크리스마스 사우나가 여전히 즐거움으로 이어지는 이유다.

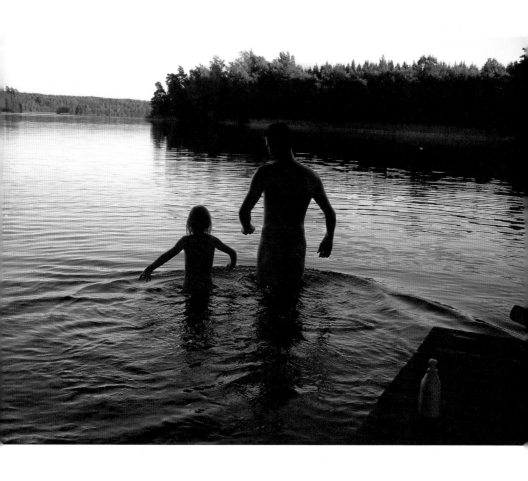

몸을 청결하게 하고 산타클로스를 기다려야 한다는 전통은 아직까지도 크리스마스를 이어가는 핀란드 사람들에게 큰 의미를 가진다. 어린이들은 크리스마스 이브에 산타클로스를 기다리기 위해 사우나를 한다.

난 얼마 전 헬싱키에 있는 핀란드사우나협회Finnish Sauna Association의 회장 마르께따 포르셀Marketta Forsell의 초대로 사우나를 좀 더 이해하고 즐길 수 있는 시간을 가질 수 있었다. 핀란드사우나협회는 1937년에 조직되었고 현재 약 3,600명의 회원들로 구성되어 있다. 현재 헬싱키 남쪽 바닷가에 멤버들이 정기적으로 사용하는 사우나가 있다. 1950년 헬싱키에서 올림픽을 대비하여 사우나 문화를 널리 알리기 위해서 정부 지원으로 지어진 사우나는 현재 회원들이 멤버십으로 운영하는 곳이다. 아름다운 바닷가에 지어진 사우나는 회원들이 내는 연회비로 사우나의 기본 시설을 유지해 가고 있으며, 사우나를 정말 좋아하는 많은 사람들이 봉사하면서 사우나 문화를 지속적으로 이끌어 가고 있다.

이 사우나협회의 사우나는 일반인들에게는 공개하지 않는 곳이지만 회원이 특별히 손님으로 초대하는 경우 사우나를 이용해 볼 수 있다. 사우나는 남자와 여자가 이용하는 요일이 다르다. 회원들 대부분이 개인 사우나를 가지고 있지만 헬싱키 시내에서 가까운 거리에 있는 사우나를 이용할 수 있다는 장점과 다른 어떤 사우나보다 훌륭한 자연환경과 연계된 조건을 갖추고 있기 때문이다. 사우나협회에서는 사우나 문화를 널리 알리고 사우나를 통한 외교적인 활동을 펼치기도 한다. 나는 사우나협회가 생겨난 배경을 마르께따와 이야기하면서 실제로 사우나를 체험할 수 있었다.

바닷가의 아름다운 자연환경을 배경으로 지어진 사우나는 그 자체로도 한가하고 평화로운 곳이었다. 사우나 안의 작은 창가를 통해 보는 바깥 풍경은 더없이 한가로웠다. 사우나 안에서 난 조용해야 하는 매너를 깨고 사람들과 이야기를 시작했다. 사우나 안에서 사람들은 친절하게 나의 질문에 기꺼이 응할 뿐만 아니라 사진 찍는 일까지 허락했다. 나는 사우나에서 나온 사람들이 몸을 식히고 자연에서 휴식하는 모습까지 사진에 담을 기회를 가질 수 있었다. 사실 평소에는 나 역시 그들과 같이 자연스럽게 사우나를 즐기는 편이지만 책 쓰는 일로 나의 자연스럽지 않은 행동이 스스로 어색하다.

다행히 내가 기록해야 할 이유에 대한 취지를 들은 사람들은 친절하게 자신들이 경험하는 사우나에 대한 이야기를 들려준다. 그리고 사람들은 벗은 모습에 대해 별로 관여하지 않는다. 평소처럼 사우나에서 나와 바닷가로 뛰어들며 수영하는 사람들은 나의 카메라 앵글 앞에서 무관심하다. 사우나에서 벗은 모습은 너무 당연한 일이고 별로 특별하지 않다고 생각하기 때문이다.

몇 가지 핀란드 사우나에서의 매너를 살펴보면, 사우나에서는 알몸이어야 한다. 사우나 안은 나무 벤치로 되어 있어 각자 깔고 앉을 수건을 준비해야 한다. 사우나에 들어가기 전에는 간단한 샤워를 하는데, 화장품이나 향수 냄새 등은 없애야 한다. 신성한 사우나 안에서 공기를 더럽히는 일이 없어야 하기 때문이다.

사우나에서 무엇보다 중요한 것은 뜨겁게 달구어진 돌 위에 물을 뿌리는 일이다. 뜨겁게 달궈진 돌에 물을 뿌리면 사우나 벽을 통해 뜨거운 김이 올라온다. 뜨거운 돌에 물이 부어지면 서로 부딪치며 내는 소리와 동시에 몸속 깊이 스며드는 뜨거운 열기는 머리끝까지 끓어오르는 순간에 텅 비워진다. 그 과정을 핀란드 사람들은 사우나 안에서 가장 중요한 과정이며 혼을 담는 순간으로 생각한다. 그 순간에 일어나는 기분에 따라 좋은 사우나인지 아닌지 판단하게 된다. 좋은 사우나일수록 뜨겁다는 느낌보다는 습기를 머금은 열기가 온몸을 엄습하고 오히려 정신이 맑아진다. 몸속 깊은 곳까지 깨끗해지는 기분이다.

더 이상 뜨거운 습도를 견딜 수 없을 때 밖으로 나와 자연의 신선한 공기와 마주하며 몸을 식힌다. 혹은 곧바로 물 속에 몸을 던지기도 한다. 몸 안에 담긴 열기는 물 속에서 심장이 고동치는 순간으로 이어진다. 사람의 몸속에 존재하는 그 어떤 노폐물도 모조리 걸러내는 듯한 기분이다. 때로 실컷 울고 난 후 심장 속까지 시원하게 뚫리는 느낌과도 같다. 이런 나의 경험으로, 핀란드 사람들이 사우나에서 몸을 깨끗이 한다는 단순한 표현에 깃든 의미를 이해할 수 있다. 매일 샤워를 해도 사우나를 해야 몸이 청결해진다는 그들의 표현에 난 동의하게 된다.

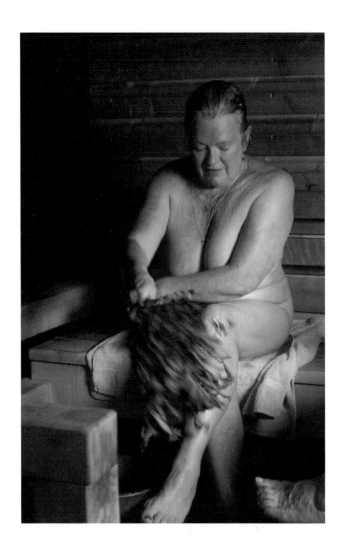

핀란드 사우나에서만 볼 수 있는 또 하나의 색다른 장면이 있다. 잎이 달린 자작나무의 어린 가지들을
묶는데, 이것을 비흐따(Vihta)라고 한다. 그리고 작은 싸리 빗자루를 묶듯 손잡이를 만든다. 잠시 물에
담가 두었던 비흐따를 사용하여 사우나 안에서 직접 자신의 머리 끝에서 발끝까지 몸 여기저기를 내리친다.
자작나무 줄기에 달린 잎들이 몸에 부딪히면서 혈액 순환을 고르게 해주는 효과가 있다고 한다.
더구나 자작나무 잎에서 발생하는 자연의 향이 사우나 안의 열기와 뒤섞여 기분을 좋게 한다.
사람들은 얼마 동안 자작나무 잎이 달린 나뭇가지들을 묶어서 물에 담가 두었다가
그 물을 돌에 뿌리기도 한다. 자작나무 잎이 싱싱할 때 엮어서 말려 둔 비흐따는 겨울에 사용한다.

난 그동안 다양한 종류의 사우나를 방문하고 경험했다. 주로 자연의 한가운데 있는 여름 집에 딸린 사우나였다. 대부분 여름 집에 딸린 사우나는 사람들이 직접 짓는다. 사우나가 위치한 호숫가 혹은 숲속 한가운데 있는 사우나를 경험하면서 핀란드 사람들이 왜 사우나 없이 살 수 없다고 하는지 이해하게 되었다. 사우나는 일단 자연과 사람을 연결한다. 사우나의 목적은 무엇보다 정신을 안정시키고 몸을 휴식의 공간으로 던지는 순간이기도 하다.

정신과 몸이 일치되는, 그 고도로 단순화된 순간들을 경험하는 것이 핀란드 사람들의 공통적인 생활이다. 인간이 인간의 본질로 회귀하는 순간이기도 하다. 평소에는 바쁜 도시 생활을 이어가면서 주말이 되거나 긴 여름 휴가 기간에는 반드시 그 단순한 정신 세계에 몰입하는 시간을 갖는다. 평소에 고도의 테크놀로지가 적용된 현대에 머물던 사람들이 손에서 놓지 못하던 휴대전화까지 꺼 두고 원시적인 숲속 생활에 몰입하는 것은 에너지를 재충전하는 일과도 같다.

사우나는 주변 환경과 어우러져 자연을 만끽하는 위치에 놓여 있다. 태양을 마주하며 휴식을 취한다. 자연에 위치한 사우나를 찾는 이유 중 하나는 자연의 일부가 되거나 자신을 비우는 휴식이 가능하기 때문이다.

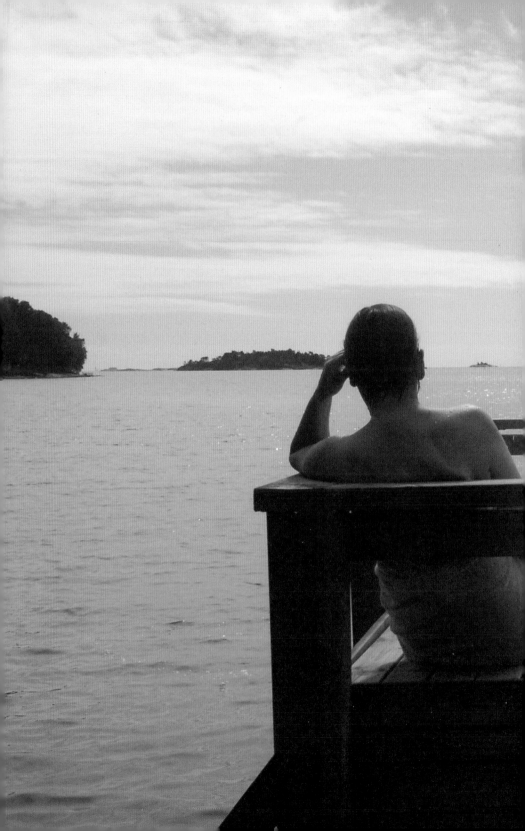

사우나를 즐기는 사람들은 사우나와 관련된 인테리어나
사우나 용품에 대한 아이디어를 지속적으로 발전시킨다.
사우나에서 사용하는 타올과 가운 등 리넨용품들은 전통적인
직조 기법을 이용해 생산한 수준 높은 제품으로 선보이고 있다.

아반또 건축팀Avanto Architects이 설계한 공공 사우나 Löyly. 핀란드 젊은 건축가들에 의해 새롭게 해석된 핀란드 전통 사우나는 흥미롭고 미래적인 건축물로 해안 공원 지역에 위치하고 있다. 사우나는 카페, 바, 레스토랑, 바닷가에서의 활동과 모임이 가능한 복합적인 기능을 갖춘 오픈 공간으로 설계되었다. 2016년에 문을 연 미니멀한 건축물은 소나무와 자작나무로 마감되었으며 나무를 다루는 핀란드 사람들의 기술과 감각을 예측하게 된다.

인터뷰했던 아반또 건축팀 중 한 건축가 빌레 하라Ville Hara는 이미 여러 차례 나무를 사용한 핀란드 전통 사우나를 직접 만들어본 경험이 있다. 사우나는 그가 어릴 때부터 경험하고 몸으로 느끼며 기억을 담은 정신적 공간이다. 젊은 건축가의 경험을 바탕으로 한 물과 나무 그리고 핀란드 전통 사우나의 정신적 관계는 모던 건축물에 고스란히 담겨 있다.

헬싱키 외곽의 바닷가에 위치한 나무로 지어진 모던한 대중사우나는
젊은 건축가 그룹 아반또(Avanto Architects)에 의해 설계되었다.

친구의 날
Friend's day

친구의 의미
The meaning of friends

Outi Heiskanen

친구에 대한 의미를 생각해 본다. 그러고 보면 이곳 핀란드에 난 참 다양한 친구가 있다.

성별과 나이 차이를 넘어 친구는 광범위하다. 핀란드 사람들은 어떤 종속 관계보다는 수평적인 관계에서 서로 다른 점을 인정하며 살아간다. 어디서든 어른과 아이들이 편한 태도로 이야기하는 모습을 발견한다.

난 한동안 만나지 못했던 친구 오우띠 헤이스까넨Outi Heiskanen과 함께 공연 하나를 보기로 했다. 그를 만나는 날이면 그의 끊임없는 창작세계를 탐험할 스튜디오에 먼저 들린다. 오우띠는 전생에 어떤 인연이 있었던 것 같다며 나를 친딸처럼 생각한다. 그리고 사람들에게 나를 '정신적인 딸Spiritual daughter'로 소개한다. 난 그를 마마라고 부른다. 나 역시 정신적으로 의지하게 되는 친구 이상의 사이가 되었다.

오우띠는 핀란드에서 존경받는 저명한 예술가로 핀란드 사람이면 모르는 사람이 거의 없다. 그가 가는 곳마다 늘 많은 친구들이 있다. 다양한 연령대와 다양한 직업을 가진 사람들이 오우띠 주변에 몰려든다. 그는 누구에게나 마음을 열고 친절하고 동등하게 대한다. 어린아이와 만나거나 어떤 직위의 사람들과 만나도 그 태도와 친절한 마음만은 변함이 없다. 작품에서 보는 것처럼 오우띠의 정신세계는 아이처럼 순수하고 상상력이 풍부하다.

사람들과 모두 친절하고 다정하게 지내지만 누구에게 특별 대우를 받는 걸 본 적이 없다. 오우띠는 언제나 나를 따뜻한 엄마의 가슴으로 대하지만 늘 동등한 친구의 정서로 대화한다. 오우띠의 딸들 역시 모두 다른 분야에서 독특한 아티스트의 길을 걷고 있고, 손녀 손자들 역시 현재 젊은 아티스트로서 주목받고 있지만 사람들 간에 누가 누구의 아들이고 손자라는 이름으로 이야기되지는 않는다. 누가 누구와 어떤 사이라기보다는 각자 가지고 있는 자신의 이름으로 불리기를 원한다.

핀란드 사람들은 서로 이름을 부른다. 어떤 사회적 지위나 직업을 드러내는 호칭을 사용하지 않는다. 선배, 후배, 나이. 남자, 여자를 구분하는 호칭을 사용하지 않는다. 요청하지 않는 일에는 다른 사람의 사적인 일에 끼어들지 않는다. 처음 보는 사람들에게도 친절하게 이름을 묻고 통성명을 한다. 어릴 때부터 사람은 모두가 각자의 개성과 개별성을 존중해야 한다는 배움에서 비롯한 사람과의 관계다. 나이, 성별, 직업을 가리지 않고 동등한 친구가 되는 이유다.

오우띠의 작업실에 있는 오래된 스케치들.

오우띠는 자신의 예술 세계를 영위하면서 자신의 아이들에게 좀 더 독립적인 가치관을 심어 주기는 했지만 다른 핀란드 사람들과 큰 차이가 있는 것은 아니라고 했다.

오우띠가 전시를 열면 핀란드에서 잘 알려진 오페라 가수들과 연주가들 그리고 배우, 무용가 등 다양한 예술가들이 자발적으로 전시장을 찾아 즉흥적인 공연을 한다. 어떤 형식을 갖춘 것은 아니다. 오우띠를 축하하기 위해서 스스로 참여하고 스스로 즐기는 자리다. 큰 무대에 서는 예술가들이지만 전시 오픈에 참여한 일반 사람들과 섞여서 한바탕 순서 없는 공연을 펼친다. 때로는 그렇게 각본 없는 즉흥적인 공연이 더 많은 사람들을 감동시킨다.

예술은 일상임을 살면서 더욱 실감한다. 핀란드 사람들은 예술과 디자인에도 실용성이라는 리얼리티가 담겨 있어야 한다는 걸 중요하게 생각한다. 난 이런 삶의 배경에서 사람들 누구나 예술가이고 디자이너이며 철학자임을 서로 인식할 필요가 있다는 점을 깨닫게 된다.

마마 오우띠와는 늘 이런 예술적 삶에 대해 많은 이야기를 나눈다. 그는 언젠가 특정인이 아닌 한국의 많은 사람들과 함께 예술과 자유 그리고 삶을 이야기하고 싶다고 했다.

난 나를 통해서 보는 한국이 전부가 아니라는 점을 늘 강조하면서 오우띠가 언젠가 한국을 방문할 수 있게 되기를 꿈꾼다. 그는 마음을 열고 어떤 분야이든 많은 사람들 이야기를 들어 주고 대화하는 것을 좋아한다. 그를 통해서 난 더욱 핀란드 사람들의 정신세계를 깊이 공부할 수 있었다. 그는 무엇이든 단정지어 말하지 않는다. 상대방을 먼저 존중하고 그 장점을 발견한다. 긍정적으로 사물을 바라보며 그 안에 숨겨진 진리를 이야기한다. 언젠가 달라이 라마Dalai Lama가 핀란드를 방문했을 때 그와 대화할 수 있는 자리에 초대받았다고 한다. 그와의 대화에서 무한한 기쁨을 느꼈다는 그는 한국의 신비로움을 불교를 통해 알고 싶어 한다.

오우띠(Outi)의 작업에는 늘 이야기가 담겨 있다. 신비로운 옛날 전설과도 같은 이야기는
다른 예술가들을 때로 감동시킨다. 그의 이야기와 작품에 등장하는 인물들은
댄스 컴퍼니 글림스·글롬스(Glims & Gloms)에 의해 대형 무대의 공연으로 제작되었다.

공연 시간까지는 충분한 시간이 남았기에 우리는 천천히 공연장까지 더 걷기로 했다. 공연장 로비는 어느새 많은 사람들로 붐빈다. 공연장은 헬싱키에서 스웨덴 말을 공유하는 사람들이 주로 찾는 작은 소극장이다. 공연장을 운영하는 감독은 배우이자 연출가이다. 이곳은 감독이 때로 음향, 조명 등도 직접 다루어야 할 만큼 작은 소극장이다. 하지만 예술적 감각이 넘치는 프로그램들을 꼼꼼히 챙기는 감독 단 헨릭슨Dan Henriksson이 운영하는 이 작은 공연장은 가족들이 모이는 장소처럼 늘 훈훈하다.

핀란드 사람들은 무료 입장권을 발행하지 않는다. 사람들 각자 입장권 하나씩 사서 공연장을 찾는 것만으로도 작은 극장들이 지속적으로 운영할 수 있는 길이 되기도 한다. 공들인 일에 대해 서로 존중하는 사회의식을 엿볼 수 있다. 이는 작은 소극장들이 곳곳에 살아남을 수 있고 끼 넘치는 전문 아티스트들이 살아갈 수 있는 배경이 된다. 거리는 텅 비어 있지만 크고 작은 공연장에는 늘 사람들로 붐빈다. 사전 예약이 되지 않으면 아마 공연을 보기가 어려울지도 모른다. 공연장을 찾는 것은 핀란드 사람들이 평소 여가생활을 즐기는 일 중 하나다.

오늘 공연은 수프를 먹으면서 보는 공연이다. 공연 전에 관객들에게는 맛난 수프가 먼저 전해진다. 따끈하고 신선한 향이 풍기는 야채 크림수프가 근사하게 테이블 위에 놓인다. 수프를 만들고 전하는 일도 극장 스태프와 배우의 몫이다. 오늘 공연에서 중요한 콘셉트는 무대와 관객의 구별이 없다는 것이다. 공연 시작도 알아챌 수 없다. 수프를 나르던 순간이 시작이었는지 아니면 극장에 들어서 로비에 코트를 벗어 거는 순간부터였는지, 아무튼 이 모든 상황은 나를 무대 위로 초대하는 자연스러운 행위로, 공간을 공유하고 즐기게 한다.

단순하고 정갈하게 배치된 테이블이며 커다란 접시에 보기 좋게 담긴 먹음직스러운 수프와 빵 한 조각. 그리고 물컵이 놓인 충분히 기분 좋은 상차림이다. 같은 주제의 공연 식사 자리에 초대된 사람들 역시 훈훈한 미소와 눈길을 주고받으며 수프 그릇을 비우고 있다. 수프 그릇이 바닥을 보이기 시작할 때쯤 관객 속에서 배우들이 등장하며 연기를 시작하지만 그 역시 옆사람과의 대화처럼 자연스럽다. 너무 사실적이어서 공연인지 아니면 파티에서 목소리 높여 흥을 돋우는 사람인지 분간이 안 될 정도지만 그 또한 핀란드 사람들의 공연에서 만끽하는 즐거움이다.

노래를 부르고 춤을 춰도 모든 것이 배우의 혼에서 비롯되고 형식을 파괴한다. 그 리얼리티에 관객은 가까워진다. 배우들은 노래, 연기, 춤에서 악기를 연주하는 일 모두 자유자재로 넘나든다. 춤을 전공했는지, 연기를 전공했는지, 음악을 전공했는지가 중요한 게 아니라 이 모두를 소화하고 배우 스스로 공연 주제에 따라 개성 있는 연기를 하고, 창의력 넘치는 일을 즐긴다는 것이다. 오늘 공연은 핀란드 사람들의 민속적인 음악을 현대화하고 옛 이야기를 현대화하면서 유머 있게 다룬 것이다. 공연에 참여한 배우 중 한 사람이 직접 작곡하고 연기를 하며 배우들 모두 연기하고 춤추는데 꾸밈이 없어 보인다. 자신만이 가진 개성을 리얼하게 볼 수 있어서 관객이 되는 일이 쉬워진다. 훌륭한 연기력과 라이브 음악, 조명과 공간 구성 그리고 배우와 관객의 구별 없음이 오랜만에 나의 오감을 모두 자극한다.

공연이 끝난 후 연기자들에게 작은 꽃다발을 안기며 축하를 주고받는 모습이 오늘따라 감동적이다. 소극장에 있던 관객들은 어느새 모두 친구 같은 얼굴로 인사를 주고받는다.

"즐거운 친구의 날이 되기를!Hyvää ystävänpaivää!, Happy friend's day!"

어디선가는 같은 날 동시에 밸런타인 데이를 축하하는 인사를 하고 있을 것이다.

"해피 밸런타인 데이Happy Valentine's day"

'친구의 날' 공연장을 찾아 작은 꽃 한 송이로 축하를 건네며 친구의 의미를 되새긴다.

행복을 나누는 소박한 시간 '친구의 날', 친구의 의미를 되새긴다.

2009년 2월 14일. 오늘은 핀란드에서 위스따반빠이바Ystävänpäivä이다. 즉, 다른 나라에서는 밸런타인 데이Valentine's day로 더 유명하지만 핀란드에서는 친구의 날 Friend's day로 불린다.

친구란, 비슷한 또래의 친구만을 의미하지 않는다. 친구는 직업이나 사회적 지위를 떠나 서로 마음을 나누고 위로하고 격려하는 평범한 일상의 이웃까지도 포함한다. 핀란드 사람들은 평소에 과장된 표현을 하지도 못하고 선물을 주고받는 일도 어색해한다. 그저 모처럼 맞은 친구의 날을 빌어 "즐거운 친구의 날"이라는 진심이 담긴 말 한마디에 감동을 주고받는다. 물론 그중에는 정말 가까운 친구들이 만드는 색다른 자리와 사랑하는 사람끼리의 비밀스런 만남도 어디에선가 이루어지겠지만 대부분 '열린' 자리에서 만나 시간을 보낸다.

친구의 날에는 한동안 만나지 못했던 친구와 가족, 주변 사람들을 만나거나 평소처럼 음악회, 연극 등 다양한 공연장을 함께 찾아 시간을 보낸다. 사실 특별한 날에만 공연장을 찾는 것은 아니지만 친구의 날에는 각 공연장이 만남의 장소가 되어 더욱 붐빈다. 꽃 한 송이가 공연을 마친 친구에게 더없는 격려와 기쁨이 되고 스스로 즐거움을 만끽하는 즐거움 속에서 나이와 상관없이 친구가 된다.

이맘때쯤 같은 시간 다른 문화권에서는 밸런타인데이란 이름으로 좀 색다른 분위기를 내고 있을 것이다. 같은 날 두 개의 다른 문화가 풍기는 다른 모습을 상상하면서 그 배경과 가치를 생각해 본다. 본질적인 의문에 대해서는 내 나름대로의 명백한 답이 보이지만 사람들마다 다른 가치관을 가지고 있을 것이다.

물질보다는 정신과 마음을 우선으로 하는 풍토를 가진 문화에서는 겉모습이 중요하지 않다. 겉모습으로 평가하지 않는 사람들에게 있어 인간의 평등함은 나이나 직위를 넘어서 누구나 친구가 될 수 있다는 단순한 진리에 도달한다.

핀란드 크리스마스
Christmas cheer and Christmas tradition

핀란드 크리스마스의 상징: 빛, 평화, 희망

The symbols of Christmas: light, hope & joy

산타클로스! 여전히 내게는 마음 한구석을 설레게 하는 기다림의 상징이다. 모든 사람들에게 각자 다른 추억으로 그 형상들이 기억되고 있으리라. 처음 핀란드에 와서 가장 먼저 만나고 싶었던 산타클로스! 그래서 나는 북쪽 랩랜드Lapland로 향했다. 단순한 호기심보다는 그 배경이 궁금했기 때문이다.

시간이 지나고, 여러 해 동안 핀란드에서 크리스마스를 맞이하면서 산타클로스를 마음에 두고 살아가는 핀란드 사람들에게서 그 진정한 의미의 산타클로스를 보게되었다. 내 마음속 산타클로스를 진정 믿고 있는 것같이.

핀란드 사람들에게 전해 내려오는 산타클로스 이야기다.

사람 살기에는 척박한 북쪽 랩랜드라 불리는 곳에서 한 원주민에 의해, 산골짜기 아래 참 신기한 마을 하나가 발견된다. 그 마을 풍경은 가히 환상적이다. 각양각색의 사람들이 무언가를 만들며 바쁘게 움직인다. 자세히 보니 모두들 다양한 수공예품들을 만들고 있다.

빨간 모자를 만들고 한편에선 빨간색 낡은 상의와 두툼한 털 양말을 깁고 있다. 커다란 목공실에서는 목공 작업이 한창이다. 여기서는 여러 사람들이 협동 작업을 하고 있다. 나무를 자르는 사람, 구멍을 뚫는 사람, 못질하는 사람들이 분주히 움직인다. 그 옆 창고에는 이미 완성된 어린이 장난감 자동차들이며 악기, 각종 인형들이 수북이 쌓여 있다.

부엌에서는 그 많은 사람들을 위해 방대한 양의 빵을 굽고 수프를 끓인다. 사람들이 일을 마치고 함께 모여 식사를 한다. 식사를 마친 사람들은 휴식을 취하며 책을 읽기도 하고, 연극 연습도 하고, 악기 연주도 하며 취미 생활을 즐긴다.

한쪽 방에서 산타 할아버지는 전 세계에서 날아온 어린이들이 보낸 편지에 일일이 답장을 쓰고 있다. 편지가 산더미처럼 쌓여 있다. 편지를 나르는 사람 얼굴은 편지 꾸러미에 파묻혀 보이지도 않을 만큼 많은 편지들이 계속 도착하고 있다.

크리스마스 전통 공예품들은 여러 해 동안 다시 사용해도 좋을 만큼 정성을 다해 만들어진다.
양질의 재료를 사용하고 디테일을 살린 소품들이다.

산타 마을에서 공동체 생활을 하고 있는 사람들은 1년 내내 그렇게 바쁜 일과를 보낸다. 크리스마스가 가까이 다가오면서 일손은 더 바빠진다. 그 동안 만들어 두었던 수공예품들을 모두 포장하는 시간이다. 전 세계 어린이들에게 나누어 줄 선물 꾸러미를 준비하고 어떤 어린이가 어디에 살고 있는지 요정들은 꼼꼼히 지도를 보고 확인 작업을 한다. 선물 꾸러미들은 산타가 끄는 마차와 비행기에 옮겨 싣는다. 선물을 준비하던 사람들은 어느새 빨간 모자의 뚠뚜Tonttu(핀란드에서 산타를 돕는 요정들을 칭하는 말이다)의 모습을 하고 하늘을 날아오른다. 마차로 나르고 비행기로도 날아 어느새 그 많은 선물들은 뚠뚜들의 익숙한 솜씨로 다 전달되고 모두 함께 피곤한 몸을 끌고 집으로 돌아온다. 그리고 함께 사우나를 한다. 힘들었던 사슴들과 정성껏 마련한 음식을 함께 나눈다.

휴식을 마친 사람들은 모두들 평범한 차림으로 크리스마스 이브 예배를 보러 가는 사람 대열에 섞여 교회로 향한다. 그들은 아주 자연스럽게 이웃과 함께 성탄 예배를 본다. 교회에서 돌아온 사람들은 성대한 크리스마스 이브의 상차림을 마주한다. 집 거실 한가운데에는 커다란 트리Tree가 식탁 위에는 함께 마련한 크리스마스 음식들로 넘쳐난다. 장식품들과 음식들은 모두 같이 만든 것이다. 대식구들이 함께 모여 즐거운 식사를 하고 노래를 부르며, 악기를 연주하고 흥겹고 즐거운 시간을 보낸다. 방안 가득 빛으로 넘치는 행복한 풍경이다.

마우리 꾼나스Mauri Kunnas의 그림 동화《산타클로스》에 나오는 장면들이다. 그의 그림 동화를 보면서 내가 실제로 경험한 핀란드 사람들과의 크리스마스를 떠올린다. 직접 자신이 이야기를 만들고 그림도 그리는 마우리 꾼나스는 이미 수십 권의 어린이 동화책을 발간한 핀란드의 대표적인 작가 중 한 사람이다.

그의 그림 동화《산타클로스》는 이미 26개국의 언어로 번역, 출간되면서 핀란드의 산타클로스 이미지를 전 세계에 전하고 있다. 그의 산타클로스 이야기는 사실 핀란드 사람들이 오래전부터 할머니 할아버지로부터 전해 오는 옛날 이야기에 근거하고 있다. 이미 핀란드 사람들이 마음으로 간직하고 있는 산타의 모습과 크리스마스를 기다리는 생활 풍습은 마우리 꾼나스의 책을 통해 실감할 수 있다.

사람들은 여전히 핀란드 크리스마스 장식품을 직접 만들며 전통을 이어간다.
보릿짚, 밀짚을 잘라 실에 꿰어 연결하는 정교한 작업이다.

그의 해학적이고 재치 있는 표현이 그림 구석구석에 표현되어 있어서 책을 펼칠 때마다 새롭고 즐겁다. 이야기를 읽다 보면 결국 산타와 요정들은 우리 주변 인물이라는 점을 깨닫게 된다. 핀란드 사람들이 믿는 산타와 요정들은 결국 우리 이웃이고 생활 속에 있다는 것을 마음속에 두고 살아간다. 책 속에서 사람들의 손에 의해 만들어지고 있는 수많은 공예품들은 실제로 핀란드 사람들이 크리스마스를 기다리며, 맞이하는 전통적인 생활 모습이다. 그림 동화책 속에서 보듯이 크리스마스를 맞이할 선물들을 직접 만들고 있는 모습과 산타의 옷과 양말을 깁고 있는 이들의 모습에서 핀란드 사람들이 전통적으로 크리스마스를 어떻게 맞이하는지 이해할 수 있다. 그가 그린 그림들의 배경은 점차 도시에서는 찾아보기 어려운 풍경이지만 핀란드 사람들은 마음속으로 그리며 크리스마스 전통을 이어간다.

크리스마스가 다가오면 학교나 지역 사회 단체에서는 어린이들과 가족을 위해서 다양한 프로그램을 준비한다. 사람들은 어린이들과 함께 크리스마스 전통 장식품을 직접 만들고 선물과 카드를 만드는 일에 즐겁게 참여한다.

아이들은 크리스마스 전날 저녁이 되면 사우나에서 나와 굴뚝이 아닌 현관을 통해 방문하는 산타를 맞이하게 된다. 산타는 신비로운 존재이며 착한 사람에게 기쁨의 선물을 전하기 위해 1년에 한 번 방문한다. 1년을 손꼽아 기다리는 사람들에게 기다림과 희망을 상징하는 존재인 것이다. 아이, 어른 모두 천사의 마음을 이어가는 정신은 일상 속에 담겨 있다. 크리스마스 정신이 담긴 공예품과 디자인을 만날 수 있다.

크리스마스에는 가정에서 조용하게 맞이하기 위해 온 가족이 함께 준비한다. 아이는 크리스마스 전통 음식을 준비하는 부엌일을 돕고 지난 해 사용했던 전통 크리스마스 소품들도 직접 찾아낸다. 각자의 개성대로 준비하는 크리스마스 장식이지만 소비보다는 실용적이고 환경을 생각하는 생활 방식에서 자연스럽게 핀란드 크리스마스 전통이 이어진다.

크리스마스는 핀란드 사람들에게 또 다른 정신적인 의미를 지니고 있다. 크리스마스 전후에는 어둡고 암울한 기후로 인해 핀란드 사람들 모두 우울해지게 마련이다.

핀란드 사람들이 말하는 크리스마스의 상징은 빛, 평화 그리고 희망을 나타낸다. 나 혼자만이 아닌 이웃과 전 세계 사람들의 평화를 마음으로 기원한다.

크리스마스는 조용하게 어둠 속에서 빛나는 작은 촛불처럼 겸손하게 보낸다.

어쩌면 어둠의 존재는 그만큼 작은 빛으로 빛나는 희망의 크기를 가치 있게 조명하는 힘의 배경이라는 생각을 한다. 핀란드 사람들이 디자인을 이끌어내는 힘은 어둠 속에서 그 작은 불빛의 강렬함을 믿고 있기 때문이 아닐까? 그 강렬함은 절제된 침묵을 담고 있어 화려하지 않지만 마음을 움직인다. 핀란드 사람들에게서 보는 또 하나의 빛과 크리스마스의 상징적인 의미이기도 하다.

쇼윈도를 통해 보는 크리스마스 장식품들은 간결하고 지속 가능한 재료들을 사용하고 있다. 따뜻한 마음으로 크리스마스 전통을 이어가는 문화가 담겨 있다.

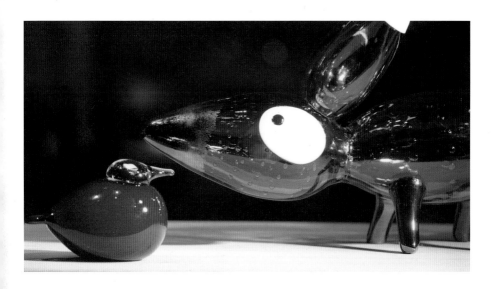

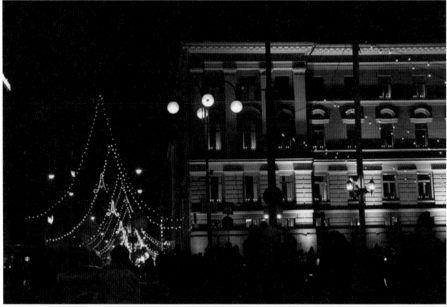

어둠을 밝히는 빛은 크리스마스를 상징한다. 사람들은 그 빛을 일년 내내 마음속으로 기다린다.

헬싱키 도심 중앙광장에는 해마다
대형 트리와 함께 크리스마스 마켓이 열린다.
일년 내내 준비하고 기다려 온 사람들에게는
축제와도 같은 시간이다. 광장 마켓에는
핀란드 크리스마스 전통 장식품과
각종 무공해 식품들, 따뜻한 겨울 준비를 위한
니트용품 등과 같이 사람들이 손수 정성들여 만든
제품들을 선보인다.

이딸라(littala) 디자인 쇼윈도에도 크리스마스 디스플레이로 시선을 잡는다.

크리스마스를 상징하는 음료 글로기(Gloggi)를 마시는 잔이다.
글로기는 계피 향이 가미된 크리스마스 음료다.
Photo from littala

크리스마스 컬렉션을 선보이고 있는 마리메꼬(Marimekko)의 식탁 차림에서 강렬한 감동이 전해진다.
어느새 그 정겹고 가슴 따뜻한 크리스마스 식탁 차림 앞에 미리 서 있다.

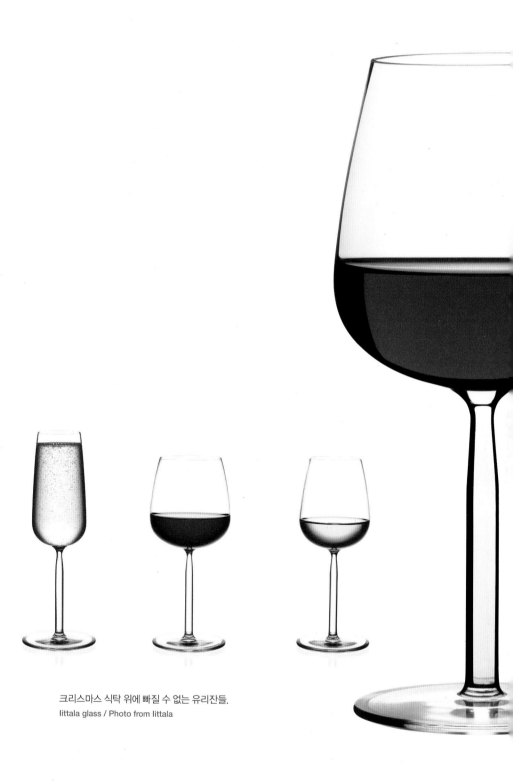

크리스마스 식탁 위에 빠질 수 없는 유리잔들.
littala glass / Photo from littala

이 식탁보 하나만으로도 더 이상 상차림하지 않아도 좋을 것 같다.
주변에는 짚풀로 만든 핀란드 전통 장식품과 오래된 가구를 곁들인
정감 어린 시골풍 크리스마스 상차림 중 하나를 제시하고 있다.

자투리로 쓸모 없게 된 얇은 자작나무판을 이용한 크리스마스 장식품들이다.
디자이너 안네 빠소(Anne Paso)가 생각해 낸 크리스마스 장식품들은 작은 디테일들이
모두 분리된다. 이 장식품은 사용자가 하나하나 끼워 맞추어 완성하는 재미가 있다.
Photo from Lovi

소리 없는 질서
Circle of life

자연은 다음 세대를 위한 지속 가능한 삶의 원천이다

Nature, the source of sustainable life for the future generation

한여름의 태양 에너지가 여름 숲속 깊숙하게 다다르면 소리 없이 여물어가는 열매들이 있다. 블루베리는 태양 에너지가 충만한 시기를 지나 7월 말쯤이 되면 검은 양탄자같이 숲속에 깔린다. 그리고 각종 열매와 버섯들이 차례로 숲속에서 사람들을 맞이한다. 그 자연의 생생한 맛은 핀란드 사람들에게는 일상의 에너지를 얻는 일과 같다. 도시에 살든 시골에 살든 모든 사람들은 여름 한철 그 태양열이 이룬 신성한 자연의 열매를 맛보는 것으로 한 해의 시작을 실감한다.

도심 곳곳에는 사람들이 모이기에 좋은 크고 작은 광장이 있다. 여름이면 새벽부터 오후 2시까지 시장이 들어선다. 계절의 맛을 실감하기에 충분히 싱싱한 채소와 과일 그리고 꽃들을 볼 수 있다. 이곳은 작은 규모로 농사를 짓는 자영업자들의 수확물을 소비자가 직접 구입할 수 있는 장소다. 여름에만 볼 수 있는 딸기, 버찌와 각종 여름 채소들을 선보인다.

온전히 태양 빛에 무르익은 제철 과일들의 싱싱한 맛을 즐길 수 있는 시간이다. 사람들이 햇빛 에너지로 키운 핀란드산 딸기는 다른 나라에서 들여온 딸기보다 비싸지만 늘 먼저 팔리고 동이 난다. 그럼에도 핀란드인들은 자연의 빛이 드는 밭에서 필요한 만큼만 일구고 소비한다는 원칙을 지킨다. 내년을 기약하면 오늘 약간 부족했던 양이 더욱 가치 있게 느껴진다. 사람들의 기다림 속에서 제철 과일은 저절로 그 가격과 품위가 높아진다.

딸기는 핀란드 사람들에게 상징적인 계절의 맛이다. 1년을 기다려서 한여름철에만 맛볼 수 있는 그 순간을 기다린다. 디자이너는 작품 안에 그 강한 맛과 인상의 기억을 담는다.

헬싱키 시에서 운영하는 광장에서 시장이 열리면 많은 사람들이 한가롭게 장을 보기도 하지만, 간이 의자를 놓고 커피 한 잔을 나누는 만남의 장소로 이용되기도 한다. 장이 서는 시간이 끝나면 모든 사람들이 일제히 자리를 정리하고 광장은 깨끗이 비워진다. 그리고 또 다른 사람들이 찾는 한가한 공간으로 돌아간다. 광장은 시민들을 위해 다양한 용도의 공간으로 이용되지만 그 어떤 큰 소음도 들리지 않는다. 그 움직임에는 '소리 없는 질서'가 보인다.

여름 방학을 광장 마켓에서 보내고 있는 얀니나 꼬이스띠넨Janniina Koistinen은 고등학생이다. 방학 기간 동안 일을 갖게 된 그녀는 햇살 좋은 여름 한철 광장에 나와 일하는 이 시간을 즐긴다고 했다. 작년에 이어 올해도 이곳에서 같은 일로 시간을 보내고 있는 그녀는 다양한 사람들을 만날 뿐 아니라 농사 일을 배우는 계기가 되어 좋다고 말했다. 난 친절한 그녀 덕분에 시장에 나와 있는 다양한 여름 채소와 과일들에 대해 좀 더 많이 이해할 수 있었다. 싱싱한 새로 나온 감자와 당근을 한아름 담아왔다. 인터뷰에 보답하는 마음의 표시와 시장 보는 일을 동시에 마친 셈이다.

한여름 광장 마켓에는 여름 햇살을 받고 자란 농산물을 찾는 사람들로 붐빈다. 핀란드 국기로 원산지 표시를 해놓은 판매대 위에 수북히 쌓인 싱싱한 농산품. 사람들은 플라스틱으로 보기좋게 포장된 수입품보다 지역에서 생산한 농산물을 선호한다. 지역 농산품을 신뢰하는 마음으로 생태계를 지키는 생활 속 실천을 이어간다.

직접 꽃을 기르고 판매까지 하는 뚜이야에게 꽃 가꾸는 방법을
배우고 난 후 작은 딸기 화분을 하나 샀다.

광장 한편에는 꽃 화분을 파는 곳이 있다. 이곳에서 화분을 손질하고 있는 뚜이야 시미Tuija Simi를 만났다. 그녀는 혼자 이 많은 화분들을 가꾸고 직접 시장으로 실어나른다고 했다. 씨는 2월부터 뿌리며 모종을 하고, 이스터Easter(부활절)가 있는 3월이면 이미 꽃 판매가 시작된다고 한다. 뚜이야는 8월 중순까지 일요일을 제외하고 매일이곳에서 화분 파는 일을 한다. 남들과 달리 여름 휴가를 보낼 수 없기 때문에 겨울에 따로 휴가를 보낸다.

대화를 나누면서도 쉴새없이 시든 꽃잎을 따내고 있던 뚜이야는 화분 하나하나에 자신의 마음을 주는 듯했다. 난 그녀가 골라준 딸기 모종 하나를 2유로에 샀다. 잘 기르를 자신은 없었지만 뚜이야가 가르쳐 준 대로 일단 정성을 다해 볼 생각이다. 그녀의 손길을 타서인지 생생한 기운이 느껴지는 화분들이 사람들 품에 안겨 가는 모습을 보는 것이 내 일처럼 즐겁다.

사실 난 평소에 오가닉Organic이란 말을 사용하지 않는다. 굳이 오가닉이란 단어를 써야 하는지 모르고 지내왔기 때문이다. 언젠가 한국 교사들이 핀란드 학교를 방문한 일이 있어서 함께 따라나선 적이 있었다. 한 핀란드 초등학교를 방문할 때였다. 마침 점심시간이 되어 어린이들이 식당에서 차례를 기다리고 있었다. 학교 식당 입구에는 오늘의 점심 메뉴가 샘플로 놓여 있었다. 간단하게 샐러드와 주 음식이 담긴 접시 두 개가 쟁반에 놓여 있었다. 한국에서 온 한 교사는 그 샐러드를 보며 내게 "오가닉 채소인가요?" 하고 물었다. 난 처음에는 그게 무슨 질문인지 몰랐다. 그 교사에게 한국에서는 먹을거리가 일으키는 문제가 심각하다는 이야기를 듣고서야 서로 다른 경험으로 인해 먹을거리에 대한 인식이 다르다는 사실을 깨닫게 되었다.

아이들의 먹을거리뿐 아니라 모든 사람들이 취하는 음식은 당연히 오가닉이어야 한다. 먹을거리를 신뢰하는 핀란드 사회에서 학교 급식을 위한 식재료는 의심의 여지가 없다.

사람이 더불어 살아가면서 인간의 기본 욕구 중 하나인 먹을거리에 대해 신뢰하지 못한다는 것은 불행한 일이다. 핀란드 국민들은 여름에 잠깐 비추는 짧은 일조량에도 불구하고 기본 식량에 대해서는 자국민이 지은 농산물로 자급자족하는 원칙을 고수한다. 정부는 농산물의 수확량에 대해 농부들과 함께 고민하며, 서로 간의 건강을 담보로 하는 먹을거리에 대한 철저한 의식과 규칙을 세우고 지킨다. 그 대신 과용은 철저히 배제한다. 사람들 각자 음식 찌꺼기를 남기지 않는 식사 예절을 엄격히 준수한다. 핀란드 정부가 제시한 규정 마크가 표기된 채소나 과일이라면 어디에서 구입하든 씻지 않고도 먹을 수 있을 만큼 농사 환경을 신뢰한다. 같은 농산물을 놓고 자국의 것을 우선순위로 정하고 먼저 챙긴다. 이러한 모든 일은 신뢰를 바탕에 두고 있다. 핀란드인들은 무언의 질서 안에서 그들만의 원칙을 고수하며 살아간다.

언젠가 핀란드를 방문한 한국 친구들과 숲길을 걸은 적이 있다.

난 숲길에서 즐비하게 깔린 블루베리들을 보자마자 친구들에게 권하며 열매를 쉴새없이 입으로 가져갔다. 내가 이미 여러 번 이 탐스러운 열매들을 입속에 넣는 동안 친구들은 멀뚱멀뚱 날 쳐다보고만 있었다.

"씻지 않아도 돼?"

아차! 그 또한 예상치 못한 질문이었다. 나는 숲속 열매들을 보며 씻어야 한다는 생각을 단 한 번도 해본 적이 없었기 때문이다. 누구도 숲속 열매들을 씻는 광경을 본 적이 없다. 우리는 어느새 자연의 맛을 잃어버리고 화학물질을 걱정하며 달콤한 인공의 맛에 길들여져 가는 건 아닐까!

여름 태양을 만끽했던 숲속 그늘 아래 다양한 풍성함이 익어간다. 블루베리와 버섯들은 숲을 찾는 이들을 기꺼이 관대하게 맞이한다. 핀란드에 사는 사람들이라면 누구나 숲에서 나는 각종 열매와 버섯 등을 공유할 수 있다. 해마다 끊임없이 새로운 생명을 토해내며 소리 없이 이어가는 자연의 순리와 질서가 보인다.

사람들은 동물이나 새, 벌레들도 자연에서 더불어 사는 이웃임을 잊지 않는다. 새 먹잇감으로 일부러 내버려 둔 열매들은 겨울 철새들을 배려한 것이다. 가르치지 않아도 대를 이어가는 자연의 아름다움과 질서는 어른, 아이 모두에게 건강한 생활을 약속한다.

새들은 본능적으로 그들의 질서를 아는 걸까?

디자이너에게는 자연의 질서를 디자인으로 풀어내는 시선이 있다.
Photo from Marimekko

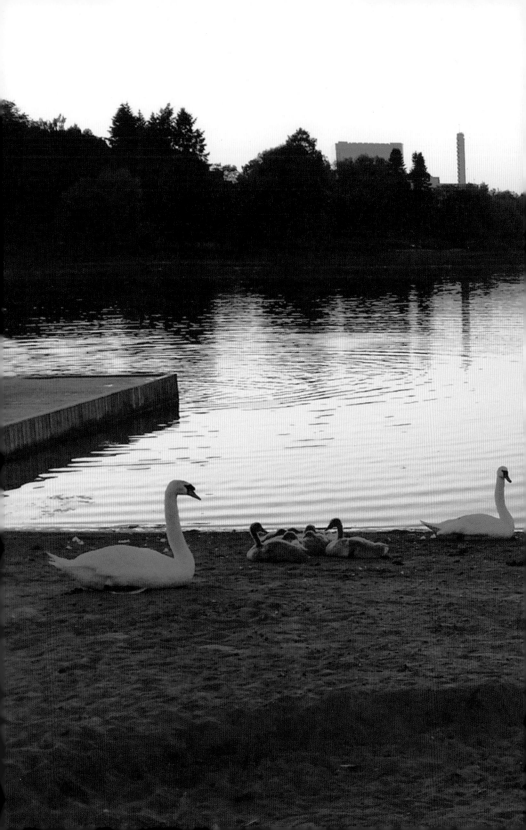

헬싱키 광장에서 뚜이야에게 2유로를 주고 산 딸기 화분 하나가 지금 나의 집 베란다에
수채화 같은 그림자를 만들어내고 있다. 하얀 꽃이 피고 진 자리에 작은 딸기가 열리기
시작했다. 화분 키우기를 겁내는 내게 뚜이야는 물을 너무 많이 주지 말라고 했다.
식물은 수영을 할 줄 모른다고……

여름의 끝자락에서.
미처 떠나지 못한 여름 철새와 함께 저녁노을을 맞는다.

사색의 시간으로
Freedom in the silence

인간이 고독하기 때문에 그 모든 환상의 세계를 현실로 이끄는 일이 가능한 것 아닐까?

고독 안에서 자신을 보는 투명함 때문에 겸손해지는 것 아닐까?

고독은 막연한 외로움과는 다른 것 같다.

고독은 인간의 본능이며 운명이란 생각을 한다.

고독한 본능은 때로 불 같은 열정을 불러 일으키며 군더더기 없는

이 세상의 기운을 이끌어 가는 원동력이라는 생각도 한다.

핀란드 친구들에게서 그 고독의 그림자를 보게 된다.

인간은 고독한 존재다. 말 없이 인간 내면으로 고독을 받아들인다. 고독 속으로 철저하게 빠져들며 고독과 친구가 되어 고독을 즐긴다. 그래서 핀란드 사람들은 혼자만의 시간을 필요로 한다. 핀란드 사람들이 혼자만의 시간을 갖지 못한다면 지금처럼 온전히 살아갈 수 있을까?

고독은 다른 한편으로 긍정적인 힘을 가지고 있다.

긴긴 겨울의 깊은 어둠 속에서 발견한 작은 희망의 불빛에 감사한다. 그리고, 여름 태양 아래 충만한 에너지를 온몸으로 만끽할 시간들을 상상하며 기다린다. 그 안에 침묵하는 고독의 그림자가 함께한다. 기다림과 꿈꾸는 상상의 세계를 넘나드는 힘은 고독이며 혼자일 때 가능하다.

사람과 사람 사이에 존재하는 공간에 대해 생각한다. 사람과 사람 사이에 존재하는 공간은 사람 사이를 더욱 안전한 거리감으로 지켜준다. 사람 사이에 존재하는 공간은 신뢰의 공간이고 정신적 안정을 갖는 공간이며, 마음을 담은 공간이다.

사람과 사람 사이에 존재하는 신뢰의 공간이 깨어졌을 때 사람들은 불안정해지기 시작하며 집중력을 잃는다. 신뢰가 존재하지 않는다면 마음을 다치게 될 것이다. 내가 공감하는 핀란드 사람들의 공간 개념은 사람 사이 거리감과 비움의 철학이다. 침묵의 공간은 개별적 자유로움을 인정하고 존중한다는 의미다.

채우는 공간보다는 비우는 공간 디자인에 대한 철학을 더욱 심도 있게 보게 된다. 섣불리 채우는 공간보다 비워 두는 공간에 대한 디자인 생각을 한다. 고독한 사람들에게서 보는 공간 개념이다.

오랜만에 찾은 서울에서 광화문 거리를 지나친다. 그리고 무언가 섬뜩한 변화에 갑자기 혼돈하게 된다. 아! 난 나무 그림자를 잃었다.

그곳에 멋들어지게 이어져 있던 나무가 뽑혀 버렸다. 그리고 어색한 시멘트 덩이들이 태양 빛 아래 곤혹스러운 얼굴로 사람들 사이에 섞여 있다. 어디선가는 물이 넘쳐흐른다. 사람들은 물놀이를 즐긴다. 나무 그림자 사라진 도로 한복판에 놀이터가 생겼다. 물은 차 다니는 도로까지 철철 흘러넘친다. 사람들도 차들도 서로 엉켜 있다.

그곳이 놀이터인가? 놀이터가 어찌 차 다니는 도로 한복판에 있단 말인가? 왜 사람들은 도로 한복판에서 사적인 놀이를 즐기고 있는 것일까? 차도로 흘러넘치는 물을 보니 난 갑자기 목이 마르다. 온 세계가 가까운 미래에 극심한 물 부족에 직면할 것이라고 경고하고 있는 지금! 난 순간 묻고 싶어졌다.

그 공간 디자인에 참여한 사람들은 지금 다른 사람들처럼 그곳에서 함께 즐기고 있는 것일까? 진정으로 그곳에서 사람들과 함께 즐길 마음으로 나무 그림자를 지워 버린 것일까?

디자이너가 어떤 공간 디자인을 해야 한다면 디자이너 스스로 즐길 수 있는 곳을 먼저 생각하고 마음을 담아야 한다고 생각한다. 자신이 디자인한 공간에서 진정으로 사람들과 함께 즐길 수 있는 공간이어야 한다. 그리고 그 자랑스러움은 자신을 드러내지 않아도 좋을 만큼 겸손해야 한다. 마음은 보이지 않는 시선으로 사람과 사람 사이에서 늘 통하기 때문이다. 지금 많은 사람들에게 필요한 공간은 비어 있는 공간일지 모른다. 사람들이 마음속 공간을 들여다보며 정신적으로 쉬어갈 수 있는 휴식처가 필요할 거란 생각을 한다. 놀이와 휴식 그리고 사적으로 즐길 장소와 공공장소에서 즐겨야 할 태도는 분명 구분되어 있어야 하기 때문이다.

지금 이 시대에 디자인을 이끌어가야 할 젊은 세대의 책임이 더욱 막중할 것이라는 생각을 한다. 지금 우리가 보는 이 혼돈의 도시와 혼돈의 질서 그 모두를 디자이너는 예술가의 감성으로 맞이하고 고민해야 하기 때문이다. 핀란드 디자인이 쉽게 눈에 띄지 않고 단순하고 간결하다는 의미에 대해 다양한 각도에서 나의 경험을 이야기했다. 핀란드 사람들의 디자인 일상화는 그들이 이어온 문화와 전통, 자연을 원형으로 지켜내고자 하는 실천과 행동이 일관성을 갖고 사회적 공감대를 형성하기 때문일 것이란 생각이다.

한국은 한국만이 가진 문화와 전통 그리고 사회환경을 되돌아 볼 필요가 있다. 디자인은 결코 근거 없이 만들어지거나 창의적인 과정 없이 다른 곳에서 카피해오는 일이 아니다. 겉으로 보이는 화려함보다는 보이지 않는 정신과 철학이 우선 되어야 한다. 분명 한국 사람만이 가진 뿌리 깊은 전통과 그 빛나는 가치를 현대 생활 속으로 이끌어낼 수 있는 진실한 생각이 먼저 필요하다는 생각을 한다.

난 예술가의 감성을 가진 한 인간으로서 고독한 숲길을 따라 걸으며 좀 더 멀리 바라보는 시선을 키워냈다. 산책을 마칠 때쯤 난 또 다른 정적에 잠입할 준비가 되어 있을 것이다.